高等院校艺术学门类『十三五』规划教材

数字媒体艺术概论
SHUZI MEITI YISHU GAILUN

主　编　刘　慧　狄　丞　沈　凌
副主编　李　念　康　鹏　沈　阳
参　编　李红冉　宋　雪　陈亚琦
　　　　姚　菁　李文馨　陆海空
　　　　向悦铭

华中科技大学出版社
http://www.hustp.com
中国·武汉

内容简介

数字媒体艺术是一个新兴的交叉学科,融合了艺术、信息技术、文化创意等多媒体领域的重要学科内容,是艺术设计院校建设特色专业的朝阳专业。本书是根据《中华人民共和国国民经济和社会发展第十三个五年规划纲要》中要求提高高校教学水平和创新能力,推进产教融合、校企合作为主要思想,以特色专业教材为建设目标进行编写的。本书的理论知识与实践相结合,编者在本领域有商业项目基础,拥有丰富的教学经验和案例。本书适合作为大专院校艺术设计专业师生的教材和数字媒体艺术爱好者自学的资料。

图书在版编目(CIP)数据

数字媒体艺术概论/刘慧,狄丞,沈凌主编. —武汉:华中科技大学出版社,2016.9(2023.8重印)
高等院校艺术学门类"十三五"规划教材
ISBN 978-7-5680-2016-9

Ⅰ.①数… Ⅱ.①刘… ②狄… ③沈… Ⅲ.①数字技术-应用-艺术-设计-高等学校-教材 Ⅳ.①J06-39

中国版本图书馆 CIP 数据核字(2016)第 155689 号

数字媒体艺术概论 刘 慧 狄 丞 沈 凌 主编
Shuzi Meiti Yishu Gailun

策划编辑:	彭中军
责任编辑:	彭中军
封面设计:	孢 子
责任校对:	何 欢
责任监印:	朱 玢
出版发行:	华中科技大学出版社(中国·武汉)
	武昌喻家山 邮编:430074 电话:(027)81321913
录 排:	华中科技大学惠友文印中心
印 刷:	武汉市籍缘印刷厂
开 本:	880mm×1230mm 1/16
印 张:	8.75
字 数:	256千字
版 次:	2023年8月第1版第7次印刷
定 价:	39.00元

本书若有印装质量问题,请向出版社营销中心调换
全国免费服务热线:400-6679-118 竭诚为您服务
版权所有 侵权必究

目录

1 第1章 数字媒体艺术基础

　　1.1 数字媒体艺术的概念　/3
　　1.2 数字媒体艺术的基本特点　/4
　　1.3 数字媒体艺术的表现元素　/9

15 第2章 数字媒体艺术的发展历程

　　2.1 数字媒体艺术的诞生　/16
　　2.2 中国数字媒体的兴起与发展　/27

31 第3章 新媒体艺术的发展与审美

　　3.1 新媒体艺术的发展　/32
　　3.2 新媒体艺术的审美特征　/34
　　3.3 新媒体艺术的审美主体与客体　/36

39 第4章 视频媒体艺术

　　4.1 视频媒体的兴起与发展　/40
　　4.2 视频媒体的技术特征　/42
　　4.3 视频媒体的艺术性　/43
　　4.4 视频媒体艺术的应用　/44

 47 第5章 网络新媒体艺术

　　5.1 网络新媒体的兴起与发展　/48
　　5.2 网络新媒体的原理与技术特征　/51
　　5.3 网络新媒体的艺术性　/53
　　5.4 网络新媒体艺术的应用　/54

第6章 影视动画媒体艺术　57

6.1　影视动画行业发展历程　/58
6.2　影视动画媒体艺术制作原理　/62
6.3　影视动画媒体的艺术性　/64
6.4　影视动画媒体技术应用　/67

第7章 交互式设计新媒体艺术　71

7.1　交互式设计新媒体的兴起与发展　/72
7.2　交互式设计新媒体的技术原理与特征　/75
7.3　交互式设计新媒体的艺术性　/79
7.4　交互式设计新媒体艺术的应用　/86

第8章 数字媒体信息系统与计算机媒体　91

8.1　数字媒体信息系统概述　/93
8.2　计算机与计算机图形学的诞生　/94
8.3　计算机的研究内容　/100

第9章 虚拟现实与数字化艺术新媒体　109

9.1　虚拟现实的兴起　/110
9.2　虚拟现实的科学原理与技术特征　/112
9.3　虚拟现实与数字化艺术新媒体的表现　/114
9.4　虚拟现实与数字化艺术新媒体的应用　/121

第10章 中西方新媒体艺术的应用与发展趋势　127

10.1　中西方新媒体艺术的应用　/128
10.2　中西方新媒体发展趋势　/133

第1章

数字媒体艺术基础

SHUZI MEITI YISHU JICHU

课前训练

- 训练内容：学生5人一组，阅读关于数字媒体艺术的相关文献。每组自主学习某一研究流派的产生背景、主张、方法和意义等内容。各组通过PPT展示学习内容，时长5分钟，选出最优小组予以奖励。
- 训练注意事项：教师引导学生将精深的专业理论与具体的数字媒体艺术形式相联系，增强趣味性，鼓励学生自主学习，自由思考。

训练要求和目标

- 要求：自主组建团队学习数字媒体艺术理论知识，相互交流学习成果。
- 目标：了解数字媒体艺术的研究现状，掌握数字媒体艺术研究的基本情况，引发学生学习兴趣。

本章要点

- 数字媒体艺术的概念。
- 数字媒体艺术的基本特点。
- 数字媒体艺术的表现元素。

本章引言

在今天这个信息化和"知识爆炸"的时代，数字媒体和数字技术的发展更是日新月异，表现出巨大的生命力和广阔的发展前景。一个不容否认的事实是：社会的信息化程度正在以指数级不断发展。数字技术和基于新媒体的艺术全面渗入各种媒体和各种信息服务行业中。这些媒体包括数字化的摄影、摄像、动画、电影、电视、书籍、报刊和因特网等。而数字艺术涉及的信息服务行业及娱乐行业则包括绘画、广告、展览展示、平面设计、咨询业、旅游业、电子游戏、远程教育甚至整个社会的公共媒介系统。数字技术和文化内容相结合正在形成一个更为庞大的数字内容产业。时至今日，一种跨媒体、具有独特的艺术形式和语言的新艺术——数字媒体艺术——正在为越来越多的人所认识。

案例： 数字媒体艺术

2009年末，好莱坞大导演詹姆斯·卡梅隆推出了其潜心拍摄、历时14年打造的科幻史诗电影《阿凡达》（见图1-1）。人们有机会一睹这部号称是"开启了好莱坞电影的崭新时代"的数字3D鸿篇巨制。该电影通过一个跨种族的爱情故事来隐喻数百年来殖民与反殖民斗争的历史。而完全由概念设计、CG人物虚拟表演和3D摄影等建立起来的震撼的视觉效果无疑是该片最大的看点。片中借助数字技术与特效打造出来的"虚拟演员"纳美人公主的一举一动、一颦一笑都栩栩如生，使人们几乎很难相信自己的眼睛看到的竟是一个完全由数据构成的"演员"。

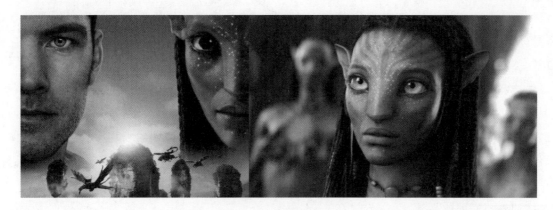

图1-1 电影《阿凡达》

1.1 数字媒体艺术的概念

要学习好数字媒体艺术，必须掌握其概念。本节主要介绍数字媒体艺术的概念，以期对数字媒体有基本的认识。

数字化时代促进了媒体传播方式的变革，数字媒体传承了行为艺术、装置艺术、观念艺术、音乐艺术及电影艺术的特点之后，逐渐形成了独特的艺术特质。其本身的形态构成完全拓展与颠覆了传统艺术的表现形式，已经超越了传统艺术而发生了质变。在一定意义上，信息化社会里以计算机为代表的数字媒体艺术，对当今动漫设计产生着深远的影响。

数字媒体艺术是一个年轻、多元而又高速发展的艺术领域。它不单指某一传统艺术种类，而是指基于计算机数字平台上创作出来的多种媒体艺术形式。它采用统一的数字工具、技术语言，灵活运用各种数字传播载体，无限复制，广泛传播，成为数字技术、艺术表现和大众传播特性高度融合的新兴艺术领域。

小知识：数字化也就是运用计算机将生活中的信息转化为0和1的过程，数字化时代是指信息领域的数字技术向人类生活各个领域全面推进的过程，其中通信领域包括大众传播领域内的传播技术手段以数字制式全面替代传统模拟制式。数字化时代是一个伟大的时代，尤其是在传媒领域，通过计算机存储、处理和传播的信息得到了最大速度的推广和传播，现在的数字技术已经成为当代各类传媒的核心技术和普遍技术。

数字媒体是以数字方式存在和以数字方式传播的媒体。数字媒体当前的表现形式包括：数字报刊、数字电影、数字电视、网络媒体等运用数字技术，以屏幕为表现载体的媒体。较之传统的大众媒体，数字媒体传播具有数字化和双向传播的特征。数字媒体不仅成为当下媒体的主流模式，而且为艺术的现代性做出了探索与实践，形成了多种图式混合的艺术存在形式。

数字媒体可以分为感觉媒体、表示媒体、显示媒体、存储媒体和传输媒体五类。也可以按照数字媒体的传播形式,将其分为网络型数字媒体和封装型数字媒体。网络型数字媒体一般是指因特网,封装型数字媒体包括VCD、DVD等。

数字媒体产品的最大特点是交互性,数字媒体作品是通过硬件和软件及用户的参与这三项来共同实现的。但如何赋予数字媒体以生命力,提高艺术创作的人文内涵,摆脱纯数字技术炫耀,是数字媒体艺术创作中特别值得关注的。从数字媒体艺术角度来看,它仅仅是计算机深入各种应用领域的表现手法。数字媒体艺术需通过相当的"包装"来表现,而艺术的表现就是数字媒体的一种包装。艺术的表现决定了作品的视觉品位,艺术的合理渲染有效地强化了数字媒体艺术的表现力,同样一件数字媒体艺术作品,艺术家赋予它各自艺术特性,它就会成为风格迥然不同的作品。

在已有的界定数字媒体艺术的表述中,比较有代表性的观点有以下几种。李四达认为数字媒体艺术是指以数字科技和现代传媒技术为基础,将人的理性思维和艺术的感性思维融为一体的新艺术形式。数字媒体艺术既可以定义为数字艺术作品本身,又可以定义为利用计算机和数字技术来参与或者部分参与创作过程创作的艺术。[①] 廖祥忠认为所谓数字艺术,可被诠释为这样一种艺术形态:艺术家利用以计算机为核心的各类数字信息处理设备,通过构建在数字信息处理技术基础上的创作平台,对创作意念进行描述和实现,最终完成基于数字技术的艺术作品,并通过各类与数字技术相关的传播媒介(以网络为主)将作品向欣赏者发布,供欣赏者以一种可参与、可互动的方式进行欣赏,完成互动模式的艺术审美过程。[②]

从基本含义来看,当前的研究几乎用一致的话语指向这样几个词——"数字信息技术""创作平台",以及更为核心的"互动"化特征。总的来说,由于在技术特点和传播优势方面缺乏深入理解,当前理论界对数字媒体艺术的界定还比较模糊,认识上的模糊将对我国数字媒体艺术的发展带来不利影响。

数字媒体艺术不单指某一传统艺术种类,还指基于计算机数字平台创作出来的多种媒体艺术形式。数字媒体艺术包括数字电影艺术、数字电视艺术、数字动画艺术、数字游戏艺术、数字图像艺术、数字装置艺术、网络艺术、多媒体艺术、数字设计艺术、数字音乐艺术等诸多艺术形式。如何称呼这种艺术,虽然还在"数码艺术""新媒体艺术""数字艺术"中不断探讨,但可以肯定的是,它是基于计算机数字平台的艺术,以计算机和因特网技术为支撑,提升了艺术的表现力,给艺术创作带来了无限可能。

1.2 数字媒体艺术的基本特点

数字媒体艺术的基本特点是学习数字媒体艺术后必须要掌握的。本节主要介绍数字媒体艺术的基本特点。

① 李四达:《数字媒体艺术概论》,清华大学出版社,2012年。
② 廖祥忠:《数字艺术论》,中国广播电视出版社,2006年。

计算机数字技术对艺术的影响是划时代的,以往任何一种艺术形式都不可与数字技术催生的数字媒体艺术同日而语。数字媒体艺术为当下的审美活动提供了主要的对象和审美经验,呈现出以下基本特点。

1.2.1 语言数字化

数字媒体艺术是以数字技术作为技术基础的。数字技术是一项与计算机相伴而生的科学技术,是指借助一定的设备将各种信息,包括图、文、声、像等,转化为计算机能识别的二进制数字0和1后进行运算、加工、存储、传播、还原的技术。数字技术可以将一切艺术要素数字化,无论什么样的声音、色彩或线条,无非都是0和1的排列组合而已。

在传统艺术的世界里,任何一门艺术都有独特的表现工具和材料,运用独特的物质媒介来进行艺术创作,从而使得这门艺术形成独特的美学特性和艺术特征。比如,说到中国画,马上就能想到笔墨纸砚和各种颜料;说到雕塑,离不开大理石、泥土、木头等物质材料以及各种刀具;而音乐更是离不开各种乐器的协调配合。正是这些不同的表现工具和材料,形成了各门类艺术不同的艺术语言。

在数字艺术的世界里,传统的艺术工具和材料由计算机设备、数字软件和编程语言替代,操作方式也由手工技巧变为计算机操作或运算,不同门类的艺术语言得以数字化。

以绘画为例,人们抛开了画笔、颜料等常规的创作工具,而用鼠标、键盘、数位板等数据工具,结合各种绘画软件来进行创作。尽管创作工具改变了,但依然能够欣赏到绘画作品的各种纹理和笔触之美(见图1-2)。这得益于各种绘画软件功能的强大。Photoshop、Painter等软件与数位板配合,能够创作出理想的数字绘画作品,全面提升绘画艺术的表现力。尤其是Painter被推崇为艺术级绘画软件,它为创作者提供了上百种绘画工具,无论是水墨画、油画、水彩画,还是铅笔画、蜡笔画都能轻易绘出。其中的笔刷工具提供了重新定义样式、墨水流量、压感以及纸张的穿透能力等选项,能够真实模拟各种自然绘画效果;它还具备计算机作画的特有工具的特点,为艺术家的创作提供了极大的自由空间,使得在计算机上作画就如同在纸上一样。Painter中的滤镜主要针对纹理与光照,它采用了一种天然媒体专利技术来获得中国画的风格、特色,可以使作品实现一种特殊的大写意,从而把数字绘画提高到一个新的高度。相较于传统的绘画方式,语言的数字化使得绘画可以通过显示器显示的画面来进行画面的创造、编辑、修改和删除,并且每一步操作都能够被记录下来,而且是可逆的过程,大大方便了艺术家的创作。艺术大师用荧光屏代替了画布,用鼠标和数位板代替了画笔,创作出更加神奇瑰丽的数字化绘画作品。

图1-2 philip straub 数字绘画作品

1.2.2 表现多样化

数字媒体艺术采用统一的数字工具和技术语言,灵活运用各种数字传播载体,能被无限复制和广泛传播,这为其在表现上的多样化奠定了技术基础。

案例: 新媒体卡通戏剧

戏剧是一门舞台表演的艺术,在方寸之间上演人生的悲欢离合,演绎世界的五光十色。在数字艺术的时代,这一门传统艺术也没有停下探索的脚步,如何将传统舞台演出融入现代信息环境,如何以高科技视觉效果来吸引观众,如何丰富传统戏剧的表现形式,是国内戏剧界一直在探索的重大课题。"新媒体卡通戏剧"的诞生就是这一探索的成果。"新媒体卡通戏剧"是指借助数字、网络、视频、音频等计算机技术,利用声、光、电等手段,综合戏剧独有的表演技巧等形成的一种新媒体舞台艺术形式。

山东省话剧院与中国戏曲学院经过充分酝酿和研究,首次以"新媒体卡通戏剧"的形式,合作创编、演出《三毛从军记》,将演员与三维动画形象结合在一起,结合先进的舞台灯光、音响以及实景影像资料播放,舞台上虚虚实实,妙趣横生,带来了全新的戏剧理念和舞台表现,丰富了戏剧舞台的空间,也拓展了动漫科技的应用领域。《三毛从军记》成为我国第一部完整的新媒体卡通戏剧,话剧与动画的成功结合,多媒体技术的成功运用,使得戏剧这一古老的艺术形式焕发出新的生机和魅力。

传统的戏剧舞台艺术与现代的数字技术相结合,带来戏剧表现的多样化。但如何将演员实景表演与动画虚拟表演准确切换和衔接,成为舞台效果优劣的关键。《三毛从军记》(见图1-3)采用三个大屏幕实时转换,演员与动画的配合极其默契,极富视觉冲击力,也更具观赏性。如演员在台前,演着演着就"走"进了大屏幕变成了动画人物,转眼间又从大屏幕中跳了出来,"变"回了活生生的真人,衔接自然流畅,给予观众全新的视觉体验。在舞台上,观众可以看到,三毛被日本鬼子追赶躲进了鸡窝,日本鬼子的手伸进鸡窝去抓,在做伸手的动作时,舞台的三维屏幕上就会出现一只巨大的卡通手,四周黑漆漆的就像是伸进了鸡窝,黑暗中还有很多双一闪一闪的眼睛,就是鸡的眼睛和三毛的眼睛,非常生动。如果通过传统的舞台表现,伸进鸡窝的大手、躲进鸡窝的三毛的眼睛和鸡的眼睛是根本无法表现的,卡通动画做到了,而且使作品充满童真童趣。

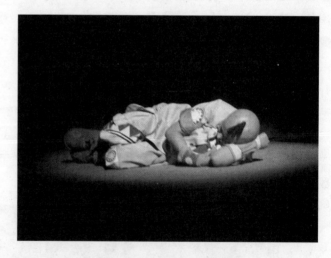

图1-3 《三毛从军记》剧照

1.2.3 制作高效化

资料表明:一件艺术品从最初的构思到作品完成,修改的比例是70%以上,全部推倒重来也屡见不鲜。数字媒体艺术使用数字化的创作语言,为创作者提供了修改的便利,并且"所见即所得",对任何的内容都可以进行无数次的修改和恢复,为高效化的制作奠定了基础。

案例1: 2008年奥林匹克运动会(以下称北京奥运会)开幕式表演彩排

2008年,北京奥运会开幕式表演需要调动舞美、装置、焰火、表演等多专业、多部门、多工种的团队协作与配

合,难度极大,未经过现场测试很难预料最终效果,但是在创意阶段,动用大规模的实际排演又很不现实,一方面因为想法还不成熟,势必导致排演效率低下;另一方面,排演需要很多人力物力,耗费不起。因此,如何逾越想象和现实之间的鸿沟成为创作中的一个难题。

开幕式影像制作运营项目总承包商水晶石数字科技有限公司(以下称"水晶石")董事长卢正刚先生介绍说,自 2007 年 9 月,水晶石开始配合总导演张艺谋、影像组杨庆生等进行方案推演、辅助预演以及现场模拟。以三维技术对表演空间、时间、节奏、顺序等进行高效率的模拟(见图 1-4),从而加速方案的推演和定型。比如开幕式的点火仪式,想出各种方案,要先做出来模拟效果,看效果怎么样,然后才能优中选优,最终确定选用哪一种方案。试想,如果每一个方案都实际操作,将耗费巨大的人力、财力和物力!而这个表演方案的确定有着严格的时间限定,一项工程的拖延将会影响全局。再比如,活体字模是北京奥运开幕式上大受欢迎的一个节目,896 块字模相继变化出古体和现代汉语的"和"字,以及水波纹、长城、山桃花等造型,气势恢宏又充满创意。如果每有一个想法,

图 1-4 虚拟编排效果图

就将这 896 位字模演员召集起来,现场排演看效果,该有多么麻烦!而这一艺术壮举,通过采用数字虚拟编排,大大提高了工作效率。

案例 2: 数字影视的制作

以往的电影制作,剪辑师需要根据导演的意图,反复翻看胶片内容,从中选择最符合表意需要的镜头,然后运用剪刀和胶水将它们连接起来,构成一个完整的故事。如今的电影剪辑师无须面对这么浩大的工作量,数字中间片技术的诞生大大提高了电影剪辑的效率。数字中间片技术是指采用数字扫描、记录和处理的方法,替代原传统中间片所起到的影像传递和调整的作用,其技术不仅包括数字校色,而且有诸如剪辑、影像转换、变形、滤镜等多个方面。电影胶片上的影像通过数字中间片,变成了计算机里可以任意编辑的素材,不仅方便了翻看,提高了工作效率,而且能够做出更多的后期处理效果。作为好莱坞技术领军人物的卢卡斯,在《星球大战 2:克隆人的进攻》(见图 1-5)于 2002 年上映后,明确地向世界宣布:"我相信,我可以确信地说,我以后不会再使用胶片拍摄电影。"如今电影摄影和放映系统的数字化,将成为今后数字电影发展的重要方向,其现实应用也将深刻地改变电影制片和播映流程。

图 1-5 《星球大战 2:克隆人的进攻》剧照

1.2.4 艺术大众化

著名计算机雕塑家伯恩海姆曾经说:"计算机最深刻的美学意义在于,它迫使我们怀疑古典的艺术观和现实观。"这种观念认为,为了认识现实,人必须站到现实之外,在艺术中则要求画框的存在和雕塑底座的存在。这种认为艺术可以从它的日常环境中分离开来的观念,如同科学中的客观性理想一样,是一种文化的积淀。计

算机通过混淆认识者与认识对象,混淆内与外,否定了这种要求纯粹客观性的幻想。人们已经注意到,日常生活正日益显示出与艺术条件的同一性。伯恩海姆的话传达给人们这样一个信息:生活越来越艺术化,艺术也越来越生活化、大众化。

数字媒体艺术究其本质而言,是属于大众文化的。数字媒体艺术处在这个电子化、信息化的时代,其传播最大限度普及每个家庭和社会的各个角落,电视机、计算机、网络等无处不在,它的发展必然依赖大众的审美趣味。而数字媒体艺术的生产者也是依靠普及的数字媒体工具制作大批量的视觉文化产品,满足大众的审美需要和娱乐需求,艺术大众化已经成为事实。艺术大众化包括下面这几个方面的内容。

一是创作大众化。在过去,提起艺术创作,仅是"艺术家"的事。他们或具有令人艳羡的天赋,或经过后天不懈的努力,慢慢掌握了艺术创作的本领,而后成名成家,高居于"庙堂"之上,其创作的作品是"阳春白雪"。一个普通人,若没有经过长时间的艺术技巧训练,没有较高的艺术修养,要想创作出比较完美的艺术作品是不可能的。而数字技术的发展使更多人有机会投身到艺术创作中来,传统意义上的技巧训练失去了原有的意义,一个人只要有思想、会使用相关的软件就可以完成创作。正如德国已故流行艺术家博伊斯所说,"Nobody is not an artist"(没有人不是艺术家)。一个没有绘画基础的人,一样可以通过操作各种绘画软件来完成一幅看起来像样的绘画作品;一个没有受过影视专业训练的人,一样可以摆弄手中的数字相机或是数字摄像机,创作出有模有样的摄影或影视作品。艺术创作已不再是"旧时王谢堂前燕",早已"飞入寻常百姓家",人人都可以成为数字艺术作品的提供者,人人也都可能成长为数字艺术家。

人物: 约瑟夫·博伊斯

约瑟夫·博伊斯(Joseph Beuys)(见图1-6),德国著名艺术家,以雕塑为其主要创作形式,被认为是20世纪七八十年代欧洲前卫艺术最有影响的人。他在20世纪70年代享受着政治预言者这一名誉的一位美术家。他作为雕塑家、事件美术家、"宗教头头"和幻想家,变成了后现代主义的欧洲美术世界中的最有影响的人物之一。这在某种程度上是由于他具有的赛亚精神的仁慈性格。

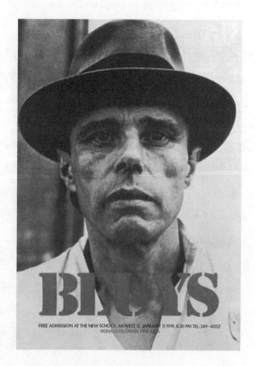

图1-6 约瑟夫·博伊斯(1921—1986)

二是欣赏大众化。数字媒体艺术是完全数字化的艺术,因此数字艺术作品可以通过网络传播。网络作为继报纸、广播、电视之后的"第四媒体",互动和共享是其显著的特征。通过网络,过去的美术馆、博物馆、图书馆不再遥不可及,网上的美术馆、博物馆、图书馆一样收藏丰富,琳琅满目;过去只能在美术馆、博物馆、图书馆里欣赏的文学艺术作品,不再是只有少数人可以享受到的"阳春白雪",普通大众通过个人计算机,轻点鼠标就可随时欣赏这些艺术珍品,在生活之中完成审美。

因此,对于数字艺术作品的欣赏,也就打破了传统艺术在特定地点与特定时间中进行的方式。任何一个人,不管什么时间、什么地点,只要连上因特网,都可以欣赏数字艺术作品,如此一来,欣赏传统艺术时那种特定的空间和氛围被打破了,取而代之的是非常生活化的空间和氛围;受众的心态也发生了变化,与欣赏传统艺术时那种"凝神观照"的审美态度大不相同,取而代之的是休闲的心态;而且观众与创作者之间、观众与观众之间还可以进行实时的互动交流,对数字艺术作品品头论足,其结果是

欣赏者与创作者共同创作、共同欣赏、共同评论、共同开拓新的艺术天地。

1.3 数字媒体艺术的表现元素

数字媒体艺术的表现元素是多种多样的。通过对本部分的学习,要掌握数字媒体艺术的表现元素并灵活运用之。

数字媒体艺术不单指某一传统艺术种类,而是指基于计算机数字平台创作出来的多种媒体艺术形式。由于它采用统一的数字工具、技术语言,因此其基本的表现元素是相通的,它们共同构成数字媒体艺术表情达意的基础。

1.3.1 数字动感

运动,是自然界和人类社会中最富有变化、最具魅力的物质现象,是各种艺术都力求表现的一种美。罗丹说过:"生活中不是没有美,而是缺少发现。"同样,生活中不是没有运动之美和美的运动,缺少的是发现和表现。

电影、电视之所以引人入胜,一个重要的原因,就是再现了运动的真实世界。从最初的黑白影片到现在的数字高清电视,无数的发明和进步,其实都是围绕着"动"这个令人神往的主题。一个"动"字,激发了多少发明家的灵感;一个"真"字,凝聚了光学、化学、机械、电子、信息技术等专家的智慧。

数字技术的不断发展和进步,将人类的运动之梦演绎得更加绚丽和精彩。在以往的艺术中,对运动的表现离不开摄影机这一物质实体。摄影机将物体的运动如实地记录下来,然后呈现在人们面前;即使传统的手绘动画,虽然要通过动画师一张张精心绘制,但其最终也是要通过摄影机以每秒24格进行拍摄,才能表现出动感,被人们观赏。

在数字媒体艺术的时代,传统的以摄影机为主的获取运动的手段有了驰骋的新空间。在数字动感的参与下,不仅能够再现运动,而且能够创造出运动,数字动感集中体现于计算机动画中。在计算机动画中,可以运用计算机通过软件中的虚拟摄像机进行运动表现,也可以在计算机中为所欲为地创造出运动。数字动感的关键技术体现在计算机动画制作软件和硬件上,不同的动感效果取决于不同的计算机动画软件和硬件的功能。虚拟摄影机的应用能够以人所不能的角度和动感进行拍摄,使得摄影机的运动达到了空前灵活自由的程度。实体摄影机具有位置、方向、角度和焦点等的变化,通过这些变化产生了不同的运动画面;同样的,虚拟摄影机也具有位置、方向、角度和焦点等的变化,但两者的不同之处在于,虚拟摄影机的这些变化完全是通过计算机的运算来实现的,因此它能够摆脱物质实体的限制,达到完全自由的境界。拿一个简单的摇镜头来说,实体摄影机摇180°就已经比较困难了,而在计算机中,虚拟摄影机却可以实现360°的旋转,并且没有任何技术上的瑕疵。

另外，通过计算机复杂的算法，可以在计算机上为所欲为地创造运动，从而诞生了数字动感这一全新的动感形式。

案例：《大圣归来》

《大圣归来》（见图 1-7）是根据中国传统神话故事进行拓展和演绎的 3D 动画电影，由高路动画、横店影视、十月动画、微影科技等联合出品。

图 1-7 《大圣归来》剧照

1.3.2 数字音效

声音是影视艺术传播的一双翅膀，同画面一样具有强烈的艺术魅力。伊朗著名导演阿巴斯·基亚罗斯塔米明确指出："对我来说声音非常重要，比画面更重要。我们通过拍摄获得的东西充其量是平面摄影，声音产生了画面的纵深感，也就是画面的第三维。"

声音包括人的话语声、音乐和音响。充分运用声音的造型功能，可展示影视片更为复杂的时空结构，加强镜头内的时空关系，丰富镜头内的空间层次和含义。同时，声音又可作为写意性情绪元素，抒发人物的内心感情，使影视片展现更为丰富的内在运动，令人物性格更为丰富完整，思想感情更加细腻。随着高科技的发展，声音的制作已进入数字化时代，数字声音大行其道的时刻已经到来。

案例：《海底总动员》

以《海底总动员》（见图 1-8）的片头为例，影片一开始，前左、前右、左环绕、右环绕四个声道都被水泡声占用，只有中声道空着用于放对话声。这是一个最能说明数字环绕声优越于传统立体声的案例，因为传统的立体声是不允许空出中声道而把主声音灌入左右声道的。另一个重要的事实是，四个声道中的水泡声都不一样，也是传统立体声所无法做到的。当小丑鱼夫妇在谈到它们的邻居时，声音突然爆裂开，水泡声也变大，暗示出礁石周围大量的鱼类活动，同时在五个声道之间的不同分布创造出比画面更加丰富的情节信息。在表现水底大环境时，影片没有采用混响效果，而是用不同声道传递不同声音，让观众感受到海底无边无际的空间感，展示海底的各种生命。

图 1-8 《海底总动员》剧照

1.3.3 数字特技

提起特技，人们自然会想到传统电影里的那些特技演员和特技道具。在数字特技诞生以前，很多危险的动作和难以实现的场景都是靠特技演员的表演或用特殊的道具来完成的，不仅耗时耗力，而且具有极大的危险性。数字特技诞生后，不但解决了这些问题，而且扩大了特技的表现领域，丰富了特技的表现效果。

数字特技是利用计算机图形图像技术，通过安装在计算机平台上的二维、三维或特效动画软件来表现人物、动物、景物等场景或场面的一种数字应用技术。数字特技是数字媒体艺术大家庭中最神奇的一员，综合利用了各种数字艺术表现元素，呈献给人们最精彩的艺术盛宴。

案例：《指环王》中的咕噜

《指环王》运用了大量的数字特技，艺术地、成功地描述了 8000 年前中土时期的"虚构而真实的世界和故事"。杰克逊在谈到数字技术对影片的贡献时说："魔戒之所以能够搬上银幕，一个重要的关键就是科技的进步。数字特效的进步是最近七八年的事情，现在可以把托尔金笔下的世界呈现在银幕上，如果在 20 世纪 80 年代拍这部电影资源就会非常贫乏，所以成果也不会令人满意。"其中的数字角色"咕噜"（见图 1-9）塑造得非常成功。他原本也是一个霍比特人，但是为了魔戒杀死同伴，变成了一个裸露皮肤、爬行走路的丑陋怪物。他为弗洛多指引前往末日山脉的道路，一路上包藏坏心。但是他似乎是两个人——一个善良软弱，一个邪恶坚定。这两个"咕噜"暗地里交流，邪恶的那个说服了善良的那个，他们开始密谋夺取"宝贝"的计划。在弗洛多、山姆不注意的时候，两个"咕噜"甚至分裂为两个完全相同的、相互交流的身体。不方便的时候，咕噜的身体还是一个，但他可以和另一个"他"交谈，两个"咕噜"似乎就住在同一个身体里。咕噜这个人不人、鬼不鬼的角色是威塔工作室的杰作。它的大部分动作都是通过运动捕捉技术，捕捉演员安迪·瑟基斯的表演，然后再做成计算机动画，最终看到的是一个充满诡异色彩的角色，非人非鬼，并且性格分裂。这完全是计算机艺术家的创造性作品，一个充满艺术想象力和创造力的无中生有的数字杰作。

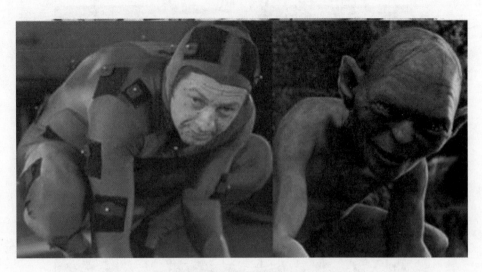

图 1-9　演员安迪·瑟基斯和"咕噜"

1.3.4　数字肌理

在数字媒体艺术领域,肌理效果的呈现更是丰富多彩,不仅有现实肌理的真实写照,而且有计算机天马行空的美妙创意。数字肌理可以通过扫描仪、数码相机等数字设备的摄录获得。通过这种方式获得的肌理与现实世界中的肌理效果是一模一样的,因而具有较强的写实性。可以将各种自然肌理赋予要表现的对象,只要是现实中存在的肌理,通过数字设备的获取,传输到计算机当中,就可以利用它,达到表现目的。数字肌理还可以通过数字图形软件辅助设计出来,由计算机程序语言直接生成。通过计算机复杂的算法,最终呈现在眼前,由一系列的 0 和 1 构成肌理效果,是从来没有体验过的、充满梦幻的数字肌理世界。

小知识:Maya 是顶级的三维动画软件,其功能完善,操作灵活,制作效率高,渲染真实感强。如今 Maya 软件已被广泛应用在电影视觉特效、动画片的制作以及游戏工业等领域,极大地提高了制作效率和品质,制作出的仿真角色动画栩栩如生,渲染出电影一般的真实效果。在 Maya 中有两种贴图类型:一种称为标准贴图,可以把格式为 TGA、JPG 等的一些图形文件,直接铺到三维模型的表面;另一种称为程序贴图,直接利用三维软件中内置的各种程序贴图,如弹坑(Crater)、固体碎片(Solid Fractal)等,铺到三维模型的表面,也能够表现物体表面的肌理。

在 Maya 2.0(Unlimited)和 2.5 版本中,集成了很多开创性制作工具,其中最重要的是 MayaCloth、MayaFur 和 MayaLive。MayaCloth 提供了模拟衣服、桌布、旗帜等所有的布料和同类柔性物体的动态模拟仿真解决方案,创作人员利用它能够创建真实生动的布料,制作桌布、制作衬衫、制作裤子、创建布料、添加纹理和阴影等,还可以应用动力学系统对布料对象的动态动作进行模拟和仿真,制作出现实世界不存在物品的运动效果。MayaFur 提供了诸如头发、胡须、皮毛、草地等密集线性对象的建立方案,创作人员利用它能够创建带有纹理和阴影的逼真的毛皮和短发,设置毛皮的属性,如颜色、长度、宽度、秃度、透明度、凹凸、卷曲度、伸展方向等。

1.3.5 数字色彩

马克思说:"色彩的感觉是美感最普及的形式。"计算机图像的诞生,给人们开辟了一个崭新的艺术天地,可以利用软件创作将科学和艺术融合起来,用科学的操作方式来进行艺术创作,实现审美的需要。色彩艳丽的广告、三维计算机游戏、各类丰富多彩的电影表演充满着荧屏,也丰富着生活,这一切都离不开色彩。

数字色彩以现代色度学和计算机图形学为基础,采用经典艺术色彩学的色彩分析,是色度学与艺术用色彩学在新的载体上的发展与延伸。现代色度学是认识色彩的基础,它给色彩制订了国际通用的标准,即 CIE1931-XYZ 系统。马蹄形的 CIE 色度图(见图 1-10)以红、绿、蓝作为三原色,包含了可见光的全部色域,是一个基于光学色彩的混色系统,CIE 色彩也是计算机数字色彩的颜色基础。

艺术用色彩学以颜料色彩为载体,偏重色彩心理属性研究。它的物理基础是一种以颜料、涂料、染料等色料为基础的显色系统,其本质是反射光的系统,最常见的有蒙塞尔色彩体系。它是经典艺术色彩的基础,我国艺术界和设计界大都采用蒙塞尔色彩体系(见图 1-11)。蒙塞尔色彩体系注重研究颜色的分离与标定、色彩的逻辑心理与视觉特征等,为经典艺术色彩学奠定了基础,也是数字色彩理论参照的重要内容。经典艺术色彩表现现实,它的表现力相对有限,因而具有概括性的特征。

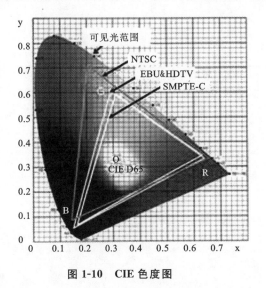

图 1-10 CIE 色度图　　　　图 1-11 蒙塞尔色彩体系

色彩数字化之后,便于对其进行各种调整和处理。达·芬奇公司自 1984 年推出第一代调色系统以来,为电视电影制作人生产出大量的高质量影像立下了汗马功劳,今天达·芬奇公司已成为高端电影电视色彩增强的代名词,达·芬奇公司精心打造的色彩校正系统已成为行业标准。

小知识:达·芬奇调色系统(见图 1-12)自 1984 年以来就一直誉为后期制作的标准。使用达·芬奇调色的调色师遍布世界,他们喜爱它并把它当作自己创作中一个值得信任的伙伴。众多电影、广告、纪录片、电视剧和音乐电视制作中都能看到达·芬奇调色的身影,并且它的作品是其他调色系统所无法比拟的!

以上总结了数字媒体艺术的五种表现元素,分别是数字动感、数字音效、数字特技、数字肌理以及数字色彩。但数字媒体艺术是个年轻、多元而又高速发展着的艺术领域,随着数字技术的发展,必将涌现出越来越多的表现元素,继续丰富数字媒体艺术大家庭,提升其艺术表现力。

图 1-12 达·芬奇调色系统

单元训练和作业

1. 名词解释

媒体；数字媒体艺术；数字特技。

2. 理论思考

(1) 数字媒体艺术相比于传统媒体艺术在审美上的突破性表现在哪些方面？

(2) 简述数字媒体艺术的媒介的作用。

第2章

数字媒体艺术的发展历程

SHUZI MEITI YISHU DE FAZHAN LICHENG

课前训练

- 训练内容:将学生分为两大组,黑板一分为二,采用学生接力的方式,绘制数字媒体艺术发展的大事表。格式为左边为时间,右边为新媒体事件。10分钟时间,写下的事件准确且全面的小组获胜。
- 训练注意事项:课前鼓励学生自主阅读教材内容,标注好数字媒体艺术发展要点,梳理发展脉络。

训练要求和目标

- 要求:认真阅读教材内容,从纵向角度掌握数字媒体发展的脉络,了解数字媒体发展的历程。
- 目标:了解数字媒体发展过程中的重要事件和理论,总结影响数字媒体发展的因素,思考数字媒体对人的影响。

本章要点

- 科技与艺术。
- 艺术与媒体。
- 网络媒体的发展。
- 移动数字媒体的发展。

本章引言

伴随着信息技术与媒介形态的变化,数字媒体的内容与形式在不断发展、变化,在网络时代,数字媒体的发展更是日新月异。虽然中国数字媒体的发展滞后于西方发达国家,但数字媒体已无一例外地融入普通人的日常生活,是工作、教育、娱乐的必备工具,是文化、经济、政治中都不可或缺的因素。

2.1 数字媒体艺术的诞生

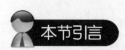

数字媒体艺术这一艺术形式的出现是随着计算机的发展和普及、数字化时代的到来而诞生的,并且它在国外的发展比国内更早。本部分旨在介绍数字媒体产生的原因,并追根溯源数字媒体的兴起、发展的历程。

2.1.1 科技与艺术

从艺术发展史来看,正如透视法对文艺复兴艺术产生的重大影响,科技对艺术创作的影响一样无所不在。近20年来,数字技术的普及和应用为社会发展和历史进步开创了一个全新的时代,计算机技术为数字媒体艺术的产生创造了条件,传统艺术纷纷在新媒介上找到了数字化生存方式,一些基于现代通信与网络技术的数字媒体艺术新形态也应运而生。现代科技为艺术创作提供了丰富的表现手段,各种数字化的艺术形态空前发展,也为艺术的欣赏与传播提供了多感官、多维度的全新体验,艺术从而进入了一个数字化革命阶段。

1. 基于计算机图形图像技术的数字媒体

数字媒体的核心技术是信息技术(Information Technology,IT)和计算机图形图像技术(Computer Graphics,CG)。CG产业涉及的市场领域有影视动作、动画漫画、广告制作、多媒体制作与多媒体信息服务、游戏开发、图像分析、虚拟现实和虚拟环境。CG产业市场在全球保持着逐年稳步增长的趋势,中国的CG产业有着潜力巨大的市场空间。CG涉和制作领域是科技与艺术高度融合的多学科交叉领域,涉及科技、艺术、经营管理等诸多层面。

计算机图形是人机交互(human-computer interaction,HCI)的一个基本部分,也是当代视觉文化的中心。计算机图形在电影创作中应用包括图像生成(计算机动画)和图像处理(特效)两者,例如,成功地将计算机动画和真实影像序列结合起来的《侏罗纪公园》(见图2-1)、全计算机动画《功夫熊猫》[①](见图2-1),以及由欧洲最大的视觉特效和计算机动画公司参与制作荣获第80届奥斯卡最佳视觉效果奖的《黄金罗盘》。

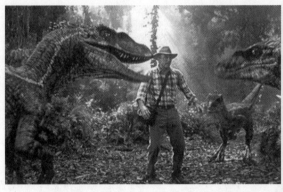

图2-1 《侏罗纪公园》和《功夫熊猫》

2. 基于数字视音频技术的数字媒体艺术

数字视频(Digital Video)是指以数字信息记录的视频资料。它包含两方面的含义:一方面指将模拟视频数字化以后得到的数字视频,另一方面指由数字摄录设备直接获得或由计算机生成的数字视频(见图2-2)。

数字视频技术不仅在数字电视行业被广泛应用,而且依赖于数字视频技术的数字影视特效制作为数字电影的发展起了巨大的贡献。2005年5月19日,乔治·卢卡斯执导的《星球大战3:西斯的复仇》在全球公映,有媒体称卢卡斯将电影和数字技术成功地糅合在一起,把以前单纯利用光学原理和视觉特性产生的所谓"电影魔术"变成了利用计算机技术获得的更逼真、更超越想象的"数字工厂",由科技创造出来的角色,由数字模拟的场景,令真人、实境黯然失色。

① 熊澄宇:《新媒体百科全书》,清华大学出版社,2007年。

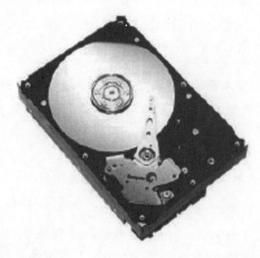

图 2-2　硬盘、摄像机

人物：　乔治·卢卡斯

乔治·卢卡斯(George Lucas)(见图 2-3)，1944 年 5 月 14 日出生于美国加州，导演、制片人、编剧。1971 年，在科波拉的辅导下，卢卡斯首次制作了短片《THX-1138》。1973 年，卢卡斯导演了带有自传色彩的影片《美国风情画》。1977 年，卢卡斯执导了影片《星球大战》并获得了第 50 届奥斯卡奖 2 项提名。1980 年，他参与制作了《星球大战》的续集《帝国反击战》。1999 年，乔治·卢卡斯执导了电影《星球大战 1：魅影危机》。2002 年，执导了影片《星球大战 2：克隆人的进攻》。2005 年，卢卡斯获得美国电影学会颁发的终身成就奖。2012 年，卢卡斯宣布自己进入"退休"的状态，并不再接拍任何商业大制作了。

数字音频技术是从 20 世纪 60 年代初发展起来的。虽然以前的音频技术效果不错，但是它们所采用的技术都是专门面向模拟音源。而现在几乎多余的音源都是数字的，数字音频现在随处可见。竞争继续促使数字电视系统、家庭影院、平板电视和 DVD 系统、手机、MP3 播放器和 iPad 等产品的市场增长速度不断提高，几乎所有的音源都转向了数字化的格式和媒体，因此需要新的音频处理方法以满足消费者对于小型化、低价格和品质更好的音像产品的需求。特别是因特网的发展，数字音频促进了因特网上的音频文件制作与传输，引起了唱片界的广泛关注(见图 2-4)。

图 2-3　乔治·卢卡斯　　　　　　　　　　　　图 2-4　数字音频工作站

3. 基于网络应用技术的数字媒体艺术

在各种计算机应用技术中，多媒体技术是一种迅速发展的综合性电子信息技术。它给传统的计算机系统、

音频和视频设备带来了方向性的变革,将对数字媒体艺术产生深远的影响。多媒体计算机将加速计算机进入家庭和社会各个方面的进程,给人们的工作、生活和娱乐带来深刻的革命(见图2-5)。

图2-5 2009年新浪网直播日全食

目前,多媒体的应用领域已涉足诸如艺术、教育、娱乐、工程、医药、数学、商业及科学研究等行业。利用多媒体网页,商家可以将广告变成有声有画的互动形式,可以更吸引用户之余,也能够在同一时间内向买家提供更多商品的消息,但下载时间太长,是采用多媒体广告的一大缺点。利用多媒体作教学用途,除了可以增加自学过程的互动性外,更可以吸引学生学习、提升学习兴趣,以及利用视觉、听觉及触觉三方面的反馈来增强学生对知识的吸收。

小知识:多媒体指的是组合两种或两种以上媒体的一种人机交互式信息交流和传播媒体。使用的媒体包括文字、图片、照片、声音(音乐、语音旁白、特殊音效)、动画和影片。

4. 现代通信技术与数字媒体艺术新形态

移动媒体主要是指利用数字广播电视地面传输技术或移动通信技术传输文字、声音、图像的媒体形式,以其接收终端安装在各类汽车、火车、飞机、地铁、船舶等交通工具上,主要满足流动人群接收信息的需求。

移动数字视频终端是指通过移动网络和移动终端为移动用户传送视频内容的新型移动业务。近年来,移动通信技术飞速发展,继GPRS和CDMAIZ等2.5代移动通信系统在成功商用之后,第三代3D移动通信也越来越受到业界的关注。移动视频业务由于具有能与图像同时传递的特点,可以让远隔千里的人们不仅能互相听见,而且能互相看见,在很大程度上满足了人们交流的需要。手机作为主要的移动终端,它的功能更趋向多元化。手机成为集视听、娱乐、资讯等多元化于一身的媒体,娱乐游戏、网络社区、信息服务等附加功能不断增加,继手机上网、手机视频游戏等新的数字媒体业务都已出现。手机媒体由具有高度的便携性、互动性发展成为大众媒体形态,随着3G业务的推进,手机媒体以其多媒体化改变着人们的生活,正实现着由人际沟通工具向大众媒体的跨越(见图2-6)。

图2-6 手机电视

5. 当代科技与数字媒体艺术

第二次产业革命之后,从20世纪中叶至今,以六大科技群体,即以数字技术为代表的信息科技,以核能为代表的新能源科技,以超导为代表的新材料科技,以宇宙飞船为代表的空间科技,基因工程等生物科技,以及海

洋科技的崛起为标志,科学技术的发展进入全面突破、综合创新的阶段。随着微电子技术、光电子技术和纳米电子技术的不断突破和创新,卫星通信、全球定位系统、宽带高速数字化综合网络、无线宽带传输、信息压缩与高速传输、人工智能、多媒体技术和虚拟现实技术等产生及其传播和消费过程带来了难以估量的革命性变化,无论在其速度还是其深刻程度上都是史无前例的。

计算机程序可以模拟人类智能进行设计与创作,一些设计师进行了计算机自动生成式的创作试验。如东京艺术大学的人工智能艺术——机器人绘画利用了计算机程序模拟人类智能进行绘画创作(见图2-7)。从这一角度来看,基于当代科技背景的数字媒体艺术从创作和接受层面都发生了转向。从技术方面来看,数字媒体艺术涉及计算机图形学、人工智能研究、软件技术研究、几何学研究和网络技术、多媒体技术、数字视频技术等前沿科技成果;从艺术方面来看,数字媒体艺术还涉及艺术学、美学、艺术心理学、视觉艺术学、影视语言、摄影、动画、电影、戏剧、录像等不同学科的研究领域。在艺术的创作层面和接受层面都发生或即将发生重大变革,在艺术形态上出现了激光全息艺术、人工智能艺术、分形艺术、生态艺术、生命与遗传艺术、机器人艺术、基因艺术等基于现代高新科技成果的形态;在艺术接受层面,从传统的听和看的欣赏方式转向多感官的体验和参与方式,语言识别、表情识别、动作捕捉成为艺术作品的人机交互方式,人工生命、机器人超越人的经验模式带给人们全新的艺术感受。

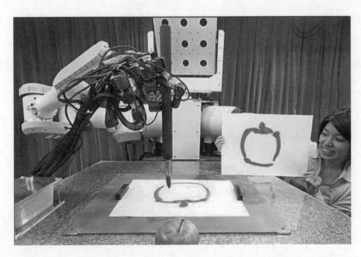

图 2-7　人工智能艺术——机器人绘画

2.1.2　艺术与媒体

1. 达达主义与观念艺术

第一次世界大战期间,一种新的反理性主义的艺术运动在瑞士出现。其主旨是以批判的眼光重新研究传统、前提、准则、逻辑基础甚至秩序,一致性和审美的概念曾指导过整个历史的创造。达达主义的代表人物是法国艺术家杜尚。

1913 年,杜尚将一个现成的自行车轮贴上艺术的标签。

1917 年,杜尚把一个小便器署上"R. Mutt"(美国卫生用品的标记),送往纽约独立美术家协会美术展厅,取名为《泉》(见图2-8),当时引起了强烈的反响。他认为,一件普通生活用具,予以它新的标题,使人们从新的角度去看它,这样它原先的实用意义就消失了,却获得了一个新的内容。人们称此为"现成品艺术"。这一方面表明他对传统艺术形式的嘲弄,同时表明一种新的艺术观念和创造途径。杜尚以后,现成品成了艺术创造的一种

方式,艺术与生活的界线开始消解。

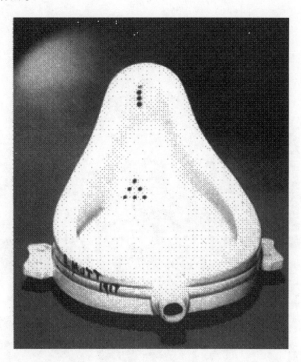

图 2-8 《泉》

杜尚之后的后现代主义艺术家如博伊斯、安迪—沃霍尔、约翰—凯奇、白南准等,还有众多从事各种媒体创作的艺术家,蜂拥而入,利用一切可能穷尽的手段,进行了各式各样翻新的艺术实验。艺术的民主化已成为当代艺术发展的一个重要趋向。

杜尚的观念主义艺术还发生出各种以人的身体及行为作为表达形式的艺术,如身体艺术、行为艺术、偶发艺术和表演艺术,此外还有波普艺术与环境艺术,也是杜尚现成品艺术的延伸。这一类的艺术家认为观念比作品更重要,而更为极端的观念艺术则要完全取消作品,因为一件艺术品从根本上说是艺术家的思想,而不是有形的实物,思想本身就是艺术品。

在网络时代的今天。一些艺术家凭借网络,将自己的身体放置在网络社会中变成公共的身体,从而让身体可能转换为媒体,而这些艺术家的作品则是以活生生人的身体为媒体,传播自己特有的艺术思想。北京当代唐人艺术中心展出的"身体媒体"当代艺术展上,以身体为媒体进行的艺术创作的艾未未、舒勇、赵半狄、安迪等人的作品集体亮相,以探索的形式开创了全新的艺术观念,也引发了全民对"艺术"的讨论。艺术家把人们生活熟悉的场景重新变成艺术,让人们成为展品、当成事件来看,因此就有了新的意义。

2. 波普艺术与机械复制艺术

20 世纪 50 年代中期以后的 10 年中,在美国和英国发展出一个新的艺术流派,称为波普艺术。波普艺术是现成品艺术的直接延伸,因此又称谓新达达主义。波普艺术家以流行的商业文化形象和都市生活中的日常之物为题材,采用的创作手法也往往反映出工业化和商业化的时代特征。[①]

1962 年安迪·沃霍尔因展出汤罐和布利乐肥皂"雕塑"而出名。他的绘画图式几乎千篇一律,他把取自大众传媒的图像,如坎贝尔汤罐、可口可乐瓶子、美元钞票、蒙娜丽莎像以及玛丽莲·梦露头像(见图 2-9)等,作为基本元素在画上重复排列,形象可以无数次地重复,给画面带来一种呆板效果。在安迪的创作方法中,机器生

① 李四达,《数字媒体艺术史》,清华大学出版社,2008 年。

产式的复制显然是最为明显的特征。他的作品代表了"机械复制时代的艺术"的特征。[①]

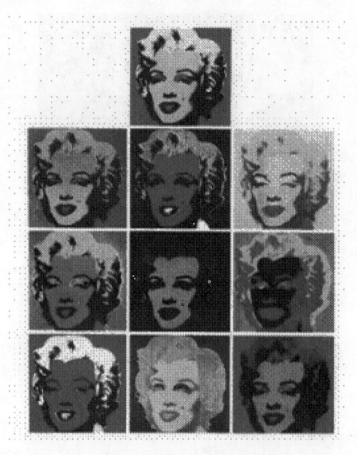

图2-9 玛丽莲·梦露头像

人物： 安迪·沃霍尔

安迪·沃霍尔(Andy Warhol,1927—1986)被誉为20世纪最有名的人物之一,是波普运动的发起人和主要倡导者。他的绘画中常出现图污的报纸网纹、墨迹未干的版面、套印不准的粗糙形象。他描绘了简单清楚而反复出现的东西,这些都是现代社会中最令人难忘的形象符号。沃霍尔打破了永恒与伟大的界限,打破了手工品与批量生产、达达艺术和极少艺术、绘画与摄影、布画与胶卷的界限。

在《机械复制时代的艺术》中,瓦尔特·本雅明看到了电影作为机械复制艺术取代古老的将故事形式的历史必然性。从口语到文字印刷,是从具象到抽象的变迁,文字符号的表意功能,遮蔽了口语传播情境中的肢体语言与面部表情的传达。麦克卢汉认为:"为何木刻——甚至连照片——在偏重文字的世界中受到非常热烈的欢迎。这些形式提供了一个包括姿势和富有戏剧性的体态在内的世界,这些东西在书面语中必然是略而不载的。"当第一次放映卢米埃尔兄弟的《火车到站》电影的时候,火车从远处开来,仿佛要冲出屏幕,现场的观众惊吓地起身逃跑,害怕火车撞倒自己。这样的场景在当今很难见到,并不是如今的电影画面效果不及当初,而是观众已经适应了这种媒介,并通过电影来获得视觉奇观的心理体验。电影、电视等视觉媒介的发展,其大量图像、影像内容,直观性得到补偿,信息生产、传递、消费,成为视觉文化崛起的表征。图像、影像的机械复制技术改变了人的自然时空感知模式。"机械应允了艺术作品的复制,一项真正关键的事,有史以来第一次在世界上发生:那就是艺术品从其祭典仪式功能的寄生角色中得到了解放。越来越多的艺术品正是为了被复制而创造

[①] 谷时雨:《多媒体艺术》,文化艺术出版社,2005年。

的。"([德]本雅明，2008)

发现故事：电影的开山之作——《火车到站》

本片是路易·卢米埃尔在1895年秋冬之交时在巴黎萧达车站月台上拍摄的，月台附近的铁路只有17 m长。用当时的手摇放映机减低了速度，可以放映1 min左右。《火车进站》(见图2-10)所引起的最大反响就是恐慌。据说当看到电影中火车朝自己驶来时，观众都惊恐地四散逃窜。

波普艺术对当代艺术，特别是对数字媒体艺术理论和实践的发展有着深远的影响。1956年，英国艺术家理查德·汉密尔顿的拼贴画《到底什么使得今日的家庭如此不同，如此有魅力？》(见图2-11)在艺术史产生了深远

图2-10 《火车到站》电影截图

图2-11 《到底什么使得今日的家庭如此不同，如此有魅力？》

的影响。理查德是达达主义大师杜尚的门徒,在这幅作品中,一个现代化的公寓里充斥着大量的现代文化产品:电视机、台式收录机、连环图书上的一个放大的封面、福特徽章和真空吸尘器广告等。从画报上剪下的一个傲慢的裸体女人侧身而坐,一个肌肉丰满的男人手拿棒棒糖。棒棒糖上有POP的字样。波普艺术一词由此而来,意为流行的、时髦一词的缩写。理查德采取拼贴的手法将现代的娱乐产品集于室内,表现现代人的精神生活和物质生活。就内涵而言,作品的重要性在于趋向变为大众化或群众性的传播媒介,这使人们第一次意识到这些东西的存在,意识到人们和文化环境的关系。他的作品突出了一种嘲讽和冷静,他描绘的是现代电子媒介社会中最令人们难忘的形象符号,电子媒介和大众传播对波普艺术的影响可见一斑。

20世纪60年代,波普艺术把现代艺术生活带进了博物馆的画廊。在某种程度上讲,美国的商业文化渗透到许多文化当中,成为可以消费的流行文化,波普艺术大胆尝试新材料、新主题、新形式,已经成为艺术大众化的名词。

3. 拼贴艺术与混合媒体装置

美国艺术家罗伯特·劳申伯格将达达主义的现成与抽象主义的行动结合起来,创造了著名的"综合绘画",在其作品《符号》中,采用生活的寻常之物构成画面——啤酒瓶、废纸盒、旧轮胎、报纸、照片、绳子、麻袋、枕头等。画布上的笔触与固定在画布之上的物品组成作品,意为打破艺术和生活的界限。当劳申伯格将不同的媒体的素材应用在艺术中时,即演变成为时下最前卫的装置艺术中的一个元素,一个独立的多元体——混合素材。这种将各种异质媒体组合在一起来表达时间的创作概念,成为当代多媒体艺术的起源。

"多媒体"是一个集合很多传播媒体的沟通系统和方法。科技时代的技术革命持续发展,新技术、新材料、新媒介层出不穷,艺术可以调用的手段超越了历史的以往,在跨越学科的局限上,跨越了媒介的单一性上,艺术的生命力重新获得新的空间,综合的媒介能力加强了艺术的语境能力。20世纪90年代,随着信息技术和因特网技术的发展,逐渐出现了一种跨媒体的综合艺术,其作品存在于录像带、电视机、计算机、因特网、实体物质、机械声光电操控装置等媒体中。只要有可利用的新科技成果出现,用不了多久新媒体艺术就会将其纳入创作视野之内,比如基因、生物理论等。这些多媒体的交互性使艺术作品具有探索性和先锋性。多媒体混合装置艺术以"混合"与"参与"为特征,它自由地综合使用绘画、雕塑、建筑、音乐、戏剧、诗歌、散文、电影、电视、录音、录像、摄影等任何能够使用的手段,创造了一个观众积极思维和肢体介入的界定空间,这种感受可以是多感官的,包括视觉、听觉、触觉、嗅觉,甚至味觉。

4. 激浪艺术与互动媒介事件

20世纪60年代初的激浪艺术是实践性的独具想象力的前卫艺术。在它之前有20世纪50年代的实验音乐,在它之后有20世纪六七十年代的极简艺术、观念艺术和行为艺术,因此,它起着承前启后的作用。[①]

小知识:激浪艺术是一个前卫的艺术运动,其领军人物是前卫音乐家、新媒体艺术的鼻祖约翰·凯奇(John Cage)。他被公认为20世纪最具争议的艺术家,既是偶然音乐、不确定音乐、加料音乐、机会音乐的创始人,又是社会学家、哲学家、作曲家、行为艺术家等。他以无声音乐《4分33秒》(1952年)和《0'00"》(1962年)闻名于世。激浪艺术是反艺术的前卫传统的一部分。激浪艺术同时阐释了一种确认的美学思想,确认了互动媒介事件的重要存在,确认观众和表演者的娱乐性而取代高雅的现代艺术的严肃性和神圣性,确认日常生活中简单和高雅文化的编码系统,这种观念影响了当代数字互动艺术的创作。

1952年,凯奇发表了《水音乐》作品,在舞台上意为钢琴家坐在钢琴前,他的旁边放了一张很大的乐谱,上面

① 李四达:《数字媒体艺术史》,清华大学出版社,2008年。

写着需要钢琴家完成的具体事项,例如,吹水泡、泼水、用纸牌表演各种无意义的动作等。同时,根据《易经》的图像学,确定第一页的旋律,这里的乐曲和旋律都是自由和随意的。凯奇的这种"机遇艺术"被许多后辈艺术家包括中国当代作曲家谭盾等推崇备至。

凯奇的《4 分 33 秒》的演奏过程:一位艺术家坐在一架钢琴前,打开钢琴盖,看着眼前的乐谱,从一页到下一页,时间一分钟一分钟地流失,他希望以自己的作品实现消除艺术与生活之间的界限。他从东方这些和禅宗思想的独特视角出发来理解音乐与艺术,挖掘出了艺术中的"偶然性"因素。他主张削除艺术与生活的界限,世界本身便是一件艺术品,所有的声音甚至"无声"都是音乐等观念。

20 世纪 70 年代以后出现的新媒体艺术在表现形式方面呈现新的趋势。传统意义中作为观看者的观众地位的改变。在新媒体艺术作品面前,观众不再是被动的观看者,而成为引发作品开始动作的关键因素,或直接成为作品的一部分。

20 世纪 90 年代以来,利用各种综合媒体技术创作的交互艺术作品不断地增加,包括利用综合电子感应装置、计算机图像技术、网络技术、虚拟现实技术、人工智能技术以及各种技术的综合运用的作品。交互艺术作品不但远远超出了影响人类视觉和感情的范围,而且更多地在观众的感官作用下,利用人的视觉、听觉、触觉、味觉,甚至大脑等全身心的活动与作品进行直接对话。交互艺术无论在内容还是形式上都与传统艺术形成了鲜明的对比。它通常是在观众的参与下完成作品,交互艺术的双向性特征将观众从传统的"欣赏"和"观看"转变为"参与者"和"体验者",其作品在现实和虚拟空间中展开各种状态。意大利媒体艺术家和建筑师桑妮亚·希拉利的作品《如果你能靠近我》是一个表演与交互式艺术作品(见图 2-12)。这件作品从传统表演艺术与装置艺术的关联中质疑着主动表演者与被动观众的关系。事实上,观众的参与是全身性的,包括移动、接近和触摸,使得主动与被动的角色模糊,每个人都是潜在的表演者,并直接参与整个作品的创作。她的作品专注于"以身体为界面"的研究,建构虚拟环境研究人的感知与相互之间的关系。

图 2-12 《如果你能靠近我》

5. 录像艺术与数字视频艺术

20 世纪艺术中有着特殊意义的影像艺术,始于一位韩国艺术家白南准。作为数字媒体艺术的一个分支的影像艺术(Video Art),也称为录像艺术。1965 年,他使用索尼的小型携带式摄像机在出租车上拍摄了纽约第

五大道的街景。同一天晚上,他拍摄了艺术家经常聚的Gogo咖啡屋,并取名为《光影教皇》。白南准的观点包含对音乐、艺术和社会哲学的普世的反精英注意的方法的一种佛教阐释。在这些观点中,他与被称为激浪派的实验艺术家、建筑师、作曲家和设计家构成的跨国社群具有一些共同点。激浪派的观点包括艺术与生活统一、艺术的实验方法,以及把握机会、幽默和简洁。另一个核心的观念是艺术家兼作曲家迪克·希金斯所称之为跨媒体的概念。跨媒体的概念通过对艺术进行的一种流动的实验方法,消除了艺术形式之间的界限。新的形式跨越了现存媒体的界限,产生了一种全新二代艺术媒体。

白南准的哲学热情和对艺术的非传统的方法使他成为几个艺术创新的核心人物之一。将视频作为一种艺术形式几乎是他一个人的贡献,并形成了一个后来许多人都为之做出贡献的新领域。他开拓了邮件艺术,帮助开创了视频装置艺术领域,并且将装置艺术发展成为一种新的艺术形式。他改变了传统观念中的电视只是作为传达资讯工具的这一单一功能,利用电视和录像媒介创造了崭新的影像体验,在扩展艺术的表现语言的同时也扩展了人类的意识。同时影像艺术的出现也预示了以机械技术为中心的摄影和电影媒介艺术时代的到来[①]。《大提琴家》录像装置如图2-13所示。

图2-13 《大提琴家》录像装置

以动态影像为表现媒介的作品拉开了20世纪影像艺术的序幕,在计算机图像艺术出现之前,随着经济一体化的逐步形成和信息时代的到来,电影进入一个题材内容更为广泛、艺术视角更为独特、风格流派更加多样、电影语言更加丰富的一个历史发展新时期。欧洲电影运动产生的"作者电影"使得影像成为导演个人的创作工具,后现代语境下的影像作为一种新的表现媒介展开了与视觉、音乐、行为等艺术的关联性,成为艺术家个人创作的媒介,影像艺术融汇、交流的趋向也日益明显和加强。

① 廖祥忠:《数字艺术论》,中国广播电视出版社,2006年。

2.2 中国数字媒体的兴起与发展

本节引信

数字媒体在中国的起步相对较晚,但发展却十分迅速。这些依托于电子信息技术的媒体,在网络、移动通信等方面的表现尤为突出。本部分分别从网络媒体、移动数字媒体两种形态的发展来阐述我国数字媒体的发展历程。

2.2.1 网络媒体的发展

1. 1994—1995 年:我国因特网萌芽时期

1993 年,因特网浏览器"Mosaic"的开发为推动因特网的发展奠定了基础。从第二年开始,因特网开始向商业领域发展,商业性的门户网站也如雨后春笋般涌现出来。我国紧随因特网发展的好时机,也在 1994 年全面链接因特网,成为因特网的一员。

1995 年之后,因特网开始向全社会推广开。而就在这一年,中国媒体开始逐年上线,试图借助因特网媒体来拓展市场占有率,提高海外影响力。这是传统媒体迈向网络化数字化的开端。1995 年 1 月 12 日,原国家教委主办的《神州学人》载入史册,正式通过因特网发行的《神舟学人周刊》电子版是我国上线因特网的第一家传统媒体。1995 年 4 月,新华社以 www.chinanews.com 的域名在中国香港上线。同年 10 月 20 日《中国贸易报》也成为我国第一家上线的报纸。1995 年 12 月,《中国日报》的网站随之开通。我国因特网的萌芽时期,传统媒体纷纷试水,成为我国因特网发展中的先行者。

2. 1996—1998 年:媒体上线与门户网站崛起

虽然 1995 年已经有传统媒体上线到因特网,到了 1996 年以后这种传统媒体的上网热才算是真正开始。其中上线的报纸有《人民日报》《人民日报·海外版》《市场报》《讽刺与幽默》(画刊)《国际商报》《解放日报》《新民晚报》《南方日报》《广州日报》等 30 多种。① 杂志上线的活跃度也毫不示弱,在 1996 年一年内,包括《中国青年》《中国集邮》在内的近 20 家杂志媒体上线。1994 年至 1998 年期间,全国已有七分之一报纸的网络版问世。②

门户网站的在 1997 年以后开始了以"内容为王"为主的发展模式,网络成为与传统媒体并存的第四媒体。1997 年 6 月,网易公司成立;1998 年 2 月,国内首家大型分类搜索引擎搜狐诞生;四通利方并购华源咨询开通

① 吴廷俊:《中国新闻传播史(1978—2008)》,复旦大学出版社,2011 年。
② 彭兰:《中国网络媒体的第一个十年》,清华大学出版社,2006 年。

新浪网。① 这些门户网站的成立于发展也是借鉴于国外门户网站模式,即"风险投资＋网络广告"。

1995年我国的网民人数不到6000人,而1997年底已跃为67万人。在这一时期因特网逐步进入寻常百姓家,中国的第一代网民出现了。在这一时期中国的网络媒体逐渐形成。

3. 1999—2000年:我国网络媒体的快速成长

1999年是中国因特网发展颇有收获的一年,形成新浪、搜狐、网易三大网站三足鼎立的格局。1999年三大门户网站相继改版,将商业网站做成与新闻媒体一样的资讯平台。商业网站的快速发展带动了整个因特网新媒体产业的推进,2000年4月新浪在美国纳斯达克上市。它是中国第一家在海外上市的网络媒体,这标志着门户网站正式资本化运营。同年6月和7月,网易和搜狐也相继在美国挂牌交易。正因为国内这三大网站的上市融资,2000年被称为上市年。

传统媒体在这个时候也与因特网进行第二次亲密接触,新闻媒体网站纷纷重新启用新的域名,进行全新的市场定位。这其中最值得注意的是《人民日报》的网络版使用了 www.people.com.cn 的全新域名,以"人民网"为品牌在受众心中确立全新的品牌形象与品牌定位。同样更改域名的还有新华通讯社。传统媒体更名背后是意味着新闻媒体网站自我定位的变迁,是传统媒体探索寻求适合自身发展模式与经营方式的动因。②

4. 2001—2004年:网络媒体的挫折与重生

2001年至2002年,是因特网遭遇经济寒流致使网络媒体产业陷入发展的低迷时期。国内的门户网站才上市一年就遇上经济泡沫,直接导致三大门户网站的股份下降。股市低迷、公司裁员、并购等让因特网产业陷入前所未有的挫折与困境。这些问题的出现也让网站重新审视自己、重新定位、另辟蹊径以求的生存之道,如搜狐就选择多元化的发展方式"一家新媒体、电子商务、通信和移动增值服务的公司",而网易则以开发网络游戏、付费增值等服务的项目作为转型的切入点和落脚点。同时媒体网站也适当调节改版,以拓展新的发展空间。

2003年又一个中国网络媒体发展的分水岭。网站改变单一的赢利模式,通过广告业务、增值服务等扩大收入。同时,网游产业的迅猛发展也为网络广告市场提供了更好的平台,盛大网络旗下的游戏迅速占领市场,网易的游戏持续保其领先地位。2004年垂直门户网站开始出现,并以其专、精、深的特点受到市场的追捧,如资讯类网站、招聘类网站等,从人们生活需求的各个领域着手,赢得市场青睐。2004年还有一件值得提到的网络媒体大事件是博客的流行。博客是一种网络日记,以文字、图片、视频传播为主。这是网络传播模式的新形态,成为Web 2.0的代表之一。

5. 2005年至今:前所未有的发展盛况

2005年后中国的网络进入全面发展阶段,呈现空前的发展盛况。

商业性的网站百花齐放,交互式分享的Web 2.0时代到来改变了人们的上网习惯。越来越多的垂直型网站应运而生,同时SNS③网站成为这时期的一大亮点,SNS以其良好的互动性吸引一些新的网民。电子商务在这一时期有了巨大发展,2009年传统品牌相继增加网络营销渠道,以B2B营销模式为主;而到了2010年则是以淘宝网为首的电商大爆发的一年,"11.11"天猫购物节的成交量逐年攀升。在良好的发展势头下,当当网、京东商城海外挂牌上市,依靠邮购、因特网和实体店三重销售渠道的麦考林也先行一步,成为国内第一家海外上市的B2C企业。

① 刘重阳:《我国门户网站的发展研究》,天津商业大学2011年学士论文。
② 宫承波:《新媒体的多维审视》,中国广播电视出版社,2008年。
③ SNS(social networking site):社交网站,以人人网(校内网)、开心网、QQ、众众网、gagamatch网等SNS平台为代表。

新闻类网站在此时已逐渐成为网络新闻的主要来源,几大门户网站的访问量都高达千万次,此外,从传统媒体上线转型的新闻网站影响力也在日益扩大,如《人民日报》办的人民网,新华通讯社办的新华网都成为公信力高,点击量大的主流网络新闻媒体。

2.2.2 移动数字媒体的发展

1. 手机媒体

手机媒体是继报纸、广播、电视、网络后被公认为"第五媒体",即"基于无线通信技术,通过以手机为代表的移动终端,展现信息咨询内容的媒体形式。"[①]世界上第一部手机如图2-14所示。

1973年4月的一天,一名男子站在纽约街头,拿着一个约有两块砖头大的无线电话,引得过路人纷纷驻足侧目。这个人就是手机的发明者,当时摩托罗拉公司的技术工程人员,马丁·库帕。

手机从发明到今天是一种通信工具向大众媒体转型的过程。第一代手机为1G(First Generation),其功能主要是语音通话。这是一种蜂窝式的移动电话,即俗称的"大哥大",体积比较大且价格十分昂贵。第二代手机2G(Second Generation)诞生于20世纪90年代中期,相比于第一代手机,第二代手机增加了传真和短信息的功能,提升了传输声音和数据的速度,具有网页浏览、电子邮件等多种功能。它可以同时处理图片、音频、视频等多种媒体形式数据。第三代手机为3G(Third Generation)是指将无线通信与因特网等多种媒体通信相结合的一代移动通信系统,[②]它是与因特网、多元终端应用相结合的多媒体通信工具。3G技术的大规模运用之后,手机真正成为与报刊、广播、电视、网络并称的"第五媒体"。2013年中国进入第四代通信系统时代,即4G(Fourth Generation)时代。其数据传输速度高出3G十多倍。

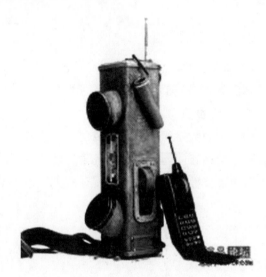

图2-14 世界上第一部手机

手机媒体的强大为各类传统媒体提供了新的平台,传统媒体纷纷上线APP版本,更多的人以手机做载体了解每日咨询。目前我国的手机媒体市场中,移动上网速度仍比较落后,但4G已经开始拓展市场,而3G的渗透率也持续增长,中国网民上网的热情伴随着软硬条件的改善,加速展现。

2. 平板计算机媒体

平板计算机是一种小型的且方便携带的个人计算机,以触摸屏作为基本的输入设备。无线因特网(WIFI)的发展和覆盖为平板计算机的普及提供了有力的保障,目前市场上主要以iOS系统、安卓系统、Windows系统为主。2013年ICTR《指尖上的网民——中国移动网民分析报告》指出:我国有将近一半——48%的移动网民拥有平板计算机,在一线城市和沿海发达地区这个数字更是高达57%,而在二线城市则为44%。

2013年因特网趋势报告中,Flurry Analytics的数据支持中国移动因特网发展将超越美国的观点。中国人口基数大,市场潜力足,移动因特网的发展为移动数字媒体提供保障,而移动数字媒体反哺移动因特网的不断

① 中国第五媒体研究中心,《第五媒体行业发展报告》,2011年。
② 宫承波:《新媒体的多维审视》,中国广播电视出版社,2008年。

壮大。

我国移动上网设备 TOP5 如图 2-15 所示。

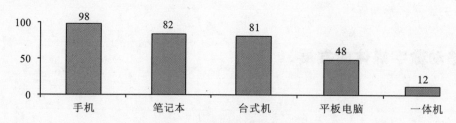

图 2-15　我国移动上网设备 TOP5

资料来源：2013 年 ICTR《指尖上的网民——中国移动网民分析报告》

单元训练和作业

1．名词解释

波普艺术；拼贴艺术；移动数字媒体。

2．理论思考

（1）阐明数字媒体艺术诞生的几个阶段。

（2）简述我国网络媒体的发展历程。

（3）谈谈数字媒体技术的发展对人们的生活带来了哪些方面的影响。

第3章

新媒体艺术的发展与审美

XINMEITI YISHU DE FAZHAN YU SHENMEI

课前训练

- 训练内容：班级同学5人一组，以"新媒体艺术作品赏析"为主题，分别制作5分钟PPT内容，与班级同学分享，总结对新媒体艺术的认识。
- 训练注意事项：通过具体的新媒体艺术作品分析，引导学生掌握新媒体艺术的表现形式和审美特征。

训练要求和目标

- 要求：使学生能够了解新媒体艺术，通过对新媒体行业内的优秀作品的解析，充分理解新媒体艺术的创作手法和审美方式。
- 目标：对比传统艺术与新媒体艺术的发展历程，掌握两种艺术形式独特的美学特征和艺术表现形式，提升新媒体艺术的审美体验。

本章要点

- 新媒体艺术的发展历程。
- 新媒体艺术与美学关系。
- 新媒体艺术的美学特征和艺术表现形式。

本章引言

新媒体艺术依托新媒体技术支持，沿袭20世纪60年代的达达主义、超现实主义等思想发展而来。基于不同的物理媒介和创作背景，新媒体艺术在审美特征上与传统的艺术门类有着很多不同，新媒体艺术的审美体验是多维性的，对观众的感官刺激是多元的。在中国，探寻新媒体艺术的本土化发展以及与本土元素的结合是中国新媒体艺术必须历经的尝试与改变。

3.1 新媒体艺术的发展

本节引信

对新媒体艺术界定的流动性，就好比对于新媒体概念界定的相对性一样，是随着技术的发展而推陈出新的。追根溯源新媒体艺术的起源与发展，对理解新媒体艺术时代背景、理论基础、发展动因都有着重要意义，所

以要从动态的角度把握新媒体艺术发展的脉络。

3.1.1 西方新媒体艺术的发展

1. 20世纪60年代—70年代:萌芽期

20世纪以后的艺术发展,与科学相结合是一个显著特征。新媒体艺术正是基于这样的背景发轫,起源于20世纪60年代的观念艺术,以及早期以菲利波·托马索·马利内特为代表人物的未来主义宣言、以马塞尔·杜尚为代表人物的达达主义和20世纪70年代的表演艺术等。新媒体艺术的诞生、发展与新媒体技术的进步有着不可分割的关系。相比于传统艺术门类和形式,新媒体艺术摒弃了传统的颜料工具,转而利用光、电、机械动力、数字媒体以及网络通信或移动通信手段来呈现艺术。[①]

与此同时,20世纪五六十年代的欧美"前卫艺术"以一种"反美学""反理性主义"的态度出现在艺术舞台,如观念艺术、偶发艺术、行为艺术、波普艺术、激浪艺术等。新媒体的兴起也与这些门类的现代艺术有着密切联系。

安迪·沃霍尔以玛丽莲·梦露为题材的丝网印刷作品如图3-1所示。

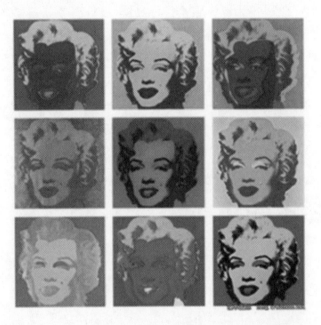

图3-1 安迪·沃霍尔以玛丽莲·梦露为题材的丝网印刷作品

2. 20世纪80年代至今:发展期

20世纪80年代以后,计算机技术、信息传播技术、数字媒体技术等传播媒介和传播技术不断发展,新媒体依托于数字化、信息化技术的基础也得到了"大跃进式"的突破。艺术家对新媒体技术的运用也越发纯熟:艺术的表现形式、手段、传播空间和渠道也随之丰富起来,创作的手段和工具更多地依托于因特网技术、计算机网络技术、无线技术、表情识别技术等。20世纪80年代主要在数字技术的支撑下,出现具有互动性特征的"交互艺术";而到了20世纪90年代则出现了因特网,以及其他软件、网络相结合的"生成艺术""软件艺术"。而如今新媒体艺术借助当代科技的最新发明创造,以新的视觉体验、新的交流形态以及崭新的互动方式开拓了人类的审美体验,改写了人类的生活方式并推动着社会文明。

① 林迅:《新媒体艺术》,上海交通大学出版社,2011年。

在新媒体艺术发展的半个多世纪里,可以看到观念变革与技术创新发展最鲜明、最前沿的地区仍然是欧美国家。而新媒体艺术也是在各类艺术形式中最具冲击力,表现形式最鲜明的艺术形式。

3.1.2 我国新媒体艺术的发展

我国的新媒体艺术发展始于1995年,这是中国当代艺术的一个分水岭。1996年"以艺术的名义"综合媒体展在上海展出,同年"现象·影像"录像艺术展在浙江杭州展出,这两个艺术展标志着新媒体艺术以独立的面貌出现在中国。[①] 20世纪90年代中期,新媒体艺术的主要趋势是借助新媒体进行扩展;20世纪90年代末,随着信息技术产业的发展,个人计算机上的编辑设备廉价并得到普及,不但录像艺术进一步得到了繁荣,而且更多的艺术家着手探索互动多媒体和网络作品,这正在成为中国艺术中新的重要的潮流。1997年在北京涌现了数个高质量的纯粹由录像艺术组成的个人展览,如王功新个展,宋冬的《看》录像艺术展,邱志杰的《逻辑:五个录像装置》个展,等等。这标志着中国录像艺术家不但作为创作群落成为焦点,而且以更成熟的个体的方式重绘着当代的"文化地图"。而到1998年,新媒体艺术的文化背景成为消费社会与电视社会。

进入21世纪的中国新媒体艺术,拓展以中国本身为主体,进行图像叙事的本土化的改变。也正是在此时我国的新媒体艺术登上国际性的新媒体艺术展的舞台。"这主要是因为中国新媒体艺术所具有的中国身份,以及社会景观的后意识形态形象的中国特征。"这些特点使得中国新媒体艺术在国际性的舞台上受到欢迎。探寻新媒体艺术的本土化发展以及与本土元素的结合,是中国新媒体艺术必须历经的尝试与改变。

3.2 新媒体艺术的审美特征

由于对现代技术的运用,新媒体艺术的表现形式与传统艺术的表现有所不同,其审美的特征也出现了一些新的特点。这些特点也与数字媒体技术等现代科技紧密相连,使得受众对新媒体艺术的欣赏出现了新的体验。

3.2.1 审美过程的互动性

新媒体艺术的互动,不同于传统的艺术形式的审美,新媒体艺术最明显的特征是作品与审美主体的互动性。事实上,互动性不仅是一个技术性的问题,而且是一个艺术观念和表达方式的问题,它是当代艺术共同的美学特征。新媒体实现了数字化集成与整合,实现了艺术元素间的有机互动,[②]这就使得观众在审美过程中,能

[①] 朱其:《中国新媒体艺术的兴起和演变》,中国艺术研究院研究生院,2006年。
[②] 黄传武:《新媒体概论》,中国传媒大学出版社,2013年。

够更纯粹地置身于新媒体艺术并与艺术作品进行互动。

除此以外,受众在审美过程中还会参与艺术的创作。这使得审美的主体不再局限于艺术的本身,通过互动性步骤,艺术又将自身的美感传达给受众。[①] 这种艺术的形式能够拉近艺术与大众之间的距离,让观众欣赏作品的同时,体验作品的创作之美。交互性的审美特征模糊了传统审美中的主体之间的角色,"受众不再是单纯、被动接受,也不再是单向传达的表现理念,而是营造一个让观众能够参与其间的空间与环境,提示一种新的认识与理解的世界的角度"[②]。

2003年"艺术与科学"国际数码艺术交流展上的作品《吹皱一江春水》就是很好的互动性艺术,墙上挂的山水画会随着观众对它吹气而发生不同程度的湖水波动。作品的参与性强也增加了受众欣赏作品时的趣味性。

3.2.2 审美情景的虚拟性

"虚拟实在的本质最终也许不在技术而在艺术,也许是最高层的艺术。"[③]虚拟的审美情景除了技术本身的支撑外,也有艺术在其中的展现。新媒体艺术的发展与现代科技的进步是有密切联系的。新媒体艺术与依靠单一工具、媒介的传统艺术形式不同,它会巧妙地整合资源,利用光学、电子、机械、数字媒体等一系列最前沿的现代技术,模拟出现实生活中没有的虚拟情景。它更注重艺术的交互性,以及组合成不同形态的媒介联结,巧妙地发挥不同媒介的各自作用,模拟出现实生活里从未出现过,或者无法再现的情景,让观众沉浸在一种虚拟的空间中,获得"超现实"之美感。

现代电影中,虚拟现实的审美体验十分常见。如《指环王》《阿凡达》(见图3-2)、《霍比特人》(见图3-3)等科幻题材的电影,由于前期无法直接拍摄到完全符合故事情节的景象,通常会利用后期的CG[④]技术模拟出超现实的理想效果,给观众强烈的视觉震撼。再例如网游的设计也会利用2D或3D的技术让玩家感受更加逼真的情景设置,享受更真切的游戏体验。

图3-2 《阿凡达》电影海报

图3-3 《霍比特人》电影海报

3.2.3 审美方式的多维性

新媒体艺术出现后,无论在艺术风格、创作手法、主题类型还是思想观念上都不同于传统艺术,传统的艺术

① 郭优:《新媒体艺术审美研究》,吉首大学,2012年。
② 黄传武:《新媒体概论》,中国传媒大学出版社,2013年。
③ 海姆:《从界面到网络空间:虚拟实在的形而上学》,上海科技教育出版社,2002。
④ CG电影是指影片本身在真实场景中拍摄并由真人表演为主,但穿插应用大量虚拟场景及特效的影片。通常的手法是在传统电影中应用CG技术增加虚拟场景、角色、事物、特效等对象,以达到真假难辨、增强视觉效果的目的。

审美通常都刺激人体的一种感官系统，或眼看或耳听，而多媒体艺术则充分调动人体的多种感官神经，集合两种或两种以上的感官于一体，去刺激观众的视觉、听觉、触觉、嗅觉等，使观众的审美方式更加丰富多元化。

利用数字技术的多媒体系统、远程通信技术、遥感技术等各类现代科技技术的艺术作品，改变了观众对审美的体验。而新媒体艺术也通过营造多维体验的沉浸空间，使得观众不必劳神于艺术性上，而是通过多重的感官刺激，把众人引入"震惊"的艺术氛围中，形成放松解压、愉悦之美。① 在 2007 年威尼斯双年展②中，有些艺术作品就是利用化学气体来展示空间，同时借助这种化学气体产生的化学反应来达到一种意想不到的视觉效果。

3.3 新媒体艺术的审美主体与客体

审美过程的主体与客体是艺术欣赏过程中不可或缺的部分，因而在新媒体艺术审美过程中，审美的主体与客体又随着新媒体技术的加入有了不同于传统艺术形态的新特征。

3.3.1 新媒体艺术的审美主体

美学家从艺术和观者的角度入手，探究艺术世界的视觉审美意义。由于新媒体艺术在审美过程中的交互性，新媒体艺术的审美主体除了作为作品的欣赏者外，也是作品的创作者，这是新媒体艺术审美主体不同于传统艺术形式的最重要特性。通过互动，让观众感受艺术之美，也使新媒体艺术中的审美主体与创作者的界限变得模糊，发展为"创造性合作"。

新媒体艺术的审美体验是多维性的，对观众的感官刺激是多元的。这就对审美主体的感官感知整合能力提出要求。在审美主体欣赏艺术的时候，调动各方面的感官去感受，才能对艺术的感知更为透彻。多种媒体融合表达的艺术作品，使得艺术形式和表现要素更加丰富，艺术作品表现手法的组合方式也变得多元，新媒体艺术由此拓展了观众的认知信息和情感信息，具有独特的审美魅力。对于审美的主体，其审美过程应积极主动的感受、参与、互动、体验，才能身临其境地感知新媒体艺术作品。例如，土耳其艺术家 Huseyin Apltekin 的一件装置艺术作品《Don't complain》，以一座老师的控制木屋来展示艺术交互过程中的审美自由。屋内除了可供停留、休息的桌椅外，四壁空白。作品的整体状态随时间的变化而变化，观者或带着好奇

① 郭优：《新媒体艺术审美研究》，吉首大学，2012 年，湖南吉首。
② 威尼斯双年展 (La Biennale di Venezia) 是一个拥有上百年历史的艺术节，是欧洲最重要的艺术活动之一。并与德国卡塞尔文献展 (Kassel Documenta)、巴西圣保罗双年展 (The Bienal Internacional de Sao Paulo) 并称为世界三大艺术展，并且其资历在三大展览中排行第一，被人喻为艺术界的嘉年华盛会，主要展览超现代艺术。

窥视,或进入屋内进行体验。其作品如图 3-4 所示,不同的体验者又将年龄、性别、肤色、发色、服色等众多不确定因素与作品一起重构完整性,并因观者不同的姿态、眼神、动作而使作品呈现多种结构。这样的艺术审美使主体(观者)因各自的心境因素和对环境的感知力而对作品做出不同解释,来达到一种无限可能的创造性。

图 3-4　土耳其艺术家 Huseyin Apltekin 最新装置艺术作品《土耳其卡车》

3.3.2　新媒体艺术的审美客体

审美客体在传统艺术中,一般指的是引起人美感的客观对象,如雄伟壮丽的山川、繁茂的森林,在它们被人欣赏时即为审美客体。审美客体是客观存在的,具有满足主体所需要的审美价值。[①] 新媒体艺术作品作为审美客体,区别于传统艺术形态,它给予观众的感知通常是全方位、多视角的。它能充分调动观众的视觉、听觉、触觉,甚至是嗅觉。

利用大量现代科技作为支撑的新媒体艺术,在表现形式方面呈现出丰富多元的形态,包括时空的表现形态、抽象表现形式、律动的表现形式、超现实超理性的表现形式、拼贴重组的表现形式等。这些不同的艺术表现形态构成的审美客体在情感上感动审美主体,让观众利用这些外在的符号和标志体验作品蕴含的情感。

① 朱志荣:《中国审美理论》,北京大学出版社,2005 年。

单元训练和作业

1. 名词解释

达达主义;审美客体。

2. 理论思考

(1) 新媒体艺术相比于传统媒体艺术在审美上有哪些不同的体验?

(2) 简述中西方新媒体艺术的发展历程。

第4章

视频媒体艺术
SHIPING MEITI YISHU

课前训练

- **训练内容**：以座谈会的形式,开展"视频新媒体艺术品鉴"活动,在众多的视频中探讨视频新媒体艺术该有的内容和格调。以10人为一个小组,尝试创作一部视频新媒体艺术作品,阐释作品大纲。
- **训练注意事项**：鼓励学生大胆思考,自由讨论,各抒己见。在视频作品构思过程中,引导各组开展头脑风暴。

教学要求和目标

- 要求:了解视频新媒体艺术特征,掌握视频新媒体艺术的创作方法和思路。
- 目标:自主组建团队,创作视频新媒体艺术作品。

本章要点

- 视频新媒体的兴起与发展。
- 视频新媒体的技术特征。
- 视频新媒体的艺术性。
- 视频新媒体艺术的应用。

本章引言

新媒体技术近些年如雨后春笋般破土而出,人们看到了一个生机勃勃的视听传播新生力量。这有技术的助力、有时代的要求,更有机构归位产生的强大推动力。网上视频音频新媒体通常是指以计算机为接收终端,通过因特网传输视频音频节目。在全球范围内,因特网正在进入视频时代,视频新媒体艺术随之而生。

4.1 视频媒体的兴起与发展

视频媒体的兴起与发展和科学的进步密切相关,新型媒体的应用推动了现代艺术的发展。这样的创新方式弥补了传统媒体的不足,开拓了媒体新时代的互动传播新模式。

4.1.1 视频媒体的兴起

早在2500多年之前,在西方哲学史上曾经有过一个名闻一时的学派——毕达哥拉斯学派。在哲学本体论上,毕达哥拉斯学派认为数字是世界的本源,一切事物皆产生于数。人类在跨过远古的石器时代、青铜器时代、铁器时代与近代的蒸汽时代、电气时代以及电子时代后,正大步迈向一个崭新的纪元——数字化时代!这是一个完全由0和1的数字组合而构成的时代。20世纪末象征高科技的"数字"与当年毕达哥拉斯那个饱含神秘主义色彩的"数字"之间找不到本质上的进步和不同,令人震惊的恰恰是,现代科技的最高结晶似乎一直在或多或少地为那古老的学说做着有力的铺陈和证实。

美国麻省理工学院媒体实验室的创办人、未来学家尼葛洛庞帝在其《数字化生存》一书中告诉人们,数字化正在改变着人的生存方式。的确,数字化直接催生的网上视频音频新媒体的兴起和发展就使人们收听收视的形式更加多样、内容更加丰富、途径更加便捷。但是,如何正确看待网上视音频新媒体快速发展的现状?如何采取有效措施迎接由此带来的一系列挑战?如何正确引导好网上视频音频业务的有序发展?这些也都成为广播电视行业当前面临的新课题,并关系到广播电视行业在数字化时代的生存和发展。

因特网具有整合媒体内容和传输网络的双重能力,目前网上视频音频新媒体的运行平台主要是因特网。从广义上理解,网上视频音频新媒体应包括以因特网协议(IP)作为主要技术形态,以计算机、电视机、手机等各类电子设备为接收终端,通过移动通信网、固定通信网、微波通信网、有线电视网、卫星或其他城域网、广域网、局域网等信息网络,涉及开办、播放(含点播、转播、直播)、集成、传输、下载视听节目的各种内容。

4.1.2 视频媒体的发展

视频媒体的发展让电视这个依然强势的传统媒体又站在了新的起跑线上。回溯视频媒体的发展历程,例如,中央电视台网站于1996年12月建成试运行,是我国最早发布中文信息的网站之一。CCTV.com建立的初衷是利用因特网的平台和优势服务其母体——中央电视台,明确定位为以"新闻"为主的、具有电视特色的综合媒体网站。2000年10月,CCTV.com被列入中央重点新闻网站,成为新闻媒体网站的国家队和主力军;2001年5月25日,中央电视台成立网络宣传部,将网站纳入节目宣传部门,自此,CCTV.com各项建设全面推进,并迅速成长为有影响力的网络媒体。在CCTV.com近10年的发展道路上,经历了如下几次较大的改变,2001年10月1日,CCTV.com改版推出新首页,新首页突出"央视国际"网站,当时的定位和发展目标:更准确、更及时、更权威、更全面地提供时事、财经、文娱、体育、生活、科教等各类资讯,成为中央电视台宣传的新阵地和央视名牌栏目网上推介的新通道。改版后的"央视国际"网站在新闻传播方面,着力整合中央电视台及社会资源,加强即时报道和深度报道;2003年5月25日,CCTV.com又一次推出新版首页,并全面更新了网站上的各种信息资源,将中央电视台的主打栏目搬上网络,同时实现了中央电视台各频道名牌栏目的网上可视化收看和翔实的文字版内容回放,一个以中央电视台自身视频节目内容为基础、以图文结合的节目延伸内容为辅的"网络版"的中央电视台雏形初现。中央电视台的发展历程仅是视频媒体行业内众多网上音视频新媒体成长进步的一个缩影,放眼全国,网络电视、IPTV、手机电视等网上视音频新媒体已如满山绽放的烂漫山花,呈现一片生机盎然的美好景象。

视频媒体有效地弥补了传统媒体的不足,目前已有多家媒体单位实现在线直播各频率、各频道的视频音频节目,积极引导视频媒体新时代的互动传播新模式,改变传统的收听收看方式,真正将"你播什么我看什么"改

变为"我点什么你播什么"。视频媒体从兴起到发展壮大不过短短几年时间,就呈现出"万紫千红春满园"的喜人景象,不由得让人暗暗慨叹它的生命力之旺盛,发展力之强大。视频媒体的兴起并迅猛发展是偶然?抑或是必然?发人深思。究其原因,不难看出,这其中有技术的助力、有时代的要求,更有机构归位产生的强大推动力。

4.2 视频媒体的技术特征

本节引信

 视频媒体技术通过强大的信息技术正把不同的媒体形态融合,体现了媒体变革最明显的特征。视频媒体传播采取文字、图片、音频、视频、Flash动画等多种形式,丰富了媒体的展现形式,使信息更为直观、形象、生动。

 当年电视能成为家喻户晓的主流媒体主要得益于卫星传输、有线传输、微波接力传输、地面无线发射等技术的发展与进步,以及媒体行业的普及应用,而如今,视频媒体的迅猛发展同样受惠于视频信源编码压缩技术、宽带网络技术、信道传输技术、内容分发技术、流媒体播放技术、数字版权管理技术等新技术的成熟与发展,这些技术的出现改变了声音、图像、文字等信息的生产、传播、交换、消费方式,使信息传播由单向单一形态向双向多元形态、由资源垄断向资源共享、由自成体系向开放体系、由不对称传播向互动交流方向转变。视频信源编码压缩技术的出现使视频内容的存储、再利用及传输成为可能。视频内容通过编码压缩技术数字化并压缩,使得同等视频质量条件下,码率大大节省,同时,视频传输质量大幅度提高。宽带网络技术的发展使得网络带宽得以扩展,这使大容量的网上音视频传输成为可能。目前,骨干络建设趋向光纤化,并可通过WDM(波分复用)以及DWDM(密集波分复用)技术不断扩充带宽容量。

 流媒体技术、内容分发技术(CDN)及P2P(Peer Two Peer)技术的出现使视频媒体的流式播放成为可能。其中,流媒体技术采用流式传输方式,使得大容量的视频媒体文件能边下载边播放,使得用户在因特网上即可获得了类似于广播和电视收听收视的体验。视频媒体既具有大众传播的优势,又兼具小(窄)众化、分众化传播的特点,通过强大的信息技术正把不同的媒体形态融合,体现了媒体变革最明显的特征。近年来,因特网融合报纸运作模式产生了网络报纸。随着网络流媒体技术的发展,因特网融合电台技术产生了网络电台,融合电视技术产生了网络电视台,融合移动通信技术产生了网络/手机短信、手机网站,变革编辑理念和模式产生了博客,基于因特网的新媒体层出不穷,异彩纷呈。

 如今P2P技术提供对等服务的媒体播放功能,充分利用分布资源,有效解决网络带宽问题,保证视频节目播放质量,可扩展性强,容错性好,成本低。在视频媒体领域,技术作为发展的动力,不断闪动自主创新的璀璨光芒。2006年第六届全国因特网与音视频广播发展研讨会上,中国工程院院士李幼平以"IPTV引发的创新"为主题,分析了为解决"互动化"问题,广电与电信提出的解决方案在技术方面的差异。广电行业的BSTV方案是通过广播广泛存储的播存方案,让用户自由选择身边的存储内容;电信的IPTV是利用因特网协议,实现电视双

向互动的"按需服务"。通过对比两种技术方案,李院士指出 IPTV 大范围推广的难点是带宽成本,而 BSTV 大范围推广的难点是存储成本。在此基础上,他引入了"互动距离"的概念,提出了数字电视向右移一步,IPTV 向左移 N 步,存储内容于用户终端或小区的方案,并希望通过融合创新互动化的电视服务,创新普及型 Web 服务。会上,中国科学院研究员侯自强教授则提出了"ipTV 和 IPtv"的新概念,他提出:运营在可管理的 IP 网上的 IPTV 可以称之为"ipTV",作为数字电视广播的补充可以提供个性化、交互业务。在数字电视广播不覆盖地区,可以作为数字电视广播的替代;而运营在公共因特网上的 IPTV 可以称之为"IPtv",即因特网电视,这是更具有革命意义的。IPtv 工作于公共因特网上,采用 P2P 模式,具有因特网无所不在的通达能力,更具个性化,可以进一步通过与 Web2.0 的结合发展网络新媒体。科技的发展,自古至今从未间断,相信借科技动力发展的网上视频音频新媒体也不会停歇、奋力前行的脚步。

4.3 视频媒体的艺术性

　　随着视频媒体技术含量的增高,声影与图像这样不同元素的出现越来越广泛的在艺术家的虚拟艺术中使用,整体性、综合性和环境因素在艺术实践中的地位也日益明显。

　　在视觉艺术领域,极简主义和观念艺术成为主流,叙事性艺术被人们抛弃,而人们希望看到的是简洁如工业设计图样的形式语言。这种倾向反映了人们新的视觉经验对艺术和非艺术的界限漠视。"纯艺术"之外,在大众文化领域占统治地位的是电视。然而,当人们在谈论 20 世纪 60 年代的艺术时,往往以杰斯帕琼斯的《旗》,弗良克斯泰拉的《条状绘画》或安迪沃霍尔的《盒子》开始,而不理会电视,虽然视频艺术在 20 世纪 60 年代已经出现,但这种艺术形式只有在电视广泛普及之后,才有社会学意义。对许多评论家而言,视频距当时的艺术还有很大的距离。然后第一代视频艺术家富有远见地认为,为了让艺术与覆盖全世界的电视发生关系,就必须使用电视这种媒介来探讨艺术。

　　当五彩斑斓现实世界通过电视屏幕传到每个家庭,电视那日益增长的覆盖面甚至影响了电影工业的发展,虽然在 20 多年,出了有一定艺术水准而且有广泛影响的电视剧,但在一般人眼里"艺术"这一东西与电视无缘,也与传媒无关。20 世纪,科学技术的发展新整合了艺术门类的顺序,一直居于首位的当属电影,然后是电视,再有是视频,现在是计算机和因特网。而观看这些技术化艺术的经验来源于剧场,而剧院内的观众大部分被这些新媒体艺术夺走了。

　　到 20 世纪 60 年代末,商业化电视已经完成了对全美国的覆盖。对许多严肃的艺术家而言,电视已变成扭曲人性的敌人,当时,美国人均每天看电视 7 个小时,电视所引导的新的消费社会正在形成,同时,在欧美世界兴起的反叛和异端意识,学生运动、女权主义、性革命都造就了 20 世纪 60 年代的社会环境,视频艺术便在这样的环境中萌生和发展。

麦克卢汉认为：新的媒介在某种意义上说是一种新的语言，一种经验的编码，它是经过新作品同时激起的集体性意识，新媒不仅是过去的真实联系方式，而且它本身是真实的世界，构成对旧世界的新认识。

关于视频艺术的产生有两种可能：一是记录社会活动，以期成为另类的新闻报道；第二类是艺术电视。前者以摄影的方式记录政治事件和社会活动，往往用非常直接的方式记录现场、采访当事人，无任何暗示、指导或遮掩，所使用的方式逐步为正式新闻媒体所接受。第二类，即所谓的艺术电视应该从白南准说起。1965年的一天，他得到一架索尼摄像机，然后到纽约第五大道，从一辆出租车里拍摄教皇在纽约的行踪，在当晚的艺术家聚会上放给大家看。与一位新闻记者所拍的教主不同的是，白南准完成了一部未编修剪编辑的、非商业用途的作品，而且完全是为了表达个人想法。另外，从艺术史的角度看，白南准拍的教皇之所以被认为是第一个视频作品，肯定与他后来成为最多产和最有影响的视频艺术家有关。这使他成为频艺术的代言人。他曾说过："当拼贴技术代替油彩和画笔的时候，显像管就将代替画布。"有人认为，这标志着视频艺术的诞生。

4.4 视频媒体艺术的应用

视频艺术以其技术含量和与观众的亲近感获得了艺术界内外的认可，综合媒介装置发展成为对多种现成材料进入艺术领域的回应，也是对体制化媒介观念的挑战。

近年来，视频作品在国际艺坛格外引人注目，吸引了众多年轻艺术家献身于它。这首先是在技术和设备的问题解决之后，其制作成本也大大降低，而且它在艺术节、博物馆和画廊的安置和展示上变得十分容易。它以高科含量来检验艺术家的创造智慧，并吸引策划人产生新的展览理念。无论是展现叙事性内容，或纯粹的形式探索，或幽默短片，还是表现深沉的哲思方面都有积极作用。当视频作品制作得越来越复杂，越强调互动和多媒介效果时，视频和装置的结合就成为必然。因为这样同时考虑了作品和环境及建筑空间。视频装置在原来电视雕塑的基础之上以渐新的面貌走向艺坛。

德国艺术家沃尔夫从1985年开始进行的《Tvde-collages》，今天被认为是一件视频装置作品。它由一组电视机组成，屏幕上展示着变形的、杂乱的生活场景，而且这件作品被安置在普通巴黎人的公寓里。与同时期激浪艺术相似的是，沃尔夫的作品对艺术的材料和文化实践问题进行提问，尤其是当电视无孔不入地渗透到生活的每一个角落的时候。对此，沃尔夫写下如下的思考："杜尚宣布现成品是艺术，而未来主义者宣布噪音是艺术。我和朋友则认为艺术是一个整体的事情，包括噪音、物体运动、色彩，甚至心理反应，一种各种因素的组合。"

沃尔夫的观点后来被美国评论家李帕德所发展，即"客观物体的非物质化"，由非常现成的物品所组成的艺术，其本质是背后的观念，而不是材料本身。根植于这样的艺术理念，并综合了行为、身体、声音以及激浪艺术的种种探索，综合媒介装置发展成为对多种现成材料进入艺术领域的回应，也是对体制化媒介观念的挑战，即

大众电视和广告。沃尔夫淡到这种"总体艺术"反映行为艺术对视频的影响,承认艺术必须对现实生活做出回应,同时环境关系迅速地变成雕塑效果式的内容被引入视频装置中。

　　白南准则继续使用电视雕塑的手法采处理视频装置。在1963年的一次展览上,他将多台电视机放到展厅的地面上,电视内容因受干扰而严重变形,从而打破观众对电视图像完整性心理期待,白南准说"电视在进攻生活的每一个方面,现在我开始反击"。在1977年完成的《视频丛林》。白南准将大批的电视安装成密集的丛林状。在1993年原威尼斯双年展上,白南准展出了《电子高速公路:比尔·克林顿偷了我的想法》。这件作品使用313台电视机,用铁架子将电视做成一面墙。电视机之间布满闪烁不定的霓光灯和管线。而每个电视时不断播的各种图像则使这件作品变成当代生活的图形的数据库,从政客到街景、流水线、时装展示、明星作秀、交通堵塞、环境污染甚至原子弹爆炸时的蘑菇云,将电视媒介文化的各种碎片无绪地纺织在一起,似乎作者述说的不仅是媒介泛滥的社会现实,而且面临生存的危机和社会灾难。

　　艺术家利用了视频设备的独特品质,当它安置到一个物定的装置环境中时,它可以成为一个同时性的自我形象的人的传输管道,有更充分的能力来表达艺术家的个人感受。在展示有视频装置的艺术空间里,艺术家鼓励观众更主动参与,从而最终完成作品。事实上,在许多视频装置中,观众的参与和互动是作品的重要组成部分,尤其对于十分关注探讨自我认同的艺术家而言,观众与作品的互动具有特殊的意义:即艺术与非艺术,艺术家与观众之间的界限被打破。

　　如今数字式摄像机正飞快普及,有人称为视频的数字电影化。因为艺术拥有了更为复杂而先进的数字化编辑设备,使得视频图像的清晰度接近于电影。当电影化倾向逐步向视频艺术侵蚀时,强调艺术家个人的艺术态度和审美倾向便重新获得评论界的重视。媒介艺术家与商业电影制片人或导演的区别在于艺术家的作品带有强烈个人化色彩而被排除在大众娱乐消费之外,然而,技术的进步会进一步混淆电影、视频摄影和计算机图像的区别。当数字化技术一统天下的时候,视频艺术仍然展示出新媒体艺术阶段性发展的重要意义。

单元训练和作业

1. 名词解释

视听传播;信息终端。

2. 理论思考

(1) 阐述视频媒体艺术的创作方法和思路。

(2) 视频媒体在应用创新中,传统媒介的作用和表现有哪些?

第5章

网络新媒体艺术
WANGLUO XINMEITI YISHU

课前训练(快速反应竞赛)

■ 训练内容：请同学先思考一下，每天与同学、家人、朋友相互都有联系，那现在依靠联系的手段是什么呢？即使在千里之外仍然可以聊天，那现在拿出本子，写出大家最熟悉的联络方式的种类。

■ 训练注意事项：老师尽量让同学多发现一些他们忽略的方式和方法，不要太在乎对与错，多去鼓励他们去思考和认识，让每位同学都参与进来。

训练要求和目标

■ 要求：让学生从平时最熟悉的东西开始慢慢地体会它的本质。
■ 目标：使学生建立起思考的良好习惯，认真琢磨新媒体在生活的重要性。

本章要点

■ 网络新媒体艺术的兴起与发展。
■ 新媒体艺术的分类。
■ 网络新媒体的艺术特征。
■ 新媒体艺术特性在生活中应用。

本章引言

网络的兴起带给人们的不仅是社会的发展，而且改变了人们的生活方式。正因为它的出现，工作效率提高了，生活品质提升了。平时都是很习惯运用它，有没有真正地去探索它的本质。网络的发展如此迅速，深入每个角落，可谓是翻天覆地的变化。要掌握网络这种新媒体的特征和它巧妙连接社会的方式。

5.1 网络新媒体的兴起与发展

本节引信

随着网络媒介的进入，新媒体的发展势头相当迅猛。作为一种新兴的工具，它是生活中不可或缺的东西。网络作为一种新型的媒体出现在生活中，它并不是一蹴而就的，是有历史、有发展的。要通过本部分来学习网络新媒体的历史与未来的发展。原始社会和现代社会的不同如图5-1所示。

图 5-1　原始社会和现代社会的不同

5.1.1　网络时代初现

因特网正在以一种飞速的势态在发展。联合国新闻委员会正式宣布:因特网是继报刊、广播、电视等传统大众之后新兴的第四媒体。因特网是 21 世纪最瞩目的传播媒体。它作为一种新媒体不但集文字、声音、影像等多种形式于一体,而且又极大地丰富和发展了其他的媒体手段。

首先,从传播技术来说,网络新媒体的诞生是以因特网技术为核心的,并伴随其成长。没有全球范围的因特网,没有高速运转的芯片,没有迅速扩展的宽带,没有成熟的数字压缩技术和存储、检索技术,便没有第四媒体。其次,从传播方式来说,网络新媒体不仅融合了以往各种大众传媒的优势,能将文字、图像、声音很好地融合,能够同时传播信息,而且具有其他大众传媒所不具备的特点,如跨时空性、可检索性、超文本性和交互性等。

众所周知,古代人类能利用的资源非常有限,主要是石块等,长期处于农业手工社会。随着电子技术的日益成熟,生产规模、速度日益增长,成本逐渐下降,使得整个经济活动从主要依靠资源和劳动投入转变为主要依靠知识、技术。人类的生活发生了巨大的改变,工业化社会向信息化转变。进入现代化社会之后,正因为有了因特网,人们看报纸、听广播、看电视等都可以在计算机上进行(见图 5-2)。对于特别感兴趣的事情可以下载、收藏、录像等,人们的生活越来越方便了。

图 5-2　新媒体对人们生活的改变

5.1.2 网络新媒体的未来

随着手机和网络的同步发展,网络新媒体的发展趋势就更加迅猛。所谓的"新媒体"是指新的技术支撑体系下出现的媒体形态,如数字电视、数字电影、手机短信、移动电视等,相对于传统意义上的媒体就称为新媒体。

新媒体的出现对传统媒体具有相当大的冲击,而且改变了很多人的生活。传统模式的媒体也在适当地进行调整以便与社会同步发展。2009年12月,中国的青少年网民接近2亿。仅一年时间,就新增青少年网民2800万人,而青少年网民使用手机上网的比例为74%,超过同期全国网民60.8%的水平,而青少年网民使用台式机上网的比例降至69.7%。手机超过台式机首次成为中国青少年第一位的上网工具。这对于传统媒体来说无疑是一种压力。网络群体的增加如图5-3所示。

图5-3 网络群体的增加

网络新媒体从2006年以来的点击量最热门的就是视频。而且网络视频用户最主要的特点是年轻人占主流。各个网站为了增强核心竞争力,将内容冠以"独家"与"首播"等字眼来吸引人们的眼球。视频网站从今年来看,仍然在继续发展,土豆、酷6、优酷仍然保持着很大的优势,形成了对电视的冲击。除了以手机和因特网为代表的新媒体深入大众生活,数字杂志报纸也在慢慢渗透,移动电视、数字电视也在推进发展。新媒体的各个方面在国家大力推进网络建设中彰显其活力。网络视频如图5-4所示。

与传统的媒介相比,新媒体所承载的信息量呈几何级数增长。比尔·盖茨在20世纪90年代说过"信息在你指尖",只要轻轻地敲击键盘,大量的信息就会跃入眼帘。随着新媒体的发展,新媒体的载体、新形态与新材料不断出现,尤其是移动新媒体发展势头最为迅猛。目前出现了一系列的媒体新形式,如楼宇电视,公交移动媒体,手机媒体等。而每种媒介又可以与动画、广告、新闻等结合,而媒介的发展又涉及相应技术产业的发展。

可以说"新媒体"联合了政治、经济、文化等各个领域。

图 5-4　网络视频

5.2 网络新媒体的原理与技术特征

 本节引言

纵观网络，还处于发展阶段，技术的完善、普及与进步等都需要时间，在它刚刚起步的时候对生活的影响远不如成熟以后大。因此，可以预测，网络革命比电气化革命将更为深远，如果再经过几十年的发展，当网络伴随一代新人成长起来，人们的生产方式、生活方式、学习方式、交往方式必定将随之发生根本性的变革。

5.2.1　新媒体的含义

对于新媒体，现在很难给出一个非常准确的定义。综合国内外相关的文献，新媒体可定义为：利用数字技术、网络技术、通过因特网、局域网、无线通信网等渠道，以及计算机、手机、数字电视等终端，向用户提供信息和娱乐服务的传播形态。

5.2.2 新媒体的特征

1. 隐蔽性

新媒体的许多形式隐身于日常的各种空间、物体中。它最低限度地减少了与受众之间的抵触,使广告同娱乐结合得更加紧密。

2. 分配性

可以更有效地针对产品的消费群,根据个人不同的时间区域,来掌握资讯,加上一些新媒体属于主流媒体,其信息传播率高,所以能够更好地找到每个人单独的时间,并通过实践创造更好的环境。

3. 高科性

新媒体具有鲜明的时代个性与广泛的应用性,适合于不同场所,可以产生更好的视觉效果,具有生动性和真实感,能较好地表现商品的各种特性。使商品的广告大大降低了成本,提高了传播效率。

5.2.3 新媒体的分类

新媒体的种类很多,主要有门户网站、电子邮箱、搜索引擎、网络游戏、手机电视、网络杂志等。对人们日常生活影响最大的属于网络媒体和手机媒体,手机集电视、报纸、广播、因特网这四类媒体的属性和功能于一体,兼具其他媒体不具备的、独一无二的特性。

1. 手机媒体

手机媒体开创了媒体新时代。手机版报纸内容图文并茂,只不过为了照顾读者的阅读习惯,编辑要将报纸的新闻精编一遍后再搬上手机。与传统媒体相比,手机版报纸新闻时效性更强,很多新闻都能在报纸上报摊之前看到;简洁方便,可容纳一份内容丰富的报纸,从热点新闻、房产行情、彩票服务到生活信息等内容应有尽有;还不受时间、地点的限制,可随时阅读。此外,手机版报纸不占用手机的存储量,像计算机一样只是一种虚拟存储状态。

2. 手机报

相比较以往的手机看新闻业务,"手机报"具有很大的优势。比如从订户体验的角度出发,考虑受众的阅读习惯和延伸需求。形式上,最大限度地展现报纸的全貌;使用上,瞬间接收,随看随翻,彻底摆脱了传统纸媒介的时空限制。而且订阅者还可将感想、意见及时发送到无线报纸平台,实现直接交流互动。这改变了传统的传者传递信息,受者被动接受信息的局面,实现了有效互动,人情味十足的沟通新局面。尤其是2006年下半年发放3G牌照以后,手机媒体可传送的信息量和信息形式越来越多,手机的媒体趋势越来越明显。

3. IPTV(交互网络电视)

IPTV(交互网络电视)一般是指通过因特网,特别是宽带因特网传播视频节目的服务形式。互动性是IPTV的重要特征之一。数字交互电视集合了电视传输节目的传统优势和网络交互传播优势的新型电视媒体。它的发展给电视的传播方式带来了革新。

5.3 网络新媒体的艺术性

多媒体艺术发展已经很迅速了,结合了视频、音频、文字的超级文本,不但可以与其他的东西进行连接,而且可以由多种路径进入。这已经使超级文本成了一座迷宫,而它所提供的互动性几乎是无穷无尽的。从人们设想的数码多媒体概念来看,今天的多媒体艺术还只是一个粗坯,还有更多的可能性去挖掘。

5.3.1 利用网络本身的特性创造的艺术

网络本身作为一种特殊的媒介也被新生代的艺术家用于作品的创作。网络艺术的创作使用数字媒体如图像、图形、声音、动画、视频、文字等作为材料,同时超媒体技术所具有的非线性以及互动性也为网络媒体艺术创作带来了更多可能性和更广阔的表现空间。

5.3.2 以网络为题材的艺术

网络在其诞生之后已经对人们的生活方式产生了深刻影响。在这种影响之下,一些表现网络生活的文学、电影出现了。

《第一次的亲密接触》是台湾成功大学水利研究所博士研究生蔡智恒从 1998 年 3 月 22 日起以 jht 为笔名在电子公告栏(BBS)上发表的网络小说。作品讲述了"痞子蔡""轻舞飞扬"通过因特网络认识,相约见面,生死离别的爱情故事。"痞子蔡""轻舞飞扬"都是男女主人公在上网的时用的代号。他们在网上相遇,互寄电子邮件,每天凌晨三点一刻在网上聊天室聊天,后来开始约会,一起去看《泰坦尼克号》。两人坠入爱河。最后得重病的"轻舞飞扬"悄悄离开"痞子蔡",而"痞子蔡"设法赶到医院去陪她度过最后的美好时光。作品发布后立即在网上广为流传,后来还被改编为电影。

5.3.3 网页艺术

1990 年,马克·安德森在一个多家商场赞助的研究机构 NCSA 中,设计了第一套的 WWW 浏览器"Mosaic"。而这个浏览器迅速的流行起来。WWW 浏览器的诞生直接孵化了网页艺术,并且迅猛发展起来。

网页艺术已经成为最为流行的艺术方式,人们通过个人网页设计来进行自我风采展示。网页设计的使用超文本标记语言 HTML 对图片文字进行编排,通过对颜色、版式、图标的设计以及互动性的运行来实现个性化展示的需要。网页界面如图 5-5 所示。

图 5-5 网页界面

5.4 网络新媒体艺术的应用

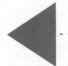 本节引信

网络时代冲破了人们获取、交流信息的障碍。它让人们随时可以访问上网的机构,并与他们交流,以非常方便的时间和经济的费用浏览全世界的信息,是全方位的高技术交互信息系统。它是工业化向社会化转变的重要标志。网络时代将迅速、深入地影响社会生活的各个方面。

5.4.1 当前新媒体艺术的状况

当前,在各大品牌的艺术作品展览中,不难看到的就是新媒体艺术(见图5-6)大行其道。新媒体艺术的创作形式似乎传达了引领时代潮流的品牌含义。由此可见,新媒体艺术已经展现出了它的社会意义和商业价值。以因特网信息技术,数字技术为主的新媒体传播迅猛发展,为文化和新闻传播带来了新的机遇和挑战。所以现在不仅是新媒体的一个传播问题,而且是一种艺术。

5.4.2 新媒体艺术的发展

从20世纪60年代末出现的"影像艺术"开始,到现在由多媒体和生物技术等合成的艺术作品都出现了。多年来,这些追求最新技术实验、有着想要脱离即有艺术惯性和制度的反艺术、非艺术意图的艺术家,一直在挑战美学的方法。他们的作品也被习惯性地统称为"新媒体艺术"。因此,"新媒体"似乎承载了比这个称呼更多

图 5-6　新媒体艺术

的意义。正如东京森美术馆的馆长南条史生所说:"新媒体"这个词是对艺术领域中媒介的区分,我不认为这种分类对艺术来讲是好的。因为艺术必须放在内容、信息以及背景之下来讨论。

1. 从技术角度说

新媒体的诞生不是淘汰以往的多媒体,而是开拓、满足了新的需要,网络为大众传媒的生存提供了更为广阔的生存空间。

2. 从传播史角度说

新媒体的诞生对传统媒体往往具有包容性,各类媒体都有各自的特点,一种媒体要轻易取代另一种媒体是不太可能的;有人形容它就像天上有宇宙飞船、飞机,地上有奔跑的汽车、自行车一样,它们各自有各自的用处,完全可以互补共存。

3. 从专业角度说

大众传媒上网后,作为新闻信息发布专业机构的特点更为突出。为此专家也指出,传统媒体要想适者生存,必须建立一种积极的态势,即向智能型新闻机构转化,以全方位数字化为标志,培养数字化记者。

然而不可否认的是,新媒体艺术始终将"突破当代艺术界限"设立为自身的目标和任务。就像录像艺术大师比尔·维奥拉对非线性主题的探讨,以及激浪派艺术的先锋白南准以偏执的时间经验作为立足点一样,用新媒体艺术"脱离马塞尔·杜尚所塑造的强大的艺术影响"。

5.4.3　网络新媒体的创新

网络的普及对人们的生活与工作方式产生了深刻影响,网络时代的艺术家将成为网络多媒体艺术创造的生力军。如今,在技术飞速发展的今天,新媒体艺术也越来越难以突破先驱们所创下的模式。很多年轻艺术家沿着早期艺术家的创作思路,将创作的重点放在了技术层面上。然而在观念艺术的舞台上,新技术的普及迟早会成为一种必然,当新技术融入所有需要使用的领域之后,那么这种难以区分的标识终将失去其效力。

因此,对于当代年轻的艺术家来讲,利用新科技发展作为手段,在后媒体时代的话语逻辑下建立属于自身的文化使命才是最终目的。诚如年轻艺术评论家卢缓形容的那样:"这将意味着以技术标准为第一性的新技术

与艺术之间多产的蜜月时代的终结。"

新媒体艺术似乎已经穷尽自己的能量。新媒体艺术其实不新。技术带给人的视觉震撼,由于表达逻辑的陈旧,已经越来越不能带给人新的体验。所以,在谈论新媒体时,关心的是媒介在新意义网络关系中的重新定位与理解。那么新媒体的"新",将不仅停留在技术上,而且在观念上。基于新的解读,如何看待传统的"新媒体"艺术,从而使之真正成为艺术家的"新"媒体艺术。

单元训练和作业——网络新媒体的探究

1. 网络新媒体欣赏

老师找一些相关的网络媒体资源,给学生去学习分享,带领他们进入网络这种新媒介的方式,然后让他们自己去分析和观看。

2. 课题内容——网络新媒体的艺术分析

课题时间:3课时。

教学方式:老师先提示,列举大量生活中的新媒体现象,启发大家研究和讨论网络新媒体的发展。选择不同的网络手段,根据其色彩、交互、方式等要求来确定。

训练目的:体验新媒体艺术。

第6章

影视动画媒体艺术
YINGSHI DONGHUA MEITI YISHU

课前训练(快速反应竞赛)

■训练内容:通过播放影视动画媒体艺术行业的发展纪录片,使学生对影视动画行业的发展有大致的理解和认识。以行业中重大事件变革为切入点,对影视动画技术与应用进行简略的剖析与讲解,达到使学生对本章内容进行课前认知的目的。

■训练注意事项:课前鼓励学生对影视动画媒体艺术行业的发展进行探讨,通过预设问题的方式引导学生积极发言,活跃课堂气氛。

教学要求和目标

■要求:学生能够了解影视媒体的兴起和发展的历程,认识其艺术性、技术性特征,了解影视媒体在生活和产业中的应用。

■目标:增强学生对媒体知识的认知和把握,了解影视动画媒体的发展以及应用,达到学生对影视动画媒体艺术的应用与创新的目的。

本章要点

■了解影视动画行业的发展历程。
■了解影视媒体的制作原理与技术特征。
■了解影视动画媒体的艺术性。
■了解影视动画媒体技术的应用。

本章引言

影视动画媒体艺术理念的变革、媒体技术的发展和融合促进了影视动画行业发生了重大变革,并且使得影视动画行业的呈现形式日趋多样化。了解影视动画行业的发展历程和艺术特性,有助于使学生更深刻地把握影视动画媒体艺术的发展脉络,更好地把握行业的发展方向,促进影视动画行业的创新。

6.1 影视动画行业发展历程

搞清楚影视动画行业发展历程十分重要。只有搞清楚了才能对其发展脉络了然于心。

6.1.1 影视动画行业的发展

动画的兴起与发展和科学技术的进步密切相关。19 世纪末光学和生物学的重大发明和发现激活了动画这种艺术形式。视觉暂留这一生理现象的解释是科学界的一件大事,其推动了动画艺术的发展,然而技术、装置决定动画艺术存在的方式,现代技术的不断革新推进了动画向多元化方向发展,如果没有技术的进步,动画也许还停留在"走马灯"和"纸翻书"的状态。

纵观影视动画的发展离不开动画先驱们的探索与改革。早在 1888 年,法国人艾米尔·雷诺发明了"光学影戏机"(见图 6-1),其采用两个支撑轴来传输画面,当快速旋转时,绘制在纸条上的动作连贯的分解图会被连续地反射到棱镜上形成活动影像,并且借助一个投射装置和更多的镜子将图像投射到屏幕上。这个发明革新了以前放置在圆筒内短小而封闭的纸带上绘制动画的状况。放置在圆筒内的纸带不再受长度的限制,人们可以在屏幕上看到几分钟的活动影像,比如《可怜的比埃洛》《更衣室旁》等。但其存在的一个弊端是只能由操作熟悉的人来进行操作。

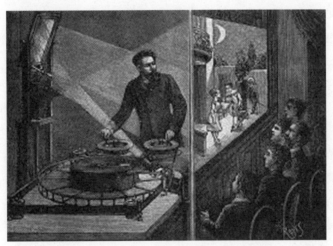

图 6-1 艾米尔·雷诺发明的"光学影戏机"

1894 年爱迪生实验室发明了一种长方形立柜式的箱子,里面可以连续放映 50 英尺的胶片,外面有个 2.5 毫米的透镜,称之为"电影视镜"(见图 6-2),但它的缺点是只能由一个人观赏。19 世纪末放映术成为这一时期人们相互竞争的目标。1985 年,卢米埃尔兄弟发明了"活动影像机"。这标志着电影的诞生。

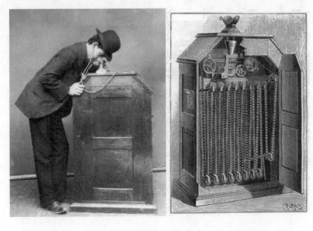

图 6-2 爱迪生实验室发明的"电影视镜"

1906年布莱克顿率先使用停格再拍的技术拍摄了《滑稽面孔》，停格再拍技术从根本上破解了动画技术的秘密和动画专用拍摄机器的生产原理。1907年放映了《闹鬼的旅馆》，这部影片激发了很多人对动画电影特技的兴趣(见图6-3)。

图6-3　布莱克尔拍摄的《滑稽面孔》和《闹鬼的旅馆》

20世纪初的欧洲受到文化艺术思潮变革的影响，动画美学观念和相应的技术都得到了发展，新兴工业标准批量化的生产也促使动画产业迅速调整其生产形式。伊尔·赫德在1913年时开始尝试半透明塑料片的应用，最终由巴瑞发展了这种工艺，从此赛璐珞动画的使用开始普及。巴瑞公司的员工马克斯·弗莱雪发明了旋转透镜，用它可以将真人电影中的场景和动作通过透镜反射到摄影机台面上，然后转描在赛璐珞片或纸上。这是最早的动画与真人合成技术。《墨水瓶人》就是利用"旋转透镜"和赛璐珞片创作的作品。

纵观影视动画的发展不能不提到迪士尼。迪士尼的主要贡献是整合并发展了当时研发的各种零散技术成果，最先注意到声音对画面表现的重要性，并最先使用声话同步器来增强动画角色的表现力，研制了一个同期声画系统并将其应用到《蒸汽机船威利》的制作中(见图6-4)。迪士尼建立了科学的技术分工机制，率先将动画技术发展到专业化的程度。这大大提高了制作动画的工作效率，节省了成本开支。该技术机制模式至今被全世界效仿。1937年，彩色胶片与录音技术的成熟使得《白雪公主和七个小矮人》成为一部经典的动画电影，这部历史性作品是动画艺术和技术结合的巅峰标志(见图6-5)。

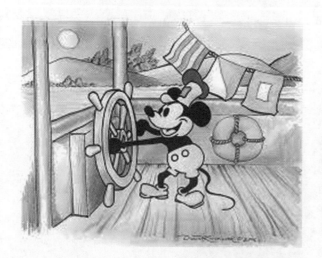

图6-4　迪士尼制作的《蒸汽机船威利》

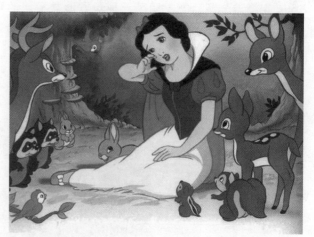

图6-5　迪士尼制作的第一部彩色动画长片电影《白雪公主和七个小矮人》

6.1.2 电视媒体技术的出现

随着技术的不断发展和革新,从 1939 年 3 月 3 日晚美国的 NBC 电视台第一次传播电视信号开始,动画就成为电视节目的一部分。《唐纳的外甥古斯》是在电视上首播的动画片。它是迪士尼早期制作的动画片。电视上播出动画的影响力使得一些制片人将目光投向这个小屏幕。威廉姆斯·汉纳和约瑟夫·巴贝拉的动画公司后来成为这一领域最显赫的霸主。电视动画片的出现是因为电视媒体的诞生。它的受众更广泛,其功能也更加接近大众文化。科技的进步也在潜移默化地改变电视的叙事方式和工艺技术。电视动画最早接受并且使用计算机技术。在 20 世纪 80 年代中期就有人尝试将画好的纸面动画通过扫描仪存放在计算机里进行上色,省去了在赛璐珞片上描绘的昂贵造价和人工劳务,可以说电视动画在解放繁重劳动方面做出了大胆的尝试与变革。

6.1.3 数字化时代的到来

计算机技术的迅猛发展使人们迎来了数字化信息时代。在计算机技术与数字信息时代,可以利用动画工艺技术原理研发各种各样的图形图像编辑制作软件。计算机出现的早期,也许没有人意识到它会成为动画创作如此有效的工具。随着对计算机图形技术处理的不断发展,特别是在处理影像效果方面的强大功能,一些动画创作者认识到这门技术的惊人之处和发展空间,并在动画创作中积极拓展惊人的效果。可以说计算机图形图像的处理技术的出现不仅是多了一种创作的工具,而且是给动画创作带来了全新的发展领域。这个时期的动画领域的革新标志是遍布全球放映计算机生成的虚拟动画,并且作为先进的工具广泛应用于网络语境下的多媒体传播领域。信息的发展使得动画成为各种文化交流的有效方式。动画似乎成为现代人建立精神联系的一种最有趣的话语方式,网络动画已经成为年轻人表达思想感情的重要手段。

随着技术的发展与创新,计算机动画开始越来越多地介入影视动画的创作领域,使得传统工艺发生了变化,人们把动画轮廓绘制在纸上,几乎不再使用透明塑料胶片。画稿完成后,采用数字图像输入设备—扫描仪,把画稿转换成数字图像,然后在计算机中为数字图像上色和进行其他效果处理,也有人直接将最后总绘制画稿用彩色扫描仪扫描成为成熟图像,再进行必要的修饰,这样既保留了传统动画制作风格,又简化了工作环节,同时提高了工作效率。媒体技术的发展同样也催生了影视动画表现的多样化,1977 年《星球大战》的成功使得电影界对视觉特效产生高度重视。乔治·卢卡斯为拍摄这部影片,专门成立了特效公司——工业光魔公司。其最大的成就就是 1994 年制作的《侏罗纪公园》。这是电影史上第一次出现由数字技术创造的,有真实皮肤、肌肉和动作质感的角色。在 1986 年,苹果公司创始人史蒂夫·乔布斯花 1000 万美金买下工业光魔公司的计算机动画部,成立了皮克斯动画工作室,1991 年与迪士尼合作在 1995 年推出世界首部三维动画电影《玩具总动员》。这部影片的上映拉开了三维动画片的序幕(见图 6-6)。

1995 年至 2000 年是三维动画的初步发展时期,皮克斯公司在这一阶段一枝独秀。皮克斯研制的 Marionette3D 动画系统和数位绘图技术获得奥斯卡科学工程奖,引领了整个三维动画媒体艺术的发展;2001 年至 2003 年是三维动画的迅猛发展时期,在这一阶段三维动画从皮克斯的一枝独秀变成和皮克斯与梦工厂的两方较量。这一阶段梦工厂推出了反传统动画《怪物史莱克》,皮克斯马上全力打造《怪物公司》;皮克斯联合迪士尼挑战海底世界,梦工厂马上也紧随其后,两家公司各施所长,大展手脚,通过一种良性的竞争,推动三维动漫媒体艺术的发展;从 2004 年至今,三维动画影片步入全盛时期,在这一阶段三维动画进入百家争鸣的阶段。华纳

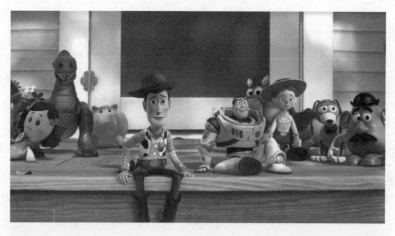

图 6-6　皮克斯与迪士尼合作第一部全三维立体动画电影《玩具总动员》

兄弟电影公司《快乐的大脚》、蓝天动作室的《冰河世纪》以及其他各种工作室为人们带了更多丰富多彩的三维动画影视作品。在传媒惊奇的赞叹声中,三维动画的全盛时代来临了。相关动画如图 6-7 所示。

图 6-7　《怪物史莱克》、《怪物公司》、《快乐的大脚》、《冰河世纪》

6.2 影视动画媒体艺术制作原理

影视动画媒体艺术制作原理十分重要。掌握好其制作原理,才知道如何利用之,并进行更好的制作,达到更高水平。

随着计算机技术的飞速发展,以数字技术为制作手段的影视特效、视频编辑、动画等数字影视动画不断进入人们的视野。数字影视动画在软件、多媒体、网络和通信等信息技术集成的基础上,实现传统影视创作的数字化。图像处理技术、视频处理技术、多媒体技术、CG 技术、非线性编辑特效技术以及计算机硬件设备的快速发展,不但改变了传统影视制作的流程,而且引导着最新科技、娱乐和社会价值的传播。影视动画制作原本就具有分工合作、灵活多变的模式,既可以由独立动画人制作,也可以由动画团队共同完成,数字化技术的存储、传输、交互和生成的便捷,允许动画项目团队变得足够庞大,范围涉及足够广泛,有良好的分工合作。不同动画制作人之间的交流和碰撞,不仅提升了工作效率,而且能使独立动画人或中小型团队承担之前不可能完成的大型、高端制作,如动画片《功夫熊猫》(见图 6-8)。

图 6-8　梦工厂制作的《功夫熊猫》截图

技术的发展使影视动画创作的形式具有多样化,从数字画板、数字笔刷、数字扫描与动作、表情捕捉到数字合成、数字生成、数字渲染,催生了动画创作与视觉制作中思维模式和工作流程的变革。相比传统的逐帧手绘或者定格动画,其控制得更为精确,如前期可以精确到动态分镜;镜头时间长度与节奏、角色动画关键帧、背景音乐与配音等细节都能精确设计到位,从而提高中后期具体实施制作效率,尤其是大大降低错误发生概率。媒体平台提供了多种媒体技术间融合应用的可能,不同类型的技术越来越多地在动画中被尝试和探索,如:使用游戏引擎来制作动画,基于感应技术的体感实时动画和基于交互界面的交互动画;应用立体技术来制作的立体动画;艺术化渲染,分布式渲染和云渲染基于动画的应用;音乐驱动动画和基于手绘的建模动画等。同时,技术的发展也催生了动画传播与审美方式的多样化。移动媒体作为媒体近几年的主力代表,其自身的特点是能够迎合人们休闲娱乐时间碎片化的倾向,随时随地互动性的思想表达和信息获取的需要,这提供了影视动画生存和发展空间。以移动媒体为播放平台的动画短片,越来越趋向大众化。手机、平板计算机和移动电视的迅速普及都推动了影视动画的发展,与传统动画相比媒体影视动画更具有多样化。

网络动画是媒体动画的主要形式之一,主要指的是以网络为传播平台的动画形式。网络动画最早是由 Flash 软件的普及而发展起来的。Flash 诞生于 1996 年,前身是 Future Splash,被 Macromedia 公司收购后改名为 Flash 2。由于早期的网络带宽的限制,当时的网页大都为平面静态网页,Flash 的出现有效地解决了这一难题,其交互的多媒体方式使网页活动起来。它还是一种流形式的传播技术,是基于矢量的图形系统,占用的存储空间比位图小。这些特性使它适合在网络上使用。Flash 动画伴随着因特网的壮大而逐渐受到观众的欢迎,几乎每一台能够上网的计算机上都安装了 Flash 动画播放器,使得它的传播达到更快的速度,这是过去的动画所无法比拟的。Flash 动画吸引了众多非专业制作人群与观众,它的易用性与网络的自由性结合,使之迅速蔓延,逐渐渗透并影响着广告、电视、电影等传播媒体,形成一种全新的特有文化。

由数字系统构成的三维空间(3D 技术)更适合表现虚拟的仿真视觉形式。这也是数字影视所涉及的主要技术之一,研究内容主要包括光照明模型、绘制算法、加速算法等。随着各类绘制算法、三维实时绘制技术、硬

件可编程技术软件的发展,计算机很容易建立一个物体的三维立体模型,贴上相应的"材质",布置好"灯光"和摄影机,规定好动作的运动方式和视觉角度,就能够产生三维动画。三维动画模型物体的各个面都是通过计算机得到的,动画制作者无须画出物体在旋转和翻滚时的各个角度,可以制作复杂逼真的大规模场景和特效。现在三维制作已经在影视、军事、医疗、商业等多领域得到广泛的应用。

　　计算机动画制作过程需要许多专业的数字专家和传统造型艺术专家协同工作。梦工厂制作的《埃及王子》(见图6-9)中运用了大量的计算机特效,全片有1192个镜头,其中有1180个是由计算机加工而成,总共编写了100个以上的特效程序,可谓将当时的计算机特效发挥至极致。摩西分开红海那一段,虽然只有短短7分钟,但是由16位画师花了上3年心血才得以完成。粒子运动软件中的粒子特效为波涛汹涌的海洋加上飞溅的浪花烘托出壮观的场面,使得水中走廊既逼真又离奇。这是动画中首次出现超高真实度的水。据报道当完成分红海这个镜头时,由于海水过于真实,动画师不得不将其进行调整,以求与其他画面的和谐。技术机制与艺术设想的完美结合才使得整部影片的视觉效果如此气势恢宏、动人心魄,当影片完成后,梦工厂的动画人员掌握的是动画艺术创作的新思维与新技能。他们认识到新技术的发展给动画艺术创作带来全新视野的同时改变着对动画的某些成见。数字动画能够将一切想象的事物逼真再现为一种类似现实的状态。

图6-9　梦工厂制作的《埃及王子》截图

6.3 影视动画媒体的艺术性

本节引言

　　影视动画媒体的艺术性应当特别重视。只有掌握了其艺术性才能创作出更有艺术性的作品。

媒体艺术从萌芽并经历不断发展演变至今,仍然是一门十分年轻并持续发展的新兴媒体形式,社会的变化、生活的变化、时代的变化、人类思维方法与交流方式、思想观念和审美倾向的变化等共同向媒体艺术提出不断变化的要求。影视动画基于计算机数字化制作形式,随着计算机技术的迅猛发展,三维动漫艺术用最真实的色彩、最细腻的动作讲述着一个个有趣而动人的故事。其区别于传统二维动画,是一种全新的动画创作手段。它在计算机的虚拟世界中创造出模拟仿真效果。三维影视动画艺术带给人们的是超乎想象的惊喜、从未体验过的欣赏愉悦、被不断激发的创作灵感,还有更多的则是留给人们对艺术对生活的思考。

计算机动画创作的前期工作像传统动画工序一样,需要做的第一件事就是搜索资料,体验故事的风土人情,考证历史并从中获得资料和创作灵感。导演和设计师还需要参考相应的绘画作品,从中需找适合的美术风格,有时候还需要从纪录片或电影中体验剧情。例如《功夫熊猫》(见图6-10)的制作,不得不赞叹影片制作人员对中华文化的研究和了解,十足的中国文化气息从影片的开篇就做到了极致。影片中无处不在的汉字,传统手推车的构造设计,四人轿的原型保留,鞭炮、针灸等的出现,都值得称赞。还有建筑风格的全面复古,飞檐斗拱、红墙绿瓦,还有诸多可爱人物的服饰等,细化到了每一个角落。这样设计出来的场景其实才能够与情节内容和影片的主题思想配合,只有经过规范的前期创作,整部影片构思的大体框架才能初步确定,这些前期阶段不涉及三维技术,都是以手绘为基础的创意视觉化。

图6-10 梦工厂制作的、具有浓厚中国文化的《功夫熊猫》截图

从中期来看,三维动画的制作和传统平面动画有了明显的区别。三维动画技术本质是由计算机生成的内部虚拟空间来进行创作的。计算机处理作为绘画的工具之外,还要运用其强大的计算能力"算"出结果。可以说三维动画技术是人脑与计算机共同的产物,绘画的时候透视和投影技术往往取决于经验和作者的主观性,而三维动画艺术的本质是还原一个真实的空间,在制作上因为透视和投影技术由人工到自动化的转移,大大提高了动画创作的效率。此外,物体的运动是遵循一定的运动规律的,如果由计算机通过计算来完成,就会使得运动更加自然而逼真,随着技术的不断革新,动作捕捉、三维扫描等新技术又为三维动画带来全新的突破。从后期合成输出来看,通常需要结合三维和二维技术来完成。至于选择哪一种手段是动画创作者需要权衡的问题。这种权衡的根据就是看怎么样更快更好地表现动画。

从视觉表现形式上来看,平面动画源于手绘,线条和色彩都受到工作效率的制约,在工业生产的条件下,为了追求商业效率最大化,必然都是用最简洁的线条和少数的颜色来完成。而三维动画则完全不同,它可以表现华丽的、饱和而丰富的色彩,光影效果更是标准,三维技术还可以实现平面动画的效果。例如漫画大师松本大洋的代表作《恶童》(见图6-11)是由《黑客帝国动画版》的制作人迈克尔·艾里亚斯与日本知名动画公司STUDIO4℃携手搬上屏幕的。东西合作为本片带来了独树一帜的影像风格,人物是典型的手绘平面人物,背景则呈现完全不同的风貌,作品的舞台参考了大量日本、中国、泰国的建筑,绝妙地展现亚洲风味,给人一种怀念的感

觉。作品中大量使用了 CG 完美结合的表现,动画各方面均体现出非主流的质感,深受大众喜爱,而二宫和也与苍井优的配音更是令影片备受关注。本片的音乐来自英国电子乐队 Pliad,片中对城市的描绘参考了摄影师渡边克己和荒木经惟的写真集,两对角色梦境的描绘则吸收了费朗西斯·培根和霍斯特·杨森的风格。《恶童》电影版承载着许多人的梦想,由众多名手倾力打造而成,用暴力来反应少年人的躁动和纯真,是美式技术与日式动画的结晶,有耀眼的商业亮点,也有扎实的真材实料。

图 6-11　日本,《恶童》三维场景和二维人物

《桃花源记》(见图 6-12)是以陶渊明的同名古文为蓝本创作的。它将三维手法和传统艺术元素进行了无缝衔接,虽然国画、剪纸、皮影……都是计算机三维动画做出来的,但"以假乱真"的效果让这部动画片透着一股浓厚的中国味道。三维技术使"皮影"人物形体动作更流畅,面部表情更丰富,细节性更强。与传统的动画片不同,《桃花源记》不局限于一种表现形式,工笔、水墨、简直、皮影、被巧妙地糅合在一起,片中大量出现的水流和缤纷飘落的桃花,也是三维技术的成果。在制作时,动画师刻意体现皮影的视觉效果,人物像薄片一样奇特的转身,给了观众新奇感。导演陈明将其定义为"传统艺术形式与计算机新技术的完美结合",认为这是一种大胆尝试,增添了电影的趣味性,中国传统的表现方式给动画制作注入了新的内容。

图 6-12　环球数码(深圳)有限公司制作的《桃花源记》

总而言之,影视动画媒体艺术与传统美学认识和审美评价标准和方法不同。媒体艺术是一种"超越艺术的艺术",其实质是对原有的传统观念的革新,是一种全新的艺术形态,在观念、表现内容、表现形式以及借助的艺术媒介等方面,都与传统艺术有着本质的区别,但是它与其他门类的现代艺术存在密不可分的关联。

6.4 影视动画媒体技术应用

影视动画媒体技术应用的重点之一。只有学会应用才能实现其价值,才能为人们所用。

在三维技术和网络技术广泛应用的今天,动画作为技术、艺术及媒介语言更深深地渗透于人们精神生活的方方面面。动画的娱乐性、传播性和模拟事物变化等功能,在医学、教育、军事、娱乐等诸多领域越来越广泛地发挥着它不可替代的作用。而且随着科技的高速发展和各种类型的动画形式的不断成熟,许多动画形式的实用短片,如广告、游戏、教学片等相继兴起,成为人们生活中的一部分,推动了社会经济和文化生活的发展。

6.4.1 广告类影视动画制作

广告类影视动画制作篇幅较短,可以分成电视广告和电影广告两类。电视广告时间长度一般为5~30秒,电影广告一般为1~3分钟。这种短篇的制作形式给动画艺术家提供了一个展示才华的机会。他们将自己探索的新风格、技术语言以及音效通过广告呈现给大众。在欧洲动画从20世纪20年代开始为电影制作广告。这种动画有很高的艺术质量,同时影响了动画技术本身。电视动画广告片在拍摄阶段采用计算机扫描上色及合成音乐,最后做成播放带;电影动画广告片则是用底片拍摄,经冲印A拷贝(工作带)剪辑后,再结合光学声带,经过计算机处理,使整部影片的色调能够统一,冲印有声彩色B拷贝后就可以在电影院播出了。电影动画广告片虽然可以详细表达商品的内容,但因为制作费比较高,而观众数量有限,因此目前它的市场并不乐观。但也有大型企业以电影规格拍摄动画广告片,再利用计算机剪辑成电视播出版本,其目的是同时在电影及电视中播放。

电视动画广告片是目前很受厂商喜爱的一种商品的促销手法。它的特点就是画面生动活泼,多次播放观众也不觉得厌烦,既有夸张、轻松的娱乐效果,又可以灵活地表达商品的特点,正如哈拉斯1959年著作《动画电影技术》表述"电视这种媒体放大了动画作为文化传播媒介的功能与作用"。使用三维动画制作能够突出商品的特殊立体效果,可以吸引观众产生购买动机,达到推广产品的目的,因此目前使用这种方式制作广告的厂商很多。近几年来,很多高科技产品都是以三维动画结合实景明星的演出方式来推销商品,如计算机、手机、电视、药品等产品,一般来说效果都不错。电视动画广告片给观众的第一个印象是画面活泼、颜色鲜艳,一方面它可以很直接地把产品呈现在观众眼前,使观众印象深刻,并产生购买的欲望。但另一方面好的动画片广告必须充分掌握商品的特色及市场的动向,表现手法要有创意及新鲜感才能打动观众的心。拍摄技法粗糙、画面凌乱、毫无创意的动画广告片,不但不会得到观众的喜爱,反而会遭到市场的淘汰。动画不仅为商业广告提供了产品展示、片头文字特效等,而且由于许多卡通形象那富有动感且十分可爱的亲和力成为众多广告的代言者。

6.4.2 知识普及类动画片制作

利用动画来传达环保、交通、教育等公益主题的影片,一般会涉及三个方面:一是在公益动画片制作过程中,应该以简洁明快的方式表达影片主题,如果能够配合创新的造型及动听的音乐或歌曲,那就能加深观众的印象,引起共鸣,达到公共政策宣传的最大效果;二是在多媒体课件中,动画教育课件的应用既直观又生动,同时能有效调动学生的学习兴趣,动画语言可以生动形象地传授知识,从而达到较好的学习效果;三是在科研领域的运用,科研者为了实现"想象"中的抽象理论,对动画的模拟功能情有独钟。动画可以模拟物理、化学、医学等用动画技术辅助进行科学实验,还以创造性地还原自然界不易捕捉的现象,比如表现球的弹跳、水流的波动、台风的路线等。

6.4.3 电子游戏类影视动画制作

电子游戏是通过电子设备,如计算机、游戏机、手机进行的一种娱乐方式,其在视觉上呈现为交互性动画。数字动画技术是电子游戏制作的重要手段,游戏中的动画内容的直接显示,又是动画交互技术本身,人们可以通过手柄、键盘甚至摄像头等光学输入设备实现交互,实现实时控制动画的效果。每个游戏在推广的时候也会做一个游戏短片动画,作为游戏的附属物,主要在游戏发行的前期上市,用以推广游戏的销售。这类游戏短片动画多采用先进的动画图像技术,作品虽短小,但场面宏大,制作精良,紧张刺激,画面极具冲击力,是受年轻一代关注的动画类型。网络多媒体、手机、平板计算机等电子产品的出现为动画应用提供了更多的展示平台,也充分体现了动画技术与时俱进的特性。越来越多的动画制作者选择Flash等比较简单软件作为他们进入动画领域的工具。Flash能够满足业余动画爱好者制作专业级动画的愿望,支持多种格式的多媒体文件置入,拥有强大的交互功能。这些都体现了动画平民化、普及化方面的优势。

6.4.4 影视特效类动画制作

电影与电视的特效制作使得动画的效果展现优势发挥到了极致,如爆炸、下雨、光效、撞车、变形、虚幻场景或者模拟超现实角色等动画特技的运用,使影片制作可以将不受环境、季节、危险等因素的影响。对现在的影视动画的制作来说,所有不切实际的,不存在的事物都可以通过计算机技术来实现,如《超人》在城市的高楼中自如穿梭飞跃、《2012》中海水倒灌城市等世界末日景象的表现。现阶段,很多的电视台也争相使用影视特效技术来革新节目的播放,创造虚拟的角色动画,制作近乎完美的栏目主持人、企业吉祥物等。通过采用先进的数码动画技术制作出的动画形象逼真且可以进行各种动作及形式的变换,将是未来影视媒体的新宠。

单元训练和作业

1. 课题内容

课题时间:8课时。

教学方式:老师讲解,使用多媒体PPT教学方式,列举大量影视资料,启发大家研究和讨论媒体影视动画的艺术性及影视动画的应用。

要点提示:视觉生理现象是影视动画发展的前提,科技的进步和艺术思潮的革新推动了影视动画的发展,艺术家的探索和尝试丰富了影视动画的表现形式。

教学要求:(1) 分析不同表现形式的影视动画片;

(2) 总结影视动画的原理和技术特征;

(3) 探讨影视动画新媒介产生的可能性。

训练目的:要求学生从不同表现形式的影视动画片中拓展自己的知识,探讨影片的拍摄手法,总结媒体的发展历程及其艺术和技术特征,能够运用媒体的制作方法创作自己的短片。

2. 相关知识链接

(1) 媒体艺术鉴赏

参见:江河,王大根. 媒体艺术鉴赏[M]. 合肥:合肥工业大学出版社,2011.

(2) 媒体艺术

参见:林迅. 媒体艺术[M]. 上海:上海交通大学出版社,2011.

第7章

交互式设计新媒体艺术

JIAOHUSHI SHEJI XIN

MEITI YISHU

课前训练

■ 训练内容:学生5人一组,阅读关于交互式设计新媒体艺术的相关文献。每组自主学习某一研究流派的产生背景、主张、方法和意义等内容。各组通过PPT展示学习内容,时长5分钟,选取最优小组予以奖励。

■ 训练注意事项:教师引导学生将精深的专业理论与具体的交互式设计新媒体艺术形式相联系,增强趣味性,鼓励学生自主学习,自由思考。

训练要求和目标

■ 要求:自主组建团队学习交互式设计新媒体艺术理论知识,相互交流学习成果。
■ 目标:了解交互式设计新媒体艺术的研究现状,掌握研究的基本情况,激发学生学习兴趣。

本章要点

■ 交互式设计新媒体艺术的兴起与发展。
■ 交互式设计新媒体的技术原理与特征。
■ 交互式设计新媒体的艺术性。
■ 交互式设计新媒体艺术的应用。

本章引言

交互式设计新媒体艺术的应用十分重要,也是应该掌握的重点内容。本章包括交互式设计新媒体艺术的兴起与发展、交互式设计新媒体的技术原理与特征、交互式设计新媒体的艺术性、交互式设计新媒体艺术的应用等内容。

7.1 交互式设计新媒体的兴起与发展

了解交互式设计新媒体的兴起与发展,增强对其兴起与发展的认识与了解。

新媒体艺术的"新"是相对于传统艺术来讲的。著名艺术家郭伟华认为,新媒体超越传统艺术的最大特点在于传播方式的改革。传统艺术只能通过一个测角向各个测角传播,而新媒体艺术的传播在空间和时间上全

面拓展,实现了由多个测角向多个测角的传播。传播方式的改变建立在新型传播技术的基础上,并且具备鲜明的特色。传播学则从四个特点对新媒体艺术进行了更深入的解释。第一,传播的门槛大大降低。在新媒体技术的基础上,任何一个人都可以轻易地传播自己需要表达与沟通的内容。第二,传播内容的"信息化"。新媒体艺术改变了传统观念中对艺术的认知,它表达的是"信息",而"信息"却并不需要建立在"意义"基础上。因此,新媒体艺术在艺术的表达上增加了自由度。第三,艺术传播受众的主体性得以强化。新媒体艺术拉近了创作者与受众之间的距离,受众的角色感增强,成为新媒体艺术表达中的主角。第四,"小众艺术"冲破其局限性,以"大众"的方式得以传播。"大众"与"小众"的界限不再明显,艺术表达更具个性化。新媒体在传播特点上具有广泛性和互通性,并且建立在电信科技和数字技术的发展之上,通过技术的支持而产生力量。其实"新媒体"本身就是一个发展变化的代表,任何时代的"新"都是相对于过去的"旧"来说的,也有学者用简单的"互动式数字化复合媒体"来概括"新媒体"的内涵。英尼斯说:"我们对其他文明的了解,在很大程度上,有赖于这些文明所用的媒介的性质。"艺术亦如是。新媒体艺术的产生和发展真实依托于新型的传播媒介,而新媒体的诞生又和时代中科学技术的日新月异密不可分。从广义上来讲,新媒体的技术应用涵盖了当代生活和科技领域的所有新兴技术的应用。

从早期实验艺术的发展历程来看,"新媒体"这个说法很早就有了,很多人都将其简单地理解为"利用电子、科技等技术手段作为媒介的一种艺术形式",新媒体艺术远不止人们所想的这么简单。从 20 世纪 60 年代末出现的"影像艺术"开始,到现在由多媒体和生物技术等合成的艺术作品,多年来,这些追求最新技术实验、有着想要脱离即有艺术惯性和制度的反艺术、非艺术目的的艺术家,一直在挑战美学的方法,他们的作品也被习惯性地统称为"新媒体艺术"。因此,"新媒体"承载了比这个称呼更多的意义。

7.1.1　交互式设计新媒体艺术的兴起

新媒体艺术并不存在一个固定的定义。在最近 50 年的发展历程中,它随着技术的进步、社会的发展而不断变化,在历史的不同时期以不同的面貌出现在人们面前。凭借其不同的文化产物,"新媒体艺术"也变得丰富多彩。这些"新媒体"的艺术作品看起来与"旧媒体"(如传统的绘画和雕塑等)艺术作品截然不同。许多当代艺术作品的一个重要特征是对媒介的关注。新媒体的概念通常和通信、大众媒体以及艺术作品所包括的数字传达模式联系起来,其覆盖范围从概念设计到视觉艺术、从表演到装置等诸多方面。新媒体艺术观念和形态的演变与技术的发展是并行的。理解新媒体艺术,重要的是要了解它的历史、理论,及其独特的发展和演变规律,领悟并把握新媒体艺术的新型思维方式。

先进的信息科技改变了人类的生活方式,也孕育了全新的艺术类型。新媒体艺术诞生在信息技术的时代背景下,造就了其天生的大众化、广泛性特征。在继承了传统艺术的艺术价值的同时,它将审美性与社会性完美结合,在一定程度上超越了艺术的概念,发展为信息传播的特殊载体,集艺术价值与社会功能于一体。在新媒体艺术中,人们发现了艺术和科学的共同之处,也开始思考更加深刻的问题,比如现代人类社会长久以来的"自我中心"是否在快速地塑造现代文明的同时,也让人类失去了与其他有机体的联系。这就是新媒体艺术在艺术价值之外展现出的社会功能,在反映社会现实、传递思想主张方面发挥了巨大作用。

新媒体艺术的先驱罗伊·阿斯科特说:新媒体艺术最鲜明的特质为联结性与互动性。了解新媒体艺术创作需要经过五个阶段:联结、融入、互动、转化、出现。首先必须联结,并全身融入其中(而非仅仅在远距离观看),与系统和他人产生互动,这将导致作品与意识转化,最后出现全新的影像、关系、思维与经验。一般说的新媒体艺术,主要是指电路传输和结合计算机的创作。然而,这个以硅晶与电子为基础的媒体,目前正与生物学

系统,以及源自分子科学与基因学的概念相融合。最新颖的新媒体艺术将是"干性"硅晶计算机科学和"湿性"生物学的结合。这种刚刚崛起的新媒体艺术被罗伊·阿斯科特称之为"湿媒体"。新媒体艺术的表现形式很多,但它们的共同点只有一个,那就是——使用者经过和作品之间的直接互动,改变了作品的影像、造型,甚至意义。他们以不同的方式来引发作品的转化——触摸、空间移动、发声等。不论与作品之间的接口为键盘、鼠标、灯光、声音感应器,或其他更复杂精密、甚至是看不见的"扳机",欣赏者与作品之间的关系主要还是互动。联结性超越时空的藩篱,将全球各地的人联系在一起。在网络空间中,使用者可以随时扮演各种不同的角色,搜寻远方的数据、信息档案,了解异国文化,形成新的社群。就艺术本身而言,新媒体艺术源于 20 世纪 60 年代的观念艺术,以及早期未来主义宣言、达达主义行为和 20 世纪 70 年代的表演艺术等。沟通与合作,成为艺术家在新媒体艺术创作中关注的焦点,他们不断探索新的行为模式与新的媒材,试图挖掘创造新思维、新经验,甚至新世界的可能性。许多艺术家对让观众参与到作品中深感兴趣,而艺术作品本身的定义也不再决定于它的实体形式,更多地在于它的形成过程。总之,整个 20 世纪对新科学的隐喻与模式的着迷,尤其是世纪初的量子物理和世纪末的神经科学与生物学,大大地激发了艺术家的想象。

7.1.2 交互式设计新媒体艺术的发展

新媒体研究学者邱志杰指出:"媒体艺术是正在出现的艺术品种,它吸纳了此前许多艺术方式之长,集图、文、影像、声音和互动性于一体,可述可论。今天所接触到的只是正在形成的冰山的一角,它的潜能还有待更多富有想象力的实践去开发出来。"[①]媒体艺术,无论是基于印刷媒介、光学媒介,还是基于电子媒介或数字媒介,通常都蕴含了机械、技术、大众、民主、传播、通俗、结构、拼贴、时尚、商业和娱乐等要素。因此,理解数字媒体艺术必然要追溯媒介艺术的观念和技术史。新媒体研究知名学者、哈佛大学教授大卫·罗德维克指出:"不要将媒介视作是一种物质或本体,而是视作一组开放的可以不断修改的可能性。艺术或哲学并不问什么是媒介,而是问媒介有何潜力,这种潜力是否能创造出价值。媒体或艺术类别是以未来为导向的,是在不断寻求变化的。每一种艺术的媒介都是不断创新的,可以通过提供一种新的材料形成一种新的概念,引领我们走向新的艺术媒介。"[②]

随着计算机的微型化以及周边辅助设备性能的不断提升,从 20 世纪中后期开始,新媒体艺术在表现形式方面呈现出多元变化,利用各种综合媒介进行的以影像为主体的互动媒体艺术作品不断出现。这些媒介包括计算机图形图像、虚拟现实、网络、人工智能、电子电路等,涉及领域涵盖了当今处在前沿的互动媒体艺术创作,互动媒体艺术的类型很多元,形式丰富多彩,其作品不但影响人类视觉和感情,而且与人的视觉、听觉、触觉、味觉、嗅觉甚至大脑等活动发生直接关系,纵观当今世界范围内的新媒体艺术,不同领域的艺术家、科学家以互动媒体的形式创作了非常多的主题内容、丰富多彩的艺术作品,影像艺术正处在人类文化发展过程的重要阶段,与工艺美术、电影、电视、网络等一同构成了图像时代。影像艺术发展至今,已经发展成大众认可的艺术形式,并与每个人的生活息息相关,互动媒体艺术的特点进一步将人与影像的关系上升到一个更高的层次,而有助于人们运用影像语言来进行自我表达。近年来,具有丰富交互形式的组织体正在扩展新媒体艺术的表现形式,其有着高度沉浸感、交互方式、真实的场景、虚拟的空间等,正是最能够体现数字媒体艺术跨媒介整合的一种艺术形式。

信息数字化后的虚拟世界,将艺术创作带向超越时间、空间,与影像经验的新创作思考领域,科技所提供的互动性给互动娱乐提供了新的可能性,沉浸式的环境预示新世纪的娱乐和交流形式。但与此同时,当今数字化媒体的传播现状并不令人乐观,在历次人类传播媒介变革的初期,也就是转型期间,对媒体特征的描述都很模

① 邱志杰. 重要的是现场. 北京:中国人民大学出版社,2003 年。
② 大卫·罗德维克. 思考虚拟世界的历史. 解放日报,2009 年。

糊,相关的理论都很稚嫩,技术与经济驱使下的各种冲突和矛盾此起彼伏。由技术变革引发的全球化和文化趋同正在日益消解地域文化差异和个性化。在此种背景下人们迷失于借由虚拟现实和交互形式营造出来的空前感官快意中流连忘返,但跟随着的是由于内容空洞和形式单一导致的审美疲劳,继而导致人们归属感的丧失和文化的失语。数字媒体内涵和外延也在不断地急剧变化着,正以一种无所不包的、变幻无常的态势席卷着整个物质世界。很长时间以来,这种冲撞导致技术与艺术话语权的争夺,呈现以技术的感知代替审美的感知之趋势。所以作为其主体的影像传播更需要多学科、多种知识层面的融合,需要艺术家基于虚拟现实与交互的影像设计应用方法,研究科学家结合传统的审美眼光和艺术修养,并了解数字影像的原理、特点及传播方式,在此基础上以人的需求为中心进行影像内容创新。所以,结合网络媒介背景,研究基于虚拟现实和交互的影像应用方法就显得尤其有意义。

 我国古代就存在"技艺相通"的观点。在不同的社会发展时期,人们对技术和艺术的概念的理解是不同的。因此它们所涵盖的内容随历史的发展而变化。在新世纪,随着数字化、信息化、网络化的不断发展,新媒体艺术与新媒体技术的联系越发紧密。同时,这也对从事数字媒体传播的设计者提出了更高的要求。新媒体艺术是一个以技术为主,艺术为辅,技术与艺术相结合的新领域。设计者需要掌握信息与通信领域的基础理论与方法,具备数字媒体制作、传输与处理的专业知识和技能,并具有一定的艺术修养,能综合运用所学知识与技能去分析和解决实际问题。目前,中国的西方美术教育基本上停留在 20 世纪初期,也就是以凡·高和高更为代表的"后印象主义",以及稍后的"立体主义"阶段。而这一时期的艺术可以被称为是新媒体艺术的启蒙时期。从立体主义提出的"多视点",从不同的角度整体观察和表现物体,到未来主义艺术家提出的"时间"和"运动"的观念中可以看到现在新媒体艺术的影子。但从这一时期到现代以交互形态为代表的新媒体艺术之间,有近百年的间隔以及复杂的技术和艺术演变的过程。所以,笔者认为,对于中国的新媒体艺术教育,和其他任何一门学科一样,应该从历史入手,了解新媒体艺术的来源与发展,发现其发展和演变规律,掌握新媒体式的思维,为艺术的发展注入活力与科技成分,带动互动艺术发展新视野。

 交互式设计作为一门集技术和艺术为一体的学科需要与使用者进行交互,不只是说,更重要的是去做。从用户角度来说,交互式设计是一种如何让产品易用,有效而让人愉悦的技术。它致力于了解目标用户和他们的期望,了解用户在同产品交互时彼此的行为,了解"人"本身的心理和行为特点。交互设计还涉及多个学科,以及和多领域多背景人员的沟通。在新的媒体环境中,不能再将从事技术工作和从事艺术设计工作完全区分开来,很多时候艺术设计的创作过程就是一种技术的实现过程,而任何一种技术也必须通过设计和艺术完美表现,才能用于广泛的传播。设计者不再单单是指进行艺术设计、程序设计或者技术开发的人,而是一个能够汲取丰富知识为其所用的物质与精神同在的现实人。

7.2 交互式设计新媒体的技术原理与特征

 学习并掌握好交互式设计新媒体的技术原理与特征。明白了其原理和特征才能更好地运用。

7.2.1 新媒体艺术与传统艺术的比较

新媒体的产生和兴起,也引发了人们对新媒体艺术与传统艺术的比较性研究。业界有一部分声音表示新媒体艺术是对主流艺术的一种叛逆,随着数字化时代的到来,全世界曾经主流的艺术形式已经是过去的事了,传统的艺术空间在未来也将会"消解"。随着我国新媒体艺术的发展,新媒体艺术与传统艺术的融合趋势已经更明显。2011年举办的"中澳新媒体艺术对话展"中,策展人顾群业教授在接受记者采访时表达了这样的看法:"我认为新媒体艺术在本质上一点都不神秘,也无非就是材料、工艺,实际上它并没有跳出艺术创作的套路,只是采用了一种新的表现形式而已。它是传统艺术形式的延续而不是颠覆。不同的是,新媒体的综合性更强一些,会把声音、影像,甚至气味等融进去,然后对人的多种感官带来冲击。我们一直在讲视觉艺术,包括油画、雕塑都称之为视觉艺术,但是到现在它有可能把触觉、味觉、听觉都融进来,有点类似于现在普及的4D电影。电影就是当代艺术、综合艺术。我当时就说艺术下一步发展的趋势有可能进入一个虚拟现实。比方说进入一个环境,你所体验到的一切对你而言完全是一个真实的感受,但实际上它是虚拟的,就像《黑客帝国》里所描述的那样。人已经完全分不清什么是真实,什么是虚拟了。我觉得艺术下一步的发展趋势肯定会有这个方向。"[1]我国皮影艺术的发展就体现了这种传统艺术与新媒体艺术的融合。皮影艺术是中国文化的奇葩,也是世界上最早的幕影文化娱乐形式。皮影戏是中华大地广大民众的精神食粮。然而皮影艺术保存困难,制作复杂,使得这项艺术眼看就要失传了。2003年,复旦大学学生李晨佳和朱怡波等人在沈一帆老师的带领下实现了数字皮影动画《梁山伯与祝英台》。数字化皮影通过现代网络技术,能够让皮影戏在世界各地流传,能够赋予传统皮影新的生命活力。这也是新媒体艺术对传统艺术的改造和升华。

7.2.2 新媒体艺术的特征

1. 对先进技术的依赖性强

新媒体艺术的诞生以新媒体环境下新技术的应用为基础,它的诞生方式也决定了它对先进的技术的依赖性更强。艺术和技术的结合自古以来就有迹可循。拿中国的四大发明之一的印刷术来说,印刷术的产生和发展,最初是为文学作品的复制与传播提供便利,而这种复制技术在艺术创作领域的延伸就导致了版画的产生与发展。新技术的发展,为版画艺术提供了多样的模板材料以及印刷设备。在这个工业化日趋发达的时代,机器制造和生产着一切。这给艺术家带来了一个幻想:那就是艺术也可以通过机器进行制作和生成,而不仅仅是影像的记录和复制。20世纪70年代,在计算机产生初期,还没有数字图像处理这种可能性的时候,已经有一些深受时代影响的艺术家开始了机器绘画的尝试,如卢布尔亚纳的艺术家。随着计算机处理能力的提高,"机器绘画"成为可能,计算机也具有了复杂、高级的绘画能力。不单单是信息技术,机器人科技、生物基因技术、新能源技术等科技领域的重大发展创新也为新媒体艺术的发展创造了机遇。新媒体艺术的发展随着技术的更新、提高和改变而发生变化。新媒体艺术对技术的依赖性表现在其艺术语言、艺术形式以及审美特征与其应用的技术密不可分上面,并且随着技术的变化而发生改变。

2. 联结性和互动性

新媒体艺术的联结性和互动性是指艺术作品与艺术受众之间的紧密联结、相互影响。艺术受众在欣赏传

[1] 顾群业:在"中澳新媒体艺术对话展"中的讲话。

统的架上艺术时,只能通过远距离的观看来感受艺术作品所表达的艺术价值。而新媒体艺术则以"活动艺术"的形式调动受众的视觉、嗅觉、触觉、听觉、味觉等一系列感官,通过与受众的联结、互动而做出相应的反应,产生不同的变化。这些变化包括艺术作品的表面变化和艺术价值的变化。因此,受众在某种意义上直接参与了艺术作品的创造。传统艺术中,艺术创作者在与外界隔绝的室内完成艺术作品,艺术作品再通过展览等形式传递给受众群体。艺术创作者与艺术作品受众被隔绝在不同的时间和空间内,两者之间难以建立紧密的联系。新媒体艺术则完全不同,新媒体艺术作品的受众与创作者的角色不再隔绝,而是互相影响、互相融合,在同一时间和空间内进行联结、交流。这也是新媒体艺术的联结性的独特的表现方式。抽象的解释难以让人全面理解。2011年7月27日,中国美术馆举办"延展生命:媒体中国2011国际新媒体艺术三年展",可用展览中的新媒体艺术典型作品来解读其连接性和互动性的特点。此次展览中马尼克斯·德·奈斯有一部命名为"十五分钟的名气"的新媒体艺术作品。一部摄像机被安置在空间内做圆圈式的运动,它的主要作用是搜索脸部图像。每搜索到空间中的一个头像,它都能自动在数据库中和名人的头像进行对比。当展示继续时,观者的脸已经被摄影机和计算机储存到了数据库中。一个荧幕展示了两张人脸最合理的视觉匹配,包括一些用于获取那些图片的搜索词句。观众在这次特殊的艺术展览中获得的体验也是丰满的。参与互动的体验者有的会大呼:"噢!我一点都不像玛丽莲·梦露,除了鼻子!"通过对观众的采访,很多观众会表示自己看到自己的脸展现在美术馆的荧屏上时,内心非常高兴。这个也是很多观众在与新媒体艺术作品的互动之中,对自我的感受进行探究思考的表现。

马里·维罗纳吉的《鱼与鸟系列》也赢得了观众的好评,如图7-1所示。一名观众曾这样表达自己参与此件新媒体艺术作品的感受——走进了一个有两个电动轮椅的空间,它们像是醉酒般随意移动,直到它们通过激光传感器发现我的存在。新媒体艺术借助先进的技术使观众直接参与到艺术作品的创作中来,这是艺术史上一次深远的变革。新媒体艺术的连接性和互动性的特点是其区别和超越传统艺术的最重要、最本质的优势。

清华大学教授熊澄宇认为,新媒体或称数字媒体、网络媒体,是建立在计算机信息处理技术和因特网基础之上、发挥传播功能的媒介总和。既有报纸、电视、电台等传统媒体的功能,又有交互、即时、延展和融合的新特征。因特网用户既是信息的接收者,又是信息的提供者和发布者,包括数字化、因特网、发布平台、编辑制作系统、信息集成界面、传播通道和接收终端等要素的网络媒体,已经不仅属于大众媒介的范畴,而且是全方位、立体化融合大众传播。传统媒体主要指的是报刊、广播和电视这三大传播媒体。目前,以网络媒体为代表的新媒体向传统媒体已经形成了巨大冲击和挑战。从长远来看,新媒体不可能完全取代传统媒体,并且随着时代的发展最终也会变成传统媒体,但是它以它自身的特点和优势,例如信息量大、信息更新及时、具有交互性、更具大众参与性等,必将在传播媒体领域里占据一席之地。

新媒体技术是融合了数字信息处理技术、计算机技术、数字通信和网络技术等的交叉学科和技术领域。以数字媒体、网络技术与文化产业相融合而产生的新媒体产业,正在世界各地高速成长。新媒体产业的迅猛发展,得益于新媒体技术

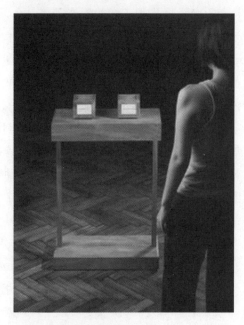

图7-1 马里·维罗纳吉《鱼与鸟系列》[①]

① 来源于马里·维罗纳吉(Mari Velonaki)《鱼与鸟系列》作品图像。

不断突破而产生的引领和支持。每一次技术进步都会带来艺术上的巨大变革,在艺术和科学技术之间最大的发展就是图像技术对艺术语言特殊的影响。新技术还将迅猛发展下去,对艺术与设计的影响和参与也会越来越深入,艺术与科学共同作用于生活,或者说艺术与科学的界限将会越来越模糊,这可能是一种无法回避的现实。但是,艺术追求个性化、独创性、求异性,因为只有这样才能够满足人类的审美情趣,因此可以把一种新技术作为创造艺术的手段,却不能把一种新艺术当成技术发明的方法。

过去的媒体几乎都是以模拟的方式进行存储和传播的,而数字媒体却以比特的形式通过计算机进行存储、处理和传播。交互性能的实现,在模拟域中是相当困难的,而在数字域中却容易得多。相对于以模拟方式进行传播的媒体,以数字方式也就是以比特流的形式进行传播的媒体被称为数字媒体,从这一点上来看它可以被认为是"新媒体"的另一种具体表述形式,是一个事物的两种表述方式。

科学技术的发展改变着世界的许多方面。有两股强大的力量推动着艺术形态的变革:一是观念变革,源于自然科学领域的量子力学与相对论,哲学社会科学领域的现代评论与后现代主义等思潮;二是科学技术发展工具的变革,源于电信、广播电视、计算机与网络等技术的推陈出新。由此可见,观念变革与技术变革会对艺术形态的变化产生强大的推动作用,数字艺术就是在计算机及数字技术的直接推动下,满足了受众的生活需要和审美需求后逐渐产生和发展的,若不是计算机及数字技术的产生和发展,数字艺术便不会有今天的繁荣。

第一个发现计算机可以作为艺术创作工具的人是英国诗人拜伦的女儿埃达·奥格斯塔。1822年,埃达·奥格斯塔在协助现代计算机鼻祖巴奇制造差分机时指出:差分机有可能用来谱写和制作音乐,但受当时技术条件所限而无法实现,但这毕竟是人类第一次提出计算机与艺术"联姻"的想法。数字艺术的产生和发展证明了这种预见是正确的。数字艺术早期的萌芽主要体现在计算机等设备在绘制曲线和图形等方面的技术开发与探索上,一些科学家和艺术家对计算机图形技术的探索和研究推进了数字艺术在以后几个时期的发展。"工欲善其事,必先利其器。"计算机要想应用于真正意义的艺术创作上,就必须使用一些所见即所得的计算机外部设备。1950年,麻省理工学院制造了第一台具备图形显示功能的黑白CRT显示器;1952年,拉波斯基在电子阴极管示波器上制作了世界上第一幅电子艺术作品《50seillon406》;1963年,伊凡·苏泽兰开发出了采用sketchpad图形系统的计算机绘图软件,实现了真正意义上的人机交互。显示器和计算机绘图软件的出现为数字艺术的诞生奠定了硬件和软件基础。1967年,美国计算机学会组建计算机图形图像专业组织。该组织以推广和发展计算机绘画及动画制作软硬件为宗旨,大力提倡科技与艺术的结合。

数码艺术(即数字艺术)指的是那些运用计算机科技各方面的新发展,尤其是资讯、传播、图像、生物科学等研究成果,进行创作的艺术形式和过程。艺术使用数字技术的三种途径:一是数字艺术作品本身,二是数字技术的实现过程,三是数字技术本身。数字艺术,可以阐释为这样一种艺术形态,即艺术家利用以计算机为核心的各类数字信息处理设备,通过构建在数字信息处理技术基础上的创作平台,对自己的创作意念进行描述和实现,最终完成基于数字技术的艺术作品,并通过各类与数字技术相关的传播媒介(以网络为主)将作品向欣赏者群体发布,供欣赏者以一种可参与、可互动的方式进行欣赏,完成互动模式的艺术审美过程。《香蕉之诗》如图7-2所示。

数字艺术是艺术学(社会科学)和信息技术(自然科学)两种性质完全不同学科高度融合的一个交叉性学科。它是指以数字技术和媒

图7-2 英尼斯·克拉斯克《香蕉之诗》①

① 来源于克罗地亚艺术家英尼斯·克拉斯克的作品"香蕉之诗",用新型机械来创造诗歌和文学作品。

体技术为基础,创作具有独立审美价值的艺术形式或艺术作品的过程,具体是指计算机技术与相应艺术形式相结合的过程,是人类理性思维和巧妙艺术感觉融合一体的艺术。一般来讲,数字艺术作品必须在创作、实现的过程中全面或者部分使用数字技术手段。它所包括的视觉艺术、计算机图像和数字媒体等内容涵盖了艺术、科技、文化传播等诸多方面的内容,并不局限于以计算机为平台进行的视觉艺术活动。目前比较常见的数字艺术的分类方法有:按照数字艺术的基本物质媒介分类,可分为物质载体(如网络艺术、多媒体艺术等)和符号载体(如数字绘画、数字影像等)两种;按照数字艺术的表现形态分类,可分为开放式(如虚拟现实、计算机游戏等)、完成式(如数字电影)、生长式(如人工智能);按照数字艺术作品的接受方式不同分类,可分为单向度(如数字电影、数字绘画等)、双向度(如数字游戏)、多向度(如网络艺术)。但这些基于数字艺术的物质媒介、表现形态、接受方式不同所做出的分类,不能完全体现数字技术与传统的或是新型的艺术形式之间的关系。

新媒体艺术交互性视觉设计要点如下。①运用色彩与用户进行互动。色彩在艺术设计中可以产生强烈的视觉效果,使画面更加生动,先是整体色调的选择,一定要确定主色调,有利于表现主题,不同的色彩给人不同的心理感受。②精确高效地传递信息与任务。人们阅读材料时,视线一般从左上角向右下角,再至左下角移动,根据这一习惯,设计时可以把重要信息放在页面的左上角或页面顶部,如公司的标志、主题等,然后按重要性依次放置其他内容。对于读者的视线,还可以用插图中人物的目光、手指来指引,或用箭头以及具有透视感的线条来引导、阻挡、指示。这样可以让用户注意力按照设计者的意图来移动,以达到精确高效地传递信息与任务的目的。③让交互设计更加贴近用户心理。将现实生活中的影子,借鉴到交互设计中,可以增强用户的认知熟悉度和适应性,能让用户感受到舒适的体验。

如果说交互设计是产品的内涵,那视觉设计就是美丽的外衣,可以使产品与用户产生情感上的交流互动。只有抓住目标用户的情感,场景与贴合用户的设计才能有效触动和推进产品与用户之间的交流。这样的产品设计才称得上成功,才能将作品与用户达成完美的结合。

7.3 交互式设计新媒体的艺术性

交互式设计新媒体具有其艺术性,掌握好其艺术性,设计的作品才更具艺术性,更有水平。

7.3.1 新媒体互动艺术特征

1. 互动性

新媒体互动艺术一改传统艺术被动接受的欣赏形式,以一种全新的参与式形式使欣赏者介入其中。在欣赏过程中,艺术呈现也会根据欣赏者的行为、动作反应而产生有选择的变化。试想一下,当手刚刚触摸到一面墙壁时,墙壁上就立刻出现了色彩缤纷的画面,并且图形和色彩会跟随你手势或动作的变化而发生相应的、直

观的改变。如此的互动性大大提高了互动艺术观赏者的兴趣和参与欲望,能更好地达到愉悦心灵的目的。观赏者和艺术作品的互动性是新媒体互动艺术特征中最突出的表现。

2. 虚拟性

传统艺术展示作品,如纸上绘画、电视、广告牌等多是二维呈现的,然而现实生活是立体的,这便使欣赏者和作品之间存在无形的障碍,阻碍了体验者情绪和情感的深度释放。新媒体互动艺术通过科学技术装置介质的结合,打破了传统影像的平面化呈现,将欣赏者置入创作者所构建的空间环境效果之中,使其有身临其境的真实感。作品的空间感是互动影像装置艺术的一个重要特征。新媒体互动作品的空间及效果并非是真实的,完全是通过设计者的巧妙安排而虚拟出来的模仿现实的存在,有时还在三维空间环境中加入色彩、声音等技术元素,使虚拟出来的空间更加真实。这样虚拟现实的空间使体验者更容易实现真正的情感表达。如2011年国际新媒体艺术展中,比利时作者劳伦斯·马斯塔夫的作品《在现场转播节目的艺术学校》就是很好的范例:观赏者坐在装置中间的椅子上,启动椅子上触发器开关,塑料泡沫颗粒在一个巨大的透明聚酯圆筒里被五个强力吹风机吹得旋转纷飞,同时适时伴以呼啸的风声,使观赏者仿佛亲临了一场真实的暴风雪。有些游戏所虚拟出来的空间极其真实,使玩者感受到在时空幻境中往来穿梭过程而带来的快感体验,同时虚拟出来的人物形象也都惟妙惟肖,因此会对其产生极大的兴趣,甚至欲罢不能。

3. 沉浸性

沉浸指观众观赏作品时身临其境的感觉。它是以观察者为中心的体验。其实这样的沉浸过程离我们并不遥远,在日常生活中经常会出现,例如,人们看相声、小品经常会捧腹大笑,看一部感人的电视剧或电影又会泪流满面。这些情感的表现,都是由于人们把情感投入艺术作品的结果。创作者将情感倾注到艺术品之中,欣赏者欣赏作品时情绪沿着创作者的指引而跌宕起伏,把自己融进艺术品中,进入忘我的艺术世界,也就会有了沉浸的感受。新媒体互动艺术通过各种技术、艺术手段,能更好地完成欣赏者在体验过程中参与的中心地位,使其以最大的兴趣介入并"主宰"体验活动,让观赏者进入沉浸的境界。

4. 可持续性

工业革命以来,世界经济高速发展。工业设计伴随着工业文明,推动了人类文明现代化进程。人类在获得物质与文明享受的同时,也付出了生存环境被严重破坏的惨重代价。因此,改善人类生存环境、资源节约与循环利用,建立一个可持续发展的社会,成为21世纪经济发展的一个重要主题。可持续性设计是现代设计所面临的一个全新的重大课题,要求设计出来的设计作品必须符合环保、节能和可循环利用的标准。新媒体互动艺术就符合这个标准,并使其成为自身的特征。要实现一个展厅迎宾的交互式案例,就不需要真人在门旁等待了,只需虚拟出一个迎宾的形象即可。它的表达甚至比真人还及时、准确,这样既节省了人力,更主要的是它和其他互动艺术一样,只要硬件条件符合,就可以在任何场所、任何时间反复"现身"。

7.3.2 新媒体互动艺术情感化表达设计

情绪与情感是客观事物是否符合人的需要与愿望、观点而产生的体验。情感是人类所特有的、最为丰富的内在体验形式。人的情感会受到内在情绪的影响而对其他事物产生不同的态度和看法。每个人都会有"感时花溅泪,恨别鸟惊心"式的情感变化的时刻。设计是把生产实践和生活应用两者相结合的造物活动。设计的目的是为了满足人们的衣、食、住、行、用,如工业设计是为了实现新产品的研发与创造,服装设计是为了解决人的遮蔽、防寒和审美的需求等。

艺术设计活动在完成造物任务之余，更要关注设计作品的审美情感因素。设计作品更重要的是要关注使用者、欣赏者的情感意愿，凡是能够符合欣赏者的需要、愿望或观点的艺术设计作品就能够让欣赏者产生愉悦与肯定的情感体验。设计者会运用不同的设计方法和手段，使自己的设计作品能够激发人们的愉悦情感，以便更好地实现设计目的。因此，工业设计和服装设计在完成造物需求基础上，还会考虑在形式、色彩、材质等方面满足人们审美需求。情感化设计就是一个审美设计过程，是由于人的审美心理活动参与而产生的。美学家李泽厚把审美划分为悦耳悦目、悦心悦意、悦志悦神三个层次，这种对美的感受层次在艺术设计中也同样适用。悦耳悦目指的是通过设计作品的形式引起人的审美注意；悦心悦意是指设计作品的形式通过耳目感知达到愉悦心灵，使人对艺术设计作品产生好感；悦志悦神可以理解为是经过长期对艺术设计作品考察、使用、反思后，把原本对设计作品的好感深化为认同感和信任感。

人是社会存在的中心，情感是人性的本质。社会存在是以人的情感需求为基础的，历史上留存下来的或是新生的事物，都要遵循人类情感需求的发展规律。新媒体互动艺术作为艺术形态的产物，最终的目的还是要符合人们精神层面的需求，这样才会具有发展和成长的空间，反之则没有。新媒体互动艺术作品将图像、声音、色彩、情节等各方面元素综合为一体，需要经过"连接""融入""互动""转化""出现"几个阶段来实现作品展示。新媒体互动艺术要实现满足体验者情感需求，打破原有心境并产生激情，使参与体验者的情感具有积极的增长作用，就必须要使新媒体互动艺术在每一个实践环节及构成元素，都渗透现代人的情绪、情感因素。其构成元素情感渗透的效果好与坏是评价其优劣的重要标准。

新媒体互动艺术注重图形情感化设计。人们生活在一个图形的世界里，新媒体互动艺术主要通过视觉感受来完成体验，最能被视觉系统识别的就是图形。它不受语言、种族、地域的限制，成为通识的信息、情感传达的载体。

（1）图形设计准确表达：新媒体互动艺术的图形设计造型要求具有艺术性，就是要使观赏者通过图形能够产生联想。根据实践证明，图形的造型越复杂，不同观赏者因此图形而引发的联想差异越大。新媒体互动艺术是需要大众参与的艺术，那么就要求其图形有准确的指引作用，呈现简洁、准确的普适性。

（2）虚拟图像设计真实程度：新媒体互动艺术形象都是虚拟出来的，若使体验者有身临其境的真实感，图像形象的设计就显得尤为重要了。实现虚拟图像的逼真，就需要在制作过程中，对图形的采集与合成都要精益求精，对硬件设备的质量也要认真选择、严格把关。逼真的形象还会影响体验者的态度，如虚拟出来的"人"和真人一样，那么，就不会用对待机器的态度来对待它，就会按照人的行为规范和道德标准来对待它。

（3）图形风格设计表现：图形设计的形象要符合艺术作品应用的环境和受众对象的喜好。

（4）音质与音效：人类的感知系统中，听觉是仅次于视觉的感受途径。音质音效的好坏，影响艺术作品的完成效果，普通的单声道音效不能满足新媒体互动艺术的需要，有时甚至会破坏体验者的情感沉浸体验。采取逼真、生动的立体式环境音效是最佳的选择。

（5）音律与音量：有些作者经常会在自己的空间日志里，根据内容匹配一些能够渲染气氛的音乐，这样有助于观者与作者之间情感的深度交流。音乐与噪音的差异主要体现在音律与音量上，没有音律的音乐也就不叫音乐了。音乐的音量超出一定的分贝值或听者所能接受的范围时也称之为噪音。现实生活中人们对噪音都是持有厌烦的态度的，在艺术作品中就更不应该出现噪音了。在互动艺术中，音乐的音律和音量若能根据体验者的触发行为而发生着高低、快慢的变化，体验者就会认为自己是艺术作品的组成部分，就会很大程度地激发体验者的兴趣，使其长久地沉浸其中。

（6）新媒体互动艺术色彩情感化设计：色彩是营造视觉气氛的最佳手段。色彩是由光源决定的，我们可以通过不断改变光源，使现实生活中的物质颜色产生不同的视觉感受。

人们在长期的生活实践中赋予了色彩象征意义,这些被符号化了的色彩本身就蕴含了情感成分,染上了民族文化的寓意。新媒体互动艺术对色彩的运用,要根据设计需要,准确把握色彩特有的自然属性和人文属性。

在实现计算机人机交互过程中,程序设计者设计出的一系列情节引导流程,引领浏览者逐步深入完成人机交互过程。情节是抓住并引导欣赏者情感沉浸的有效方法。在互动艺术中,单纯自然现象的体验并不会给体验者带来更长久的沉浸感而略显乏味,如果在体验过程中加入符合情感变化的情节,便能充分调动起体验者多方情绪情感的参与,能激起体验者更大的参与兴趣,甚至还会有长久的回味。

华中师范大学教师郑达的作品《短信》如图 7-3 所示。每个人都可以发送短信到大屏幕下的数字号码,可以将每个人的短信内容呈现在屏幕中,语言、信息的表达多样给人们的生活带来了互动和体验感。

图 7-3 郑达 互动作品《短信》①

当今世界,科学的不断向前发展,带来了很多先进的技术,尤其是数字信息技术的出现。这些技术往往被优先用于展览展示中。虚拟数字化改变着大型展会活动展馆中展示设计的方式,信息传达之巧妙,让参观者与展品之间具有更强的互动性、沉浸感,并且符合当今信息时代的阅览方式。而正是虚拟现实技术在展示设计中的运用,将现实展会或企业的真实场景和产品通过三维模型、多媒体技术、虚拟现实技术等多种手段在计算机上模拟演示,并通过因特网供参观者访问。人们从展览展示设计的虚拟现实化、全感知化、人性化的基本内容入手,结合受众心理的体验感受,研究了相关的理论知识,在现代虚拟展示设计中,营造交互式虚拟现实展示的全感知化的系统,阐释了虚拟现实在工艺流程以及工业现场的展示应用,并探讨了虚拟数字化展示设计应该遵循的艺术设计原则和对设计传播的现实意义。

今天所说的高新技术,事实上是一个相对的概念,即每一个时代都有自己时代的高新技术。新石器对旧石器而言,就是高新技术;青铜器对石器而言,就是高新技术;工业化对它以前的时代,都是高新技术;而信息技术,对以前任何历史时代而言,都是高新技术。所以,所谓高新技术,就是人类在发展中,不断发现、发明的,比之以往更优越、更实用的技术。20 世纪 60 年代,信息革命使个人计算机成为计算机的主要形式,掌握了便携式摄影录像设备的艺术家,开始将这一媒体用于艺术表现,新媒体艺术由此开端。20 世纪 70 年代初,欧美许多电视台纷纷播出实验电视节目,尝试在大众电视网中接纳实验性的艺术作品,并提供将新技术与艺术思潮结合的实验场所。这些实验电视中心,为艺术家提供最新的设备,与技术人员合作的机会,直接促成了许多令人耳目一新的电子视觉,造就了录像艺术的第一代大师,同时刺激了新技术的创造性运用。如 1973 年,录像艺术家白南准与工程师阿比合作,开发了同步混像器,今天这已成为电视编辑的基本功能之一。20 世纪 70 年代末期,美

① 来源于华中师范大学教师郑达的互动艺术作品《短信》。

国的福特基金会、洛克菲勒基金会等，减少对大众电视实验性节目的资助，转而直接资助艺术家，国家艺术基金也开始赞助非营利性的媒体艺术中心。这些媒体中心提供了比电视台更民主的方式，也更容易接触到新的数字化技术，这些中心创作的录像作品较少在电视网中播出，而是在博物馆和画廊展出。于是，艺术家开始考虑将电子媒体与传统视觉艺术的空间结合起来，这就促成了录像装置的成熟。

从新媒体艺术在欧美的发展，人们可以很清楚地看到，这种艺术形式的产生，一开始就与商业利益紧密地结合在一起，所以，它更多的不是展示艺术，而是展示新技术产品，参观这种新媒体艺术展，给人的感觉更像是参观商品展销会。创造新技术，利用新技术，是人类社会进步的必然。在中国IT产业和欧美新媒体艺术的双重冲击下，中国的新媒体艺术开始在近乎朦胧的状态下起步。

新媒体艺术，不但中国的大众感到陌生，而且中国的艺术家也并没有完全理解和认同。但是，和世间一切事物的发生与发展一样，新媒体艺术也不是等人完全理解和接受，才走进人们的世界，不论喜欢不喜欢，它总是按着自己的规律破门而入。新媒体艺术在中国的发展始于20世纪80年代末，到20世纪90年代中期，出现了一批较优秀的作品和较成熟的艺术家。1996年9月，在中国美术学院画廊，举办了名为《现象与影像》的中国第一次录像艺术展。这个展览包括十几件录像装置和几个录像带作品，集中了中国第一代录像艺术的开拓者。该展在国内外获得了巨大反响，各地传媒以极大幅面加以报道，更有《文艺报》把这一事件评为当年中国美术十大新闻。该展被许多批评家定位为中国当代艺术中重要的里程碑。1997年，在北京涌现了数个纯粹由录像艺术组成的个人展览，如王功新个展、宋冬的《看》录像艺术展、邱志杰的《逻辑：五个录像装置》个展。这些标志着中国新媒体艺术家不但作为创作群落成为焦点，也以个体的方式冲撞着当代中国艺术市场。更多受此影响的艺术家投入录像艺术创作。他们的成果在"1997中国录像艺术观摩展"中得到了体现。至此，录像艺术成为中国美术界的热点。与此同时，中国录像艺术的活跃引起了国际艺坛的瞩目，中国新媒体艺术家的作品开始频繁地出现在世界各地重要的媒体艺术节上。随着IT产业的发展，个人计算机上的编辑设备廉价并得到普及，不但录像艺术进一步得到繁荣，而且更多的艺术家着手探索互动多媒体艺术和网络艺术。

现今的艺术以不同形式、不同媒介去表达、再现艺术的真谛。生活的现实，将虚拟的美好与完满融入现实、融入科技时代，让观众享受其中，在完善自身的同时开导自己，从失败、冷落、害怕、孤寂走向新的希望之路。让新媒体、新媒介去开拓新视野，打开人的心扉并且完善人的心智。新媒体艺术中，一方面是艺术的存在，另一方面是科技的辅助。在这里，低科技艺术的实验也属于媒体艺术的表达，运用新媒介手段去发展艺术思想，更直接、更有互动感，"低科技艺术的实验往往是媒体艺术生态的重要单元，低科技的特质就是可控和社会化，技术的可控性使艺术家的创作命题容易借助媒体语言的能量，表达更为清晰，观众的沉浸感和互动性会增强。"[①]

英国当代艺术研究中心新媒体部主任BENJAMIN WEIL，曾于1998年在上海策划了"数字艺术新媒体展览"。他认为：艺术作品首先需要提出艺术家的观念，再由技术提出最为巧妙的解决方法，将其完成。艺术作品与每个人的思维方式有关，由观念驱使的创作是艺术性的创作，而如果仅仅通过技术实现的创作就不能称为艺术创作。这恰好阐明了新媒体艺术中，艺术创作和技术应用的关系问题。1996年，《ETIME》杂志曾经探讨过NETART和ART IN NET两者概念的差别。这取决于是技术，还是艺术家的观念，以有效地确定和影响艺术的创作。前者是技术性的，后者强调了创作的人文观念性。这就像在录像艺术出现的早期同样发生过类似的争论一样，究竟是以观念利用技术，还是以技术的利用作为艺术分类的纯粹标准。

网络艺术可以给观众带来很多不同的感受，比如有的作品利用文本与表演相结合，互相阐释作品，并且向观众提供机会，制作和共同完成作品。与传统艺术不同的是，网络艺术可以让作品与更多的观众进行直接交

① 郑达：《低科技艺术计划》，武汉理工大学出版社，2014年。

流。在一些国际性的网络艺术展中，提供一种称为网络虚拟建筑的展示作品方式，观众在艺术家的指引和带领下看作品，并由艺术家来介绍作品的创作意图，艺术批评家也可以同时进行评论。在整个网络建筑的参观过程中，观众网上的行为方式与实际情况的差别不会太大，就像平时参观其他艺术展览一样。

不论是艺术融入技术，还是两者都融入商业化，都有一些问题令人感到迷惘和困惑。不管是罗伊·阿斯科特，还是BENJAMIN WEIL，他们很少谈及艺术家的艺术创造，更多的是谈新媒体的技术应用和掌握问题，以及新媒体艺术的市场问题。这就给人们一种错觉，新媒体艺术，最重要的不是艺术上的创造，而是如何引导艺术应用新技术占领市场。当然，这也许与新媒体艺术一诞生就与商业化结下不解之缘有关。罗伊·阿斯科特认为，对21世纪的艺术家来说，建构的问题比呈现的问题更重要。他说："对网际网络、生物电子学、无线网络、智能型软件、虚拟实境、神经网络、基因工程、分子电子科技、机器人科技等的兴趣，不仅关系作品的创作与流通，而且关系艺术的新定义，关系'出现'美学(Aesthetic of Apparition)，以及互动性、联结性和转变性。'出现'美学取代了旧式的'外形'美学(Aesthetic of Appearance)——后者只关心物体的外观和某些具体的绝对价值。然而新的'出现'或'形成'美学(Aesthetic of Coming—into—being)则试图透过科技文化的转化演变技术，与世界中看不见的力量形成互动。"

真正有创意的数字艺术家不在于他会使用新科技，像从食谱中挑选一种烹饪法一样，而是由新科技来拓展市场、测试科技的极限，进而促成它的转变，因此，寻求的是具有高度反应力的智能机器与系统。它甚至还能预测需求，以及展现一定程度的自我意识(但不是人工意识)。因此，置身于后生物文化中的艺术家如何运作呢？必须拓展寻求新的经费来源与支持者。以画商与画廊为主的旧式市场，没有能力对待这样一种即使不全是昙花一现，但却不断在流动、在重新自我定义与自我转换的艺术。相对于艺术的传统以及它所形成的封闭性典范，似乎更容易接受科学的新发现与新尝试。同时，互动性传播系统中，人与人的亲密关系以及全球网际网络中心之间的互联性，意味着一种新形态的精神性的出现。人们需要与科学家、高科技人员和企业，建立有意义的联盟——这不仅挑战与测试创造力与想象力，而且提供编织甚至实现梦想的可能性。若这些企业尚未存在，那么就必须发明它们。毕竟，就在纯粹想法以及创新性行为上投资这点来说，硅谷的新创企业与新股票上市公开发行价(IPO—Initial Public Offering)和文化与观念艺术有非常相似之处。而这些数字、后生物艺术家在工作上进行智性与财务投资的同时，将创造新的行为模式、新的社会组织、心智与科技的关系，以及身体与仿生学、电信系统之间的相生关系。

新媒体艺术将逐渐融入媒体技术当中，新媒体艺术家将转化成媒体技术专家，或者被媒体技术专家取代。新媒体艺术将更加商业化。新媒体艺术将为媒体技术的存在而存在，为媒体技术的发展而发展。这就是让人迷惘和困惑的理由。但是，不论新媒体艺术今后的走向会怎样，它必然会随着IT产业和INTERNET的发展而存在和发展下去。人们不必急于给新媒体艺术下什么样的结论。

新技术还将迅猛地发展下去，对艺术与设计的影响和参与，也会越来越深入，艺术与科学共同作用于生活，或者说艺术与科学的界限将会越来越模糊，这可能是一种无法回避的现实。但是，也不能就此把艺术与科学等同起来，认为新技术将使艺术变成科学，或者科学成为艺术。技术追求统一性、标准化、定型化，因为只有这样才符合工业化的大批量生产的要求。艺术追求个性化、独创性、求异性，因为只有这样才能够满足人类的审美情趣。我们可以把一种新技术作为创造艺术的手段，却不能把一种新艺术当成技术发明的方法。

20世纪60年代，信息革命使个人计算机成为计算机的主要形式，掌握了便携式摄影录像设备的艺术家，开始将这一媒体用于艺术表现，新媒体艺术由此开端。新媒体艺术不同于现成品艺术、装置艺术、身体艺术(见图7-4)、大地艺术。新媒体艺术是一种以"光学"媒介(见图7-5)和电子媒介为基本语言的新艺术学科门类，新媒体艺术是建立在以数字技术为核心的基础上的。这样说起来不免让人觉得有些抽象，感觉新媒体艺术离我们

还有些距离,其实不然。

图7-4 身体艺术

图7-5 "光学"媒介

应用新媒体技术进行艺术创作,着重强调数字化、虚拟现实、虚拟互动等表现形式。与影视剧结合密切的主要有Flash小品、数字动画电影、手机电影等。新媒体艺术已经在不经意中深入现代艺术的各个领域。数字化被称为"信息的DNA"。由于信息能以光速传播,数字化时代就意味着通信和信息交流在时间上可以"即时"或"瞬间"到达地球的另一端。由于信息技术的基础是计算机和网络技术,而计算机和网络技术的基础则是数字化,因此,数字化是信息技术革命的导因和发展的动力,它引起了计算机和网络技术革命,计算机和网络技术引发了信息技术革命,而信息技术革命则引发了全球化进程。

信息时代的发展经历了两个阶段:物质化信息时代和数字化信息时代。数字化的到来产生了重大影响。第一,数字化是信息时代的新阶段。1995年,美国麻省理工学院教授兼媒体实验室主任尼格罗庞蒂出版了他的

《数字化生存》一书,宣布以"比特"为存在物的数字化时代已经到来。《时代》周刊将他列为当代最有影响的未来学家之一。第二,数字化制约着全球化进程。尼葛洛庞蒂早就预言全球化会到来。他说:"数字化存在有四个强有力的特质,这四个特质是:分散权力、全球化、追求和谐、赋予权力。"数字化使信息可以"即时"或"瞬间"到达地球的另一端,使人们体验到一种全球空间的亲近感,把人们日常生活的关系从地域情境移入全球情境之中。第三,数字化推动了人类文明的进步。数字化是人类文明的新形式。数字化书籍、数字化报刊、数字化图书馆、数字化博物馆,甚至数字化社区、数字化政府和数字化社会都已经或正在出现。人类所创造的一切文明都可以数字化,它推动和保存了人类文明。

新媒体艺术形式(见图7-6)对艺术创作者来说,既是一种收获又是一种挑战。关键在于创作者如何利用它,只有对其不断深入研究,才能逐渐驾驭它,使之为艺术创作服务。不断创新才能求得发展,不仅仅是工具的发展,形式的发展,更重要的是内容也要不断地输入新鲜血液,才能创作出经典的作品。理解了新媒体艺术的本质,也就明确了发展方向。毕竟,炫奇、炫技并不是艺术之所以成为艺术的决定性因素。新媒体艺术的发展,既体现了艺术媒介的拓展,又丰富了艺术的内涵。随着新技术的出现,还会有更新的艺术形式,可能还称新媒体艺术,也可能是谁也没听说过的一个新概念。

图7-6 新媒体艺术形式

7.4 交互式设计新媒体艺术的应用

交互式设计新媒体艺术的应用是重点和落脚点。将其应用好才达到了学习的目的。

交互式新媒体艺术的应用已经扩展到教育、商业、科技、武器、娱乐等方面,都具有非常大的作用,对人的身心产生极大的影响,并能和人一起共同完成人生的旅程。

7.4.1 交互式新媒体艺术

20世纪80年代被认为是我国新媒体艺术的启蒙时期。这个时期我国应用于新媒体艺术领域的技术并不完善,但是高校作为新领域的开拓基地已经开始了新技术与艺术相结合的实验研究。1987年,江西师范大学计算机系与美术系在中央美院陈列馆合作举办计算机艺术展(1988年中国第一次计算机美术展览在中央美术学院展出,《北京科技报》曾通过专栏予以报道)。这是中国第一次举办专门关于计算机美术的展览,也是第一次计算机人员与美术人才的深度合作。中国传媒大学的张峻教授在接受《CG》杂志社访谈的时候就表示,1984年和1989年两次赴法国留学,在1983年法国艺术博览馆举办了新潮的电子艺术展览,复杂的计算机图形设备是此艺术展览的技术支持。除了中央美术学院计算机美术工作室外,浙江大学、吉林大学在20世纪80年代也分别开展了对于计算机视觉艺术和相关人工智能的研究。新媒体交互艺术在娱乐游戏中最广泛,计算机游戏几乎每一款都少不了交互设计的参与。设计师为了吸引年轻人,精心设计漂亮的画面,新颖的交互形式,使人与计算机进行更完美的交流。他们通过动画设计将游戏场景以及人物角色设计好,再通过编写脚本,实现人机交互,最后再通过改装硬件完成。这些改装过的机器不通过鼠标或键盘来操作,而是运用更直接的交互方式,如发出声音、肢体语言、吹起完成等。

新媒体艺术与影视剧结合密切的主要有Flash广告展示、数字多媒体电影、移动媒体电影等。其中数字多媒体电影包括动画电影和特效电影,那些在现实中无法实现的很多场面都是可以通过特效来实现的。观众对特效电影还是比较青睐的,对科技的发展还是感觉无比震撼的。随着时代和技术的发展,高端手机的普及,多媒体的移动功能就应运而生了。这不仅满足了广大网民的需要,而且满足了手机爱好者的需求。因此,它的需求变得越来越大了。

广告是一个深受媒体影响的行业。设计师通过对新媒体技术的应用,从根本上改变了单向状态,广告由过去的独立形式转变为与受众交互对话的局面。设计师通过对新媒体技术的应用,设计出令受众感兴趣的交互体验方式,将全面的产品、服务信息和充满温情的人性关怀送到受众内心深处,从而建立起受众与广告之间的情感纽带。例如美国某店铺的销售投影交互广告,当消费者站在离橱窗较远的地方时,橱窗会循环展示女士服装系列广告,当消费者靠近橱窗时,系列广告变成介绍分类产品的信息,当消费者将手伸进橱窗,又可以通过触摸图片来了解具体产品的信息。在这个例子中,壁橱既是投影屏,又是交互广告的界面,方便消费者更便捷地进行操作,打破了广告发布在时间和空间上的局限,更加有利于品牌的建立与维护,其个性化、灵活、便捷的优点,征服了各种需求的消费者。

信息化社会里以计算机为代表的高科技媒体艺术正逐渐成为这个社会广泛的艺术形式,人们无法离开数字影像正如无法离开计算机一样。新媒体艺术先建立在媒体交互的技术之上,探讨新媒体艺术的交互性品格,其目的在于站在艺术审美的角度,以艺术结合技术为背景的情境中,理解新媒体艺术的人文化及其观念的完整性,而这种完整性是通过时空、人机以及媒体交互参与完成的。

新媒体艺术已经深入人心,从虚拟和现实当中共同感受人的情感和未来,是技术的发展,更是艺术灵魂的再现。《媒介入侵》如图7-7所示。

图 7-7　郑达　新媒体作品《媒介入侵》[①]

7.4.2　交互式新媒体艺术的应用

数字化极其依赖于一个国家科学技术的发展和普及,依赖于个人的经济实力,也依赖于获得以互动计算机技术为基础的能力。学者担忧会因此出现"数字分化",即按数字化程度分层的人群,一些人拥有进入网络社会的能力,一些人则被排除在外,造成信息富有和信息贫穷的鸿沟,也必然伴随着文化和教育的差异。克服数字分化是一个颇有争议的问题,与政治和公共政策具有密切的关系。虚拟现实是在计算机图形学、计算机仿真技术、人机接口技术、多媒体技术上发展起来的一门交叉技术。和其他许多新兴交叉学科一样,虚拟现实尚没有统一定义,这一点也许利于新兴学科的发展,唤起人们的研究兴趣。这里仅提供一种笔者较赞同的观点:VR是一种由高度交互的计算机模拟构成的媒体。它判断使用者的位置,并替换或提供一种或多种感觉反馈,使人有沉浸感或者说亲临模拟环境的临场感,如图 7-8 所示。

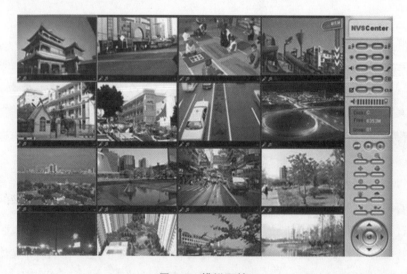

图 7-8　模拟环境

Flash 和相关的交互式多媒体技术软件的使用,其中充满随意性,具有很宽的延展性。用其制作出来的作品一般都是创作者身兼数职——编剧、导演、动画设计、配音、配乐、字幕等。只要画面搞笑、配音搞笑,就万事俱备了。Flash 小品大多是自娱自乐的作品,可以与观众很好地互动,在网络上传播,有着大量的拥护者。数字

[①] 来源于华中师范大学教师郑达,新媒体作品《媒介入侵》。

电影包括动画电影和特技电影。动画电影当中动画主人公的表情设计、动作设计都是由真人演员先做出来,再由计算机模拟做到动画人物或动物身上,然后加上恰如其分的配音,使其拟人化。特技电影,其实把它称为特效电影更为恰当。那些利用计算机技术制作出来的恐龙、沉船、机器人、大猩猩、蛮荒时代等,无一不让人目眩神迷,犹如身临其境。那些现实中无法实现的大场面,全部可以通过数字技术展现出来,给人以意想不到的效果,如图7-9所示。

图7-9　数字技术展现

　　积极的促进作用主要表现在:丰富了创作形态。这种作用主要表现在新工具、新材料应用于艺术创作中,丰富了艺术语言。例如,很多摄影师将自己所拍的照片,利用计算机软件通过计算机处理,加入很多照相机无法拍出来的效果,叠加多种元素,给照片以新的生命力,达到预期的效果。同样,在视频影像当中,也可以利用计算机技术加入高科技元素,配合原素材,创造出意想不到的意境,扩展内容表现空间。不仅可以表现远古或者未来画面,而且可以表现以往难以达到的宏观或者微观画面。比如在很多电影中要表现很多远古的场面,想要在某一场地置景,恢复当时的景象,是极其困难的,即使可以实现,也要花费大量的人力物力。可是,通过计算机技术,问题就迎刃而解了,并提高了创作效率。应用计算机动画技术,可大大缩短艺术生产的时间,提高艺术创作的效率。并且,计算机系统不断升级,其效率也是成倍增长。对创作者来说,运用便捷的工具进行大批量的艺术品生产,把艺术创作这种带有神圣灵感的人类活动,变为理性机械的生产活动,将艺术生产这种特殊的创新活动,与一般的商品生产活动相混淆,对艺术创作的发展也非常不利。长此以往,必将使艺术作品更加商业化、模式化。流水线式的商业运作,也必然会消减艺术性,减少作品中人性化的创作成分。虽然在现代社会中,艺术作品的身份有所变化,集艺术化与商品化于一身,但其艺术性是始终占主导地位的,商品化永远代替不了艺术性,艺术性是每一件艺术作品的固有属性。

　　从20世纪80年代开始,录像艺术在各种国际艺术大展上出尽风头,它以新技术的强大威力,以传统媒体无法抗衡的敏感性、综合性、互动性和强烈的现场感,在国际艺术大展上频频亮相,成为与架上艺术、装置艺术并驾齐驱的主要艺术媒介。20世纪90年代以后,世界各大艺术馆,不但纷纷举办专门的录像展览,而且先后设立了录像部门或制定录像计划。世界各地的艺术机构定期举办录像节,推动新媒体艺术的传播和交流。近年来,由于个人计算机日趋成熟,许多作品以互动多媒体光碟的形式出现,1998年的波恩录像节为多媒体作品专门设立了奖项,因特网作品也正在蓬勃发展中。

　　时至今日,新媒体艺术已经发展成单频录像带作品、录像装置作品、多媒体光盘和网络艺术的"大家族"。

与之配套的各种培训、服务和研究机构也应运而生,培训中心如欧洲的EDA,研究机构如法国的皮埃尔·夏尔费国际影视创作中心,英国的LUX CENTER,德国的ZKM等。此外,还有许多半营利的制作中心,以低于商业价格的水平向艺术家开放。对新媒体艺术的资助,大量来自高科技公司的文化基金,如柏林录像节由苹果计算机资助,汉堡录像节由西门子资助,卡赛尔文献展的技术部分由IBM和SONY赞助。对新媒体艺术的支持提升了公司的文化形象,展示了新媒体的艺术魅力与技术潜能,在新媒体艺术与新技术之间形成了良性循环。在媒体工业与相关政府机构的支持下,不少媒体艺术"乌托邦"相继成立,其中最知名的有位于德国卡斯鲁尔的ZKM、奥地利林兹的AEC及日本东京的ICC等,其目的是为了促进当代艺术与科学的对话。ZKM成立于1990年,1997年10月正式开始运作,是世界上第一个唯一以互动艺术为主题的博物馆。它的宗旨是创建一个艺术与科技相结合的大实验室与媒体城,一个将掀起新视觉运动的"新包豪斯"。ZKM是典型的德国式企业经营方式,在大型企业如西门子赞助商与创馆馆长克罗兹的理念下,希望延续包豪斯时期的理念,继续成为一个与工业结合的艺术殿堂,以印证所谓的"第二次现代"理念。ZKM成立的构想,缘自德国一个地方政治人物LOTHAR SPAETH的想法。他希望设立针对艺术与媒体科技,特别是视觉影像、音乐新闻的研发机构,并且选择了前法兰克福国家建筑博物馆创办人克罗兹为计划主持人及馆长。该馆主要是发展媒体创作、收藏、展示及推广德国科学文化,1992年起举办"MULTIMEDIALE"多媒体艺术双年展,以展示其媒体艺术收藏品、国际知名媒体艺术家的作品。

随着数字技术发展新浪潮的不断涌现,人们在学习、工作、交流、休闲、娱乐等生活的方方面面,对数字新媒体艺术尤其是交互方式上,提出了更新的要求。当今世界已步入数字时代,数字技术发展迅猛,并逐渐覆盖着社会各个领域。国家的经济、科技、军事的发展离不开数字化,文化的发展同样离不开数字化。数字化已经成为国家发展战略中的一个重要组成部分,并推动着时代的发展。

单 元 小 结

本章介绍了交互式设计新媒体的兴起与发展,交互式设计新媒体的技术原理与特征,交互式设计新媒体的艺术性,交互式设计新媒体艺术的应用等内容。

单元训练和作业

1. 名词解释

交互式设计;新媒体。

2. 理论思考

(1)交互式设计新媒体的兴起和发展是怎样的?

(2)交互式设计新媒体的技术原理与特征有哪些?

(3)阐述交互式设计新媒体的艺术性及新媒体艺术的应用。

第8章
数字媒体信息系统与计算机媒体

SHUZI MEITI XINXI XITONG

YU JISUANJI MEITI

课前训练

■ 训练内容：以4～5人为一小组对学生进行分组，上网搜集数字媒体信息系统的典型应用，搜集时间为20分钟，然后每个小组派一个代表在课堂上介绍搜集的案例，并对案例进行简单的说明。

■ 训练注意事项：教师引导学生在网上利用有效关键字进行搜索，提高搜索效率，增强搜索结果的可用性，激发学生的学习主动性。

训练要求和目标

■ 要求：小组分工合作，将搜集到的应用案例进行知识内化，并用自己的语言来表达。

■ 目标：了解数字媒体信息系统在日常生活中的应用，感受数字时代的技术发展。

本章要点

■ 数字媒体信息系统的功能。
■ 计算机媒体与计算机图形学。
■ 计算机媒体的研究内容与发展趋势。

本章引言

数字媒体是指以二进制数的形式记录、处理、传播、获取过程的信息载体。计算机媒体作为数字媒体的典型代表定义了当今时代的科技。计算机连同小型数字电子设备和通信技术等各种辅助科技，已经根本性地改变了人们的日常生活中的绝大多数领域，包括媒体、商业、研究、教育、娱乐、保健、军事等。除此之外，它还彻底改变人们的一些基本概念，如智能的本质、信息组织、社会结构、文化遗产和工作性质等。

案例：多媒体信息发布系统

从2003年多媒体信息发布系统进入市场，到2007多媒体信息发布系统得到认可，其基本成为建筑智能化领域不可缺少的一个子系统。多媒体信息发布系统在现代信息化社会应用的行业越来越广泛。目前，基于网络的多媒体发布平台可以实现集播放、控制、监测于一体的新一代数字媒体网络，能够实现"在指定地点、指定时间、采用指定的方式播放指定的内容"这样一个新媒体理念。在楼宇、酒店、机场、地铁、卖场以及更多的户外公共场所具有广泛的应用，如医院排队叫号系统、地铁乘客信息服务系统等。

8.1 数字媒体信息系统概述

数字媒体信息系统概述是基础内容,对相关基础知识进行讲解和介绍。

随着现代科技不断发展,数字时代已经到来,人们的生活与各种数字媒体和数字信息系统紧密相连,数字显示技术的应用无处不在。数字信息的发布、查询以及处理等需求与日俱增。数字媒体信息系统则是在各种数字化媒体上对特定信息进行发布、查询、处理等操作的一个综合平台,也被称为"数字标牌"。

小知识:数字标牌是一种全新的媒体概念,指的是在大型商场、超市、酒店大堂、饭店、影院及其他人流汇聚的公共场所,通过大屏幕终端显示设备,发布商业、财经和娱乐信息的多媒体专业视听系统。在特定的物理场所、特定的时间段对特定的人群进行广告信息播放的特性,让其获得了良好的广告效应。在国外,还有人把它与纸质媒体、电台、电视台和因特网并列,称之为"第五媒体"。

数字媒体信息系统不同于多媒体信息发布系统。传统的多媒体信息发布系统主要是针对客户的业务需求,采取集中控制、统一管理的方式将图片、幻灯片、动画、音频、视频及滚动字幕等各类媒体文件组合成多媒体节目,通过网络传输到数字媒体控制器,然后由数字媒体控制器按照控制规则在相应的显示设备上进行有序播放和控制,并随时插播新闻、图片、紧急通知等各类即时信息,将最新的资讯在第一时间传递给受众。

数字媒体信息系统采用集中控制管理和自动播出的解决方案,具有分布式结构、开放式接口、人机交互及良好的扩展性。同时,此类系统功能强大,操作界面友好,易安装,易维护。数字媒体信息发布系统基于网络架构,集节目编辑、节目传输和发布、业务互动查询、信息指引、集中控制管理于一身,同时可以与银行查询系统、实时汇率牌价系统、自动实时的天气预报信息、实时股票信息、金融实时数据系统、触摸查询系统、排队叫号系统、OA办公系统、考勤系统、企业培训系统、工业控制系统、实时数据库等完美结合。

案例1: 医疗分诊引导系统

医疗分诊引导系统(见图8-1)是数字媒体集成系统,包括宣传展示系统、自助式服务系统、排队叫号、取药系统等。除了可以播放医院生活常识、医疗宣传知识、天气预报、医院的特色等宣传信息之外,还能实现自助挂号、自助缴费、自助查询、自助取单、自动排队叫号等操作,实现各流程自助化,加快病人就诊速度,减缓医院的就诊压力,解决医院的诊疗环境拥挤、嘈杂、混乱、效率低等问题,打造一家先进的、全面的、现代化的数字医院。

案例2: 自助借还书机

自助借还书机(见图8-2)外观很像银行ATM机,但它连接着一个有三层的大书橱,体积比ATM机大。这台机器采用了先进的射频识别技术(RFID),自动识别粘贴在每本图书上的RFID电子标签进行信息管理。比较高端的自助借还系统还具备智能环形轨道技术,实现图书的自动上下架。读者可以全自助式办理证件、查询目录、借书、还书、续借、预约等项目。借书就像在银行ATM机上取钱一样方便。许多大学的图书馆和省级图书

馆已经引进该设备。这样可以在优化人力资源的同时提高工作效率。

图 8-1　医院分诊引导集成系统

图 8-2　自助借还书机

小知识：RFID(Radio Frequency Identification)射频识别，又称无线射频识别，是一种通信技术，可通过无线电信号识别特定目标并读写相关数据，而无须识别系统与特定目标之间建立机械或光学接触。高速公路的 ETC 自动收费系统也是基于 RFID 的。

8.2 计算机与计算机图形学的诞生

计算机与计算机图形学是新兴学科。学习它们的诞生，对相关知识有基本的了解。

数字媒体与计算机紧密相连。大多数情况下计算机是放置在桌面上的设备，但事实上计算机的应用范围

并不局限于"计算机"这一硬件设备本身。在工作、生活的各个方面隐藏着许多不可见的"计算机",如玩具、汽车、电视、空调、烤箱等里面都有。不仅如此,在电话、制造业、运输、卫生保健、金融和政府机构等众多人们赖以生活的系统和部门中也存在计算机。

历史上任何一项新技术都不同程度地推动了人类的进步和发展。17世纪发明的望远镜和显微镜扩展了人类的视觉范围,推动了生物学、天文学等学科的发展。20世纪发明的计算机则扩展了人类大脑的计算和处理问题的能力,推动了各行各业的发展。

8.2.1 计算机的诞生

计算机的诞生并不是一个孤立的事件。它是人类文明发展的必然产物,是长期的客观需求和技术准备的结果。没有人会相信第二次世界大战中出于军事目的开发的计算机能够成为支撑20世纪及未来信息社会的重要工具。

20世纪40年代后半期,第二次世界大战结束前夕,美国国防部为了提高大炮和导弹的命中率,由美国宾夕法尼亚大学摩尔学院教授莫契利和埃克特带领一个科研小组用四年的时间,于1946年开发完成了世界上第一台电子计算机ENIAC(Electronic Numerical Integrator And Computer)。

ENIAC(见图8-3)的体积非常庞大。它由18000个真空管、1500根电路、6000个开关组成,被安装在一排2.75米高的金属柜里,占地面积为170平方米左右,总重量达30吨。ENIAC有输入系统、中央处理器和输出系统,当时主要用于快速计算。难以置信的是,如今1个平方厘米大小的芯片足以取代ENIAC的所有功能。ENIAC中的基本组成元件是电子管,因此它属于第一代计算机——电子管计算机。

图8-3　世界上第一台计算机 ENIAC

继世界上第一台计算机 ENIAC 诞生后,UNIVAC-1(见图8-4)于1947年问世。它被美国人口普查部门用于人口普查,标志着计算机进入了非军事应用时代。与 ENIAC 一样,这台机器被装置在一个车库大小的房间里,工作人员需要穿上工作服进去工作。1952年,在美国第34届总统大选的预测和选票统计时,UNIVAC-1发挥了其快速计算的优势,在投票45分钟后就已成功地统计出德怀特·戴维·艾森豪威尔当选,向全世界展示了计算机的威力。由于 UNIVAC-1 是使用晶体管的计算机,所以说 UNIVAC-1 是第二代计算机的代表。

提示:　计算机的发展一共经历了四个时代:电子管时代、晶体管时代、集成电路时代、超大规模集成电路

图 8-4　第二代计算机 UNIVAC-1

即微处理器时代。目前使用的计算机属于第四代，具有硬件体积小、运算速度快等特点。这是计算机被称作"微机"的原因。

20 世纪 50 年代后期，晶体管技术取代了计算机的真空电子管，同时输出、印刷系统也随之出现。使得原本作为快速计算工具的计算机，以及利用其特殊的功能开发的计算机图形、图像技术在 20 世纪 60 年代随之登场。此时 CALCOMP 公司推出了可以绘制设计图纸的 XY 绘图机——也就是可以用来做设计战船、导弹的 CAD 系统。目前还在使用中的波音 737 型飞机是世界首例使用 CAD 设计的喷气式民用客机。

1960 年美国波音公司的一个科研小组，使用 EBM 的 7094 型大型计算机，用四年时间设计完成了波音 737 民用飞机的模型以及机内驾驶员操作飞机的模拟图像的设计工作。利用计算机设计制作的抽象图像，看起来像是用铁丝编制的立体线画，对人们的视觉产生了极大的冲击。而使用 CAD 绘制的线状结构则为这一时期计算机图像的象征。

在 20 世纪 50 年代和 60 年代，第一个交互式计算机系统也得到了发展。虽然这个时期的工作在计算机图形技术发展史上不算引人注目，但它们奠定了繁荣发展的基础。使用 CRT 显示器作为输出设备的第一台计算机是 MIT 的"旋风"计算机（见图 8-5）。

"旋风"计算机是现在数字计算机的鼻祖。1945 年，在麻省理工学院的 Jay Wright Forrester 的领导下，美国军方利用该计算机系统实施了"飞机稳定性和控制分析"项目。虽然该计算机并不是第一台数字计算机，但是它是第一个能够在一个大屏幕示波器显示实时性的文字和图形的计算机。1951 年，"旋风"计算机被美国空军作为"半自动地面环境"（SAGE）防空系统的一部分，其显示功能更加先进。"旋风"计算机在美军中服役超过 30 年，成为使用寿命最长的计算机之一。

"旋风"计算机和 SAGE 项目的历史意义在于：作为一项创新型的计算机硬件和软件技术，"旋风"计算机打开了通过计算机屏幕进行图形视觉表现的大门。特别是该项目的成功使得 CRT（阴极射线管）作为一个可行性的显示和交互界面，该项目引入"光笔"作为一项重要的计算机输入和交互设备。"旋风"计算机是计算机图形能够最终实现的关键设备，在历史上功不可没。

发现故事： 20 世纪 50 年代初，美国为了自身的安全，在美国本土北部和加拿大境内，建立了一个半自动地面防空系统，简称 SAGE 系统，译成中文叫赛其系统。在赛其系统中，美国在加拿大边境设立了警戒雷达。

图 8-5 "旋风"计算机图片

在北美防空司令部的信息处理中心有数台大型电子计算机。警戒雷达将天空中的飞机目标的方位,距离和高度等信息通过雷达录取设备自动录取下来,并转换成二进制的数字信号;然后通过数据通信设备将它传送到北美防空司令部的信息处理中心。大型计算机自动地接收这些信息,并经过加工处理计算出飞机的飞行航向、飞行速度和飞行的瞬时位置,可以判别是否是入侵的敌机,并将这些信息迅速传到空军和高炮部队,使它们有足够的时间作战斗准备。

1969 年 7 月 16 日,阿波罗 11 号成功登月证实了 20 世纪五六十年代以 IBM 为中心的企业在以大开型化、高精确度和精密化为特征的计算机图像方面所取得的成就。同时,这一军用技术也开始发挥它在社会服务和管理等方面的作用。计算机逐步应用于政府和大企业的人事和产品管理、市场调查、策略制定等领域。虽然将 20 世纪 70 年代的计算机也称为"计算机",但和今天的高性能计算机相比,它更像是一台"快速计算器"。

1965 年林肯实验室的伊凡·苏泽兰在国际信息技术联盟(IFIP)的会议上发表了题为《关于 CG 未解决的十个问题》的论文。该论文涉及了隐线消失、动画软件开发、人与机器的对话等问题。该论文为计算机图像的研究提供了新的方向。之后 CAD 和 CG 朝着不同方向发展。CAD 逐渐成了专门的设计工具,而 CG 则更多的是朝着艺术、电影、娱乐等领域发展。

小知识:CG 原为 Computer Graphics 的英文缩写。随着以计算机为主要工具进行视觉设计和生产的一系列相关产业的形成,国际上习惯将利用计算机技术进行视觉设计和生产的领域通称为 CG。它既包括技术又包括艺术,几乎囊括了当今计算机时代中所有的视觉艺术创作活动,如平面印刷品的设计、网页设计、三维动画、影视特效、多媒体技术、以计算机辅助设计为主的建筑设计及工业造型设计等。

8.2.2 计算机图形学的诞生

计算机图形学的诞生与当时社会的政治、军事和经济需求有密切的关系。特别是美苏两大敌对阵营的军备竞争加大了美国对交互式计算机图形的研发力度。其中,"交互计算机图形学和图形用户界面之父"伊凡·苏泽兰为此贡献了毕生的精力。

人物: 伊凡·苏泽兰

伊凡·苏泽兰(Ivan Sutherland)是"交互计算机图形学和图形用户界面之父"(见图 8-6)。他从小就显示

出其不凡的数学、艺术和物理才能。他在高中时就用一种小型的继电器计算机进行编程设计,并从此开始了在计算机、计算机图形和集成电路设计等方面的杰出生涯。他毕业于卡内基技术学院电气工程专业并获得全额奖学金,随后在该学院完成了硕士的学习并到麻省理工学院攻读博士学位。

1963 年,苏泽兰在麻省学院发表了题为《画板:一个人机图形通信系统》的博士论文。该软件系统可以让用户借助光笔与简单的线框物体交互作用来绘制工程图纸,使用了几个新的交互技术和新的数据结构来处理图像信息。它是一个交互设计系统,能够处理、显示二维和三维线框物体。该论文指出,借助"画板"软件和光笔,可以直接在 CRT 屏幕上创建高度精确的数字显示工程图纸。利用该系统可以创建、旋转、移动、复制并存储线条或图形(包括曲线点、圆弧、线段等),并允许通过

图 8-6　伊凡·苏泽兰

线条组合来设计复杂物体形状。"画板"软件是一个划时代的创作,其中的许多"亮点",包括利用内存来存储对象、网线控制、高倍放大或缩小画面、曲线拐角点、相交点和平滑点描述和操作等概念,可以说是如今所有图形设计软件的基础。

伊凡·苏泽兰和他在麻省理工学院 TX-2 计算机上利用画板进行图形设计的照片如图 8-7 所示。伊凡·苏泽兰的交互式计算机制图的构想犹如给全世界投下了"一枚炸弹"。画板是一个实时的交互系统,使用者可以利用"光笔",直接和计算机屏幕进行互动式交流。这个成就开创了计算机互动技术,其伟大和深远的历史意义直到 20 年后才开始体现它的价值。

图 8-7　伊凡·苏泽兰和他在麻省理工学院 TX-2 计算机上利用画板进行图形设计的照片

正如尼葛洛庞帝在其《数字化生存》一书中提到的:画板带来了许多新概念,如动态图形、视觉模拟、有限分辨率、活色生香追踪以及无限可用协调系统等。伊凡·苏泽兰 1966 年被招聘到哈佛大学作为应用数学副教授并从事人机交互和"虚拟现实"的研究。他们通过利用计算机生成影像来取代相机完成了"虚拟现实"的环境建构。

伊凡·苏泽兰在哈佛大学建立了第一个沉浸式虚拟现实实验室,在 1968 年开发出了世界上第一个"虚拟现实"头盔显示器(见图 8-8),并命名为"达摩克利斯剑"。人们从中第一次看到了计算机三维图像。伊凡·苏泽兰后来任加州技术学院计算机系主任、兰德公司研究员。他在 1988 年获得图灵奖并从 1990 年起任太阳微系统公司董事长。伊凡·苏泽兰自小钟情于美术,这种爱好为他后来成为"虚拟现实之父"和"计算机图形之父"准备了条件。

图 8-8　伊凡·苏泽兰开发的世界上第一个"虚拟现实"头盔显示器

8.2.3　早期计算机图形学研究的摇篮

计算机图形学著名学者伊凡·苏泽兰 1968 年后曾任犹他大学教授。两人合作共同形成了犹他大学在计算机图形领域的领先地位。美国国防部阿尔帕研究中心（ARPA）曾经资助 500 万美金给该校计算机科学系。在伊文斯的领导下，犹他大学的计算机科学系产生了一个不寻常的博士生花名册，他们中的许多人开发了这十年中的许多主要技术，比如最初的多边形、Gouraud 阴影、Phong 阴影、图像碰撞效果处理、面部动画、Z 缓冲器、纹理图及曲面着色技术等。如 Crow 在计算机投影、抗锯齿和渲染技术做出重要成果；Blinn、Phong 和 Gouraud 对于计算机三维贴图、着色处理、光景算法和大气渲染算法的研究。此外，还有 Parke 等人对脸部动画的研究；Riesenfeld、Lyche、Cohen 和 Barsdy 等人对样条曲线和 B 样条曲线的研究、Catmull 等人对 z-buffer、Patch rendering 和 Texture mapping 的研究等，都是现在计算机三维图形和动画软件的重要设计思想来源。在伊文斯领导下，犹他大学计算机科学系还开发出了世界上最早的"动作捕捉"系统和为 UNIX 计算机系统开发的"光栅图像工具包"——一套设计和管理光栅图像的软件程序。伊文斯和苏泽兰还共同成立了一家公司，专门进行 CAD/CAM 设计与开发、分子模拟和飞行模拟器等，成为经典的事业合作伙伴。

小知识：位于美国犹他州的犹他大学曾是世界上计算机图像研究中心的所在地。犹他大学创办于 1850 年，是一所久负盛名的美国国家级大学。犹他大学位于犹他州的首府盐湖城（Salt Lake City）。犹他州主要的地理环境为盆地、山脉区、落基山脉区及科罗拉多平原。

犹他大学对计算机图形和艺术的重要贡献还来于它对人才的培养。犹他大学计算机系的许多优秀毕业生后来都成为美国 CG 行业的领军人物。他们成立的公司包括：硅谷图形公司、Adobe 公司、Ashlar 公司、Atar 公司、网景公司和皮克斯动画工作室等。例如，沃诺克是出自其门的佼佼者，他在计算机消隐表面的处理上取得了重要成果。他后来创办了 Adobe System 公司。如今，它是著名的图形图像与排版软件的开发商。由沃诺克开发的 PostScript 页面描述语言在出版界引起了革命（1985 年）。这是一种具有很强图形功能的通用程序设计语言，可用于控制页式打印机（特别是激光打印机）。Adobe System 公司已成为执掌数字媒体和数字印刷技术领域的全球知名企业。其旗下的 Adobe Photoshop、Adobe Premiere、Adobe Illustrator、Adobe After Effects、Adobe Flash 等软件已成为人们进行数字图像和影视处理的必备工具。

犹他大学在计算机图像领域影响相当广泛。从 20 世纪 60 年代以来，犹他大学长期是三维机图像与算法

的研究重心,其成果影响深远。例如,1975年,纽厄尔在该校开发了茶壶的三维模型。这个以"犹他茶壶"(见图8-9)知名的模型包含了3751个多角形,极为逼真,至今大名鼎鼎的3ds MAX软件仍将该茶壶放置在造型菜单中。犹他大学的这些先驱者推动了三维计算机图像的进步。但更重要的影响还是通过人才流动实现的,如:该校1974届毕业的计算机科学博士克拉克于1982年创办了SGI硅图像公司。

图8-9 犹他茶壶

8.3 计算机的研究内容

计算机的研究内容非常多。全面学习和掌握计算机的研究内容对掌握数字媒体艺术十分重要。

从世界上第一台计算机的诞生到现在,其功能的提升和硬件性能的改善以及体积的微型化是大家有目共睹的。众所周知,计算机既能提高人脑的功能,还能进行数字计算和图像处理程序。研究人员和艺术家一直不遗余力地挑战计算机的局限,无论是现在或者将来,人们对计算机的研究离不开输入、输出、处理三项。

8.3.1 计算机输入——识别阶段

计算机的识别阶段包括对来自各种媒介的信息的识别,计算机输入方式包括语音、姿势、面容、物体、运动、触觉、感情和生物信号的识别系统。因此本书将计算机识别分为:语音识别、目标追踪与识别、面部表情识别、姿势识别、情感识别、综合识别系统等。

1. 语音识别

让计算机理解语音信号的意义是一件相当困难的事情,也是目前研究的重点。如在一场会议中,让计算机系统去总结事件,重建说话者的谈话流程和主题线索,并且做到自动浏览和摘取要点。

语音识别在移动终端上的应用最为火热,语音对话机器人、语音助手、互动工具等层出不穷,许多因特网公司纷纷投入人力、物力和财力展开此方面的研究和应用,目的是通过语音交互的新颖和便利模式迅速占领客户群。

案例 3: 苹果的 siri

使用者可以通过声控、文字输入的方式来搜寻餐厅、电影院等生活信息,同时可以直接收看各项相关评论,甚至是直接订位、订票;另外其适地性服务的能力也相当强大,能够依据用户默认的居家地址或是所在位置来判断、过滤搜寻的结果 siri 应用举例如图 8-10 所示。

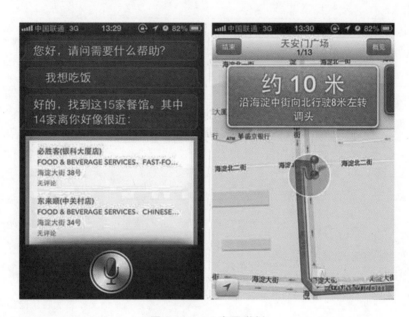

图 8-10 siri 应用举例

微软也推出了免费的语音识别引擎,早期的 XP 系统中可以实现对 office 软件的语音识别,后来 Vista、Windows 7 以后则可以实现对整个操作系统的语音控制。此外,还诞生了许多基于微软语音识别引擎开发的语音识别应用软件,例如《语音游戏大师》《语音控制专家》《芝麻开门》《警卫语音识别系统》等软件。

在国内,科大讯飞、云知声、盛大、捷通华声、搜狗语音助手、紫冬口译、百度语音等系统都采用了最新的语音识别技术,市面上其他相关的产品也直接或间接嵌入了类似的技术。

2. 目标追踪与识别

许多商品上都能看到条形码。这种代码可在弯曲状态下由扫描器以任意方向读取。目前,研究人员正在实验用这种条码标记密集显示更多信息,另外还尝试将信息隐藏在产品其他印刷材料上,以达到同样的目的。例如:采用 RFID(无线射频身份识别)技术,如果人们没携带附有安全标签的商品和图书馆书箱经过出入口,就会触发报警器。

3. 面部表情识别

面部表情是人类外观动作表达中最为重要的环节。对计算机而言,识别表情非常困难。计算机如何判断人类的面部是微笑还是皱眉,如何生成具有表情特征的卡通人物等,都是难题。在过去二十多年,研究人员面

对这个难题,采用神经网络和隐藏马尔可夫模式,获取面部特征,有些研究将面部表情数据库同现场的表情作比较。

面部表情识别并不等同于简单的人脸识别,面部表情识别的重点在于通过对人脸上的表情的识别来判断人物的情绪。表 8-1 中列举了常见的情绪及其对应的表情特征,并在图 8-11 中对每种情绪进行了图形化的展示。

表 8-1　表情脸的运动特征和具体表现

表　情	额头、眉毛	眼　睛	脸的下半部
惊讶	①眉毛抬起,变高变弯; ②眉毛下的皮肤被拉伸; ③皱纹可能横跨额头	①眼睛睁大,上眼皮抬高,下眼皮下落; ②眼白可能在瞳孔的上边/下边露出来	下颌下落,嘴张开,唇和齿分开,但嘴部不紧张,也不拉伸
害怕	①眉毛抬起并皱在一起; ②额头的皱纹只集中在中部,而不横跨整个额头	上眼睑抬起,下眼皮拉紧	嘴张,嘴唇或轻微紧张,向后拉;或拉长,同时向后拉
讨厌	眉毛压低,并压低上眼睑	在下眼皮下部出现横纹,脸颊推动其向上,但并不紧张	①上唇抬起; ②下唇与上唇紧闭,推动上唇向上,嘴角下拉,唇轻微凸起; ③鼻子皱起,脸颊抬起
生气	①眉毛皱在一起,压低; ②在眉宇间出现竖起皱纹	①下眼皮拉紧,抬起或不抬起; ②上眼皮拉紧,眉毛压低; ③眼睛瞪大,可能鼓起	①唇有两种基本的位置:紧闭,唇角拉直或向下,张开,仿佛要喊; ②鼻孔可能张大
高兴	眉毛参考:稍微下弯	①下眼睑下边可能有皱纹,可能鼓起,但并不紧张; ②鱼尾纹从外眼角向外扩张	唇角向后拉并抬高。 ①嘴可能被张大,牙齿可能露出; ②一道皱纹从鼻子一直延伸到嘴角外部; ③脸颊被抬起
伤心	眉毛内角皱在一起,抬高,带动眉毛下的皮肤	眼内角的上眼皮抬高	①嘴角下拉; ②嘴角可能颤抖

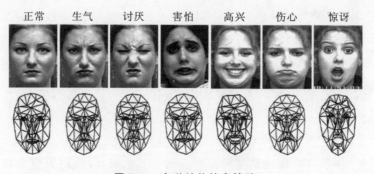

图 8-11　各种情绪的表情脸

发现故事： 在位于美国马萨诸塞州的一家创业公司中，创业团队开发了一种面部表情识别的编码——affectiva系统。科研小组通过网络摄像头积累了超过一个亿的面部反应数据库，用以研究和提取人类丰富的面部表情，提取出了的舒展眉毛，皱起了眉头，傻笑，半假笑，皱眉，微笑等人类的一般面部表情，并解决了面部表情分析受环境的干扰等一系列问题。在实验中面部识别系统可以有效地检测出顾客的表情，并把信息传递给糖果店老板，老板可以根据顾客的情绪状态预测出产品的销售额，并有高达70%的预算成功率。

4. 姿势识别

姿势识别系统分为两种类型：一种要求特殊的装置，例如，数字手套或身体标签；另一类则通过视频分析等技术，估计人在某个空间中的自由运动。基于数据手套的商用系统可测定手指的指向位置，数据手套是沉浸式虚拟实境系统，甚至已经应用在商业游戏中。此外还有全身外套，除能够测定手的移动外，还能测读全身动作。虚拟现实系统的另一个特色是通过戴在头上的定位传感器，测定头部的旋转和倾斜，同时配合头部的方向调整适合的场景，再将场景呈现给头盔式视频显示。

5. 情感识别

研究人员尝试让计算机利用各种生物信号来理解人类的情感状态，此外，还探索其他生物信号，如身体姿势和语音里语义的元素，包括语调和措辞等。麻省理工学院媒体实验室的"情感运算"是综合性研究项目，包括人类情感心理学的基本研究，以及感觉、理解、建模、合成和情感识别的计算机系统。该项目原型演示方案包括具有情感表达能力的动画化身，能感觉情绪的衣服，以及能对失败情绪产生反应的计算机。

6. 综合识别系统

计算机如何利用各种传感系统来增强其能力，从而理解人类行为？人类采用有章可循的背景关系和多重感觉来理解所处的环境，研究人员着手让计算机从事类似的工作。艾里·阿扎贝叶强尼是麻省理工学院"知觉运算"项目成员。他和其他人共同创建了"智能空间"。这是一个由三维运动追踪、面部表情追踪、姿势识别和主意识别激活启动的综合空间。它采用综合技术让计算机理解人类的行为。该识别系统可以用于提供：一个模仿观察者的姿势和面部表情的动画人物、观察者控制一只飞行穿越于模拟风景的动画鸟、观察者通过语音和身体动作操纵浏览网络空间。

8.3.2 计算机输出——合成阶段

1. 合成语音

合成语音历史悠久，其发展可以追溯至19世纪语音自动化操作。电子语音合成器已面世了数十年，但它们发出的通常是机械的、无情感的声音。目前的研究主要关注以下几个方面：模拟人类说话声音的低科技合成技术；理解各种语言中基本声音元素的声学语言分析；增强文本、声音的规则系统，改善语音品质；运用人类生理学知识，改善动画人物的合成语音和动作之间的关系。

许多大型研究中心，如微软公司，麻省理工学院媒体实验室，贝尔实验室和瑞士国家实验室，都致力发展提高语音合成技术。他们认为该项技术是创造模拟人物的重要环节，语音识别与合成会成为未来计算机系统的重要接口。

2. 三维声音

研究人员认为人类的听觉生理相当完美。它可在任何一个三维空间综合确定声音的位置。例如：在开远程电话会议时，将代表每位与会者的扬声器置于空间里的不同位置，以此来增强虚拟现实环境的可信度。麻省

理工学院的庞培根据聚光灯的原理,发明了声音聚焦器,可以将散射的声音集聚成束,站在声束集聚圈之内的人可以清楚地听见这些声音,而集聚圈外则是鸦雀无声,顶多为集聚圈附近凸出物导致声音折射而让圈外人依稀听到模糊的声音。

3. 动作模拟

数字控制的运动系统要实现让使用者感觉正在经历特殊的身体体验,其方法不再局限于简单的力量反馈,研究者试图建立复杂的模拟器,复制人们在飞机飞行,太空舱飞行,潜水和驾驶赛车等体验。模拟装置通过改变位置、加速和震动,在小规模环境帮物理移动。这种移动与沉浸式视觉和声音表现紧密结合,从而增强用户的幻觉。

长期以来,军事研究能通过飞行和战场训练模拟装置促进这种技术日趋完美,毕竟击毁模拟飞机和坦克比毁坏真实装备的代价要低得多。一些迪士尼的娱乐研究人员已经采用类似的幻觉技术,为用户营造可以漫游其中的想象世界。研究者还试图提高运动控制的精确性,与人类其他感觉的联结,以及与用户行为的交互反应,如虚拟过山车(见图 8-12)。

图 8-12 虚拟过山车体验

虚拟过山车是集人工智能,动感座椅平台,立体成像数字内容,实景特效等高科技技术和唯美艺术于一体的新一代多媒体互动娱乐体验项目。观众体验虚拟过山车时乘坐动感座椅,佩戴立体眼镜观看以过山车为主题的立体影片。穿梭在真实装修场景和荧幕画面构成的立体虚景之间,在起伏旋转的轨道中真实地感受过山车的超重与失重。画面清晰,冲屏效果震撼的影片内容结合现场的吹风、闪电、喷水等特效让观众体验一场经验刺激的室内过山车之旅。

8.3.3 计算机处理信息——处理阶段

1. 处理图像、视频信息

计算机如何提取视频和其他图像信息的意义?计算机如何创建能表现意义、便于存储、检索和分析的高级显示装置?当代社会采用照片、电视和电影等图像方式记录了大量的重要信息。多年前搜索和分析图像信息的最主要方式仍然要求人工分类或检索人员进行编目;计算机无法自动测定图像里究竟描绘了什么。研究者目前在多方面挑战这项课题,现在已经发展了几个自动图像搜索系统。这些系统能够从大量的图像数据库中搜索发现特定范畴的图片。

案例4： 淘宝拍立淘

利用淘宝的新功能拍立淘可以轻松实现"以图找物",在搜索商品中直接利用照相机功能对物品进行实物拍摄(本案例拍摄的是一个保温杯),拍摄完成使用图片后会在拍立淘中立即显示搜索结果(见图8-13)。

图8-13 在淘宝中"以图找物"

2. 环境音效、声音定位

创建一个系统通过声音来传送信息是环境声音应用的主要内容,如:给该系统中的每个成员指定一种特别声音,他们都配有身份识别应答器,中心系统通过应答器即可知道成员身在何处。当成员在环境中走动,不同的声音即可提示谁在附近,并通过音量级别表示他们曾经在场的时间。

3. 自动代理与个性化

软件代理具有自动替代使用者执行工作或进行决策的功能。这类软件的应用已经从单一计算机平台扩展至网络平台,甚至将会发展至无线通信领域。就目前的发展形式来看,自动软件代理能帮助用户过滤信息,能在信息世界导航漫游,有记忆,能给用户提出建议,迎合市场需求、便于传播,如:从用户浏览过的网页中找到可能对用户有用的页面;帮用户找到拥有特别技能的人;根据用户的喜好,将信息过滤后呈现给用户等。

8.3.4 未来计算机的发展趋势及应用领域

计算机技术是世界上发展最快的科学技术之一,产品不断升级换代。当前计算机正朝着微型化、智能化、网络化等方向发展,计算机本身的性能越来越优越,应用范围也越来越广泛。

1. 微型化——可穿戴式计算机

可穿戴式计算机是"无所不在的计算"概念的产物,又被称为:"可穿戴式智能设备"(见图8-14)。早在尼葛洛庞帝的《数字化生存》中就有设想:"未来数字化服装的材料可能是有计算能力的灯芯绒,有记忆能力的平纹

细少面料。"穿戴式计算的研究范围包括知觉增强器,用户通过它可以看见、听见通常状态下难以获得的信息;功能强大的个人显示镜片,使用者带着这种镜片,能找到与自己所处环境有关的信息;增强使用者表现的工具。

图 8-14　可穿戴式智能设备

可穿戴式智能设备时代的来临意味着人的智能化延伸。通过这些设备,人可以更好地感知外部与自身的信息,能够在计算机、网络甚至其他人的辅助下更为高效率地处理信息,能够实现无缝交流。应用领域可以分为两大类,即自我量化与体外进化。

在自我量化领域,最为常见的即为两大应用细分领域:一是运动健身户外领域,另一个是医疗保健领域。前者主要的参与厂商是专业运动户外厂商及一些新创公司,以轻量化的手表、手环、配饰为主要形式,实现运动或户外数据如心率、步频、气压、潜水深度、海拔等指标的监测、分析与服务,代表厂商如 Suunto、Nike、Adidas、Fitbit、Jawbone 以及咕咚等。后者主要的参与厂商是医疗便携设备厂商,以专业化方案提供血压、心率等医疗体征的检测与处理,形式较为多样,包括医疗背心、腰带、植入式芯片等,代表厂商如 BodyTel、First Warning、Nuubo、Philips 等。

在体外进化领域,这类可穿戴式智能设备能够协助用户实现信息感知与处理能力的提升,其应用领域极为广阔,从休闲娱乐、信息交流到行业应用,用户均能通过拥有多样化的传感、处理、连接、显示功能的可穿戴式设备来实现自身技能的增强或创新。主要的参与者为高科技厂商中的创新者以及学术机构,产品形态以全功能的智能手表、眼镜等形态为主,不用依赖于智能手机或其他外部设备即可实现与用户的交互。代表者如 Google、Apple 以及麻省理工学院等。

2. 智能化——智能家居与智能运输系统

智能家居是人们的一种居住环境,其以住宅为平台安装有智能家居系统,实现家庭生活更加安全、节能、智能、便利和舒适。以住宅为平台,利用综合布线技术、网络通信技术、音频技术将与家居生活有关的设备集成,

而实现对家居的远程或自动控制。

出门在外,可以通过电话、计算机来远程遥控家居各智能系统,例如在回家的路上提前打开家中的空调和热水器;到家开门时,借助门卡或红外传感器,系统会自动打开过道灯,同时打开电子门锁,开启家中的照明灯具和窗帘;回到家里,使用遥控器可以方便地控制房间内各种电器设备,可以通过智能化照明系统选择预设的灯光场景,读书时营造书房舒适的安静环境;卧室里营造浪漫的灯光氛围等。即使在家,主人也可以安坐在沙发上从容操作,一个控制器可以遥控家里的一切,比如拉窗帘,给浴池放水并自动加热调节水温,调整窗帘、灯光、音响的状态;厨房配有可视电话,可以一边做饭,一边接打电话或查看门口的来访者;在公司上班时,家里的情况还可以显示在办公室的计算机或手机上,随时查看;门口设备有拍照留影功能,家中无人时如果有来访者,系统会拍下照片以供查询。

智能运输系统的服务领域为:交通管理系统、出行信息服务系统、商用车辆运营系统、电子收费系统、公共交通运营系统、应急管理系统、车辆控制系统等。"智能运输系统"实质上就是将先进的信息技术、计算机技术、数据通信技术、传感器技术、电子控制技术、自动控制技术、运筹学、人工智能等学科成果综合运用于交通运输、服务控制和车辆制造,加强车辆、道路和使用者之间的联系,从而形成一种定时、准确、高效的新型综合运输系统。

3. 网络化——物联网与大数据时代

网络互联使得人们的交流可以不受时空的限制,而物联网则是将网络互联延伸至客观存在的任何一个对象中,物联网是新一代信息技术的重要组成部分,也是"信息化"时代的重要发展阶段。其英文名称是 Internet of things(IoT)。顾名思义,物联网就是物物相连的因特网。这有两层意思:其一,物联网的核心和基础仍然是因特网,是在因特网基础上的延伸和扩展的网络;其二,其用户端延伸和扩展到了任何物品与物品之间,进行信息交换和通信,也就是物物相息。物联网通过智能感知、识别技术与普适计算等通信感知技术,广泛应用于网络的融合中,也因此被称为继计算机、因特网之后世界信息产业发展的第三次浪潮。物联网是因特网的应用拓展,与其说物联网是网络,不如说物联网是业务和应用。

物联网的发展离不开大数据的支持。如果说物联网将万物相连,那么大数据就是这看不见的网上万物沟通交流的核心。物联网所需要感受的物件对象范围非常之宽,物联网利用各种可以利用的工具进行数据收集,如浏览器、搜索引擎、智能终端、游戏终端、GPS 等,通过大家日常网络留下痕迹和脚印获取大量的数据。因此,也可以说物联网产生大数据。而与之相对应地,大数据助力物联网,大数据的意义不在于掌握庞大的数据信息,而在于对这些含有意义的数据进行专业化处理。换而言之,如果把大数据比作一种产业,那么这种产业实现盈利的关键,在于提高对数据的"加工能力",通过"加工"实现数据的"增值"。

趣闻:大数据的恐慌

某必胜客店的电话铃响了,客服拿起电话。

客服:必胜客。您好,请问有什么需要我为您服务?

顾客:你好,我想要一份……

客服:先生,烦请先把您的会员卡号告诉我。

顾客:16846146×××。

客服:陈先生,您好!您是住在泉州路一号12楼1205室,您家电话是2646××××,您公司电话是4666×××,您的手机是1391234××××。请问您想用哪一个电话付费?

顾客:你为什么知道我所有的电话号码?客服:陈先生,因为我们联机到 CRM 系统。

顾客:我想要一个海鲜比萨……

客服:陈先生,海鲜比萨不适合您。

顾客:为什么?

客服:根据您的医疗记录,你的血压和胆固醇都偏高。

顾客:那你们有什么可以推荐的?

客服:您可以试试我们的低脂健康比萨。

顾客:你怎么知道我会喜欢吃这种的?

客服:您上星期一在国家图书馆借了一本《低脂健康食谱》。

顾客:好。那我要一个家庭特大号比萨,要付多少钱?

客服:99元,这个足够您一家六口吃了。但您母亲应该少吃,她上个月刚刚做了心脏搭桥手术,还处在恢复期。

顾客:那可以刷卡吗?

客服:陈先生,对不起。请您付现款,因为您的信用卡已经刷爆了,您现在还欠银行4807元,而且不包括房贷利息。

顾客:那我先去附近的提款机提款。

客服:陈先生,根据您的记录,您已经超过今日提款限额。

顾客:算了,你们直接把比萨送我家吧,家里有现金。你们多久会送到?

客服:大约30分钟。如果您不想等,可以自己骑车来。

顾客:为什么?

客服:根据我们CRM全球定位系统的车辆行驶自动跟踪系统记录。您登记有一辆车号为SB－748的摩托车,而目前您正在解放路东段华联商场右侧骑着这辆摩托车。

顾客:当即晕倒……

多么完美的大数据应用,但是试想一下,如果有一天大数据的应用,真的已经将医疗、交通,以及个人的基本信息都连接起来的话,那么被泄露的绝不仅仅是现在的基本信息而已。"大数据"这把双刃剑一方面为生活提供了诸多便利,获取更好的服务。但是反过来看,一旦数据被"有企图"的人使用,那么也就会变成一把无形的数据"刺刀",不知何时会伤到人们。因此,对于"物联网时代"的到来,人们既"翘首以待",又会"忐忑不安"。

本 章 小 结

本章介绍了典型的数字媒体信息系统在人们日常生活中的应用,并在此基础上回顾了计算机媒体的诞生和发展,重点讨论了计算机媒体的研究内容和未来研究及发展方向。

单元训练和作业

1. 名词解释

计算机图形学;物联网;大数据。

2. 理论思考

(1) 数字媒体与计算机的关系。

(2) 未来计算机的发展方向。

(3) 可穿戴式智能设备的应用前景。

第9章

虚拟现实与数字化
艺术新媒体

XUNI XIANSHI YU SHUZIHUA

YISHU XINMEITI

课前训练

■ 训练内容:学生5人一组,阅读关于虚拟现实与数字化艺术新媒体的相关文献。每组自主学习某一研究内容的产生背景、主张、方法和意义等内容。各组通过PPT展示学习内容,时长5分钟,选取最优小组予以奖励。

■ 训练注意事项:教师引导学生将精深的专业理论与具体的虚拟现实与数字化艺术新媒体相联系,增强趣味性,鼓励学生自主学习、自由思考。

训练要求和目标

■ 要求:自主组建团队学习虚拟现实与数字化艺术新媒体知识,相互交流学习成果。
■ 目标:了解虚拟现实与数字化艺术新媒体的研究现状,掌握研究的基本情况,激发学生学习的兴趣。

本章要点

■ 虚拟现实的兴起。
■ 虚拟现实的科学原理与技术特征。
■ 虚拟现实与数字化艺术新媒体的表现。
■ 虚拟现实与数字化艺术新媒体的应用。

本章引言

虚拟现实与数字化艺术新媒体十分重要,也是应该掌握的重点内容。本章包括虚拟现实的兴起、虚拟现实的科学原理与技术特征、虚拟现实与数字化艺术新媒体的表现、虚拟现实与数字化艺术新媒体的应用等内容。

9.1 虚拟现实的兴起

虚拟现实是一个新兴的产物。学习虚拟现实的兴起,加强对相关内容的掌握。

20世纪末,涉及众多学科的高新计算机使用技术——虚拟现实技术(Virtual Reality,VR)发展起来了。虚拟现实技术利用计算机生成一种模拟环境,并通过多种传感设备,创造一种崭新的人机交互手段,使用户沉浸

到该环境中去。虚拟现实技术可以在数字环境中跨越时空,重现事物原形,甚至可以夸张地表现世界。早在2005年,国外的科研机构就利用这一技术虚拟打造两千多年前的古罗马和古希腊。游客只要戴上相应的视觉仪器,就可以自由地徜徉于雄伟的古建筑之间,感受古代文明的辉煌。在四维影院中亲身体验虚拟现实技术,借助声音、音乐、光线、电子影像、机械互动装置、遥控器等与多种媒体相结合,打造虚拟世界。乘坐虚拟的飞船,经历了在太空遨游过程中与星体擦肩而过;然后回到地球上从恐龙震怒张大的嘴边脱险;掠过喷发熔岩的火山口,并嗅到灼热石灰的气味;撞碎玻璃,穿过教堂钟楼等一系列惊险、刺激的场景,整个过程既充满浪漫的幻想性,又有回归现实世界的真实性,使人在体验数字新媒体艺术的过程中,切实感受虚拟现实技术魔幻般的魅力。目前,虚拟现实技术已经在交互式数字网络游戏场景内容的设计中被广泛使用。当受众进入网络游戏的虚拟世界中,仿佛回到了现实世界,而这时的现实世界,又恍若梦境一般无法确定。日益更新的虚拟现实技术在不断给人们的生活带来乐趣,也在渐渐改变人们的生活观念。与此同时,也带来人们的一种担心:那就是,在新的数字技术虚拟的世界里,人们常常感到人类的思想、理智和情感从现实生活的一切束缚中解脱出来,飞跃了心灵真实的地平线。

　　虚拟现实又称灵境技术,是以沉浸性、交互性和构想性为基本特征的计算机高级人机界面。它综合利用了计算机图形学、仿真技术、多媒体技术、人工智能技术、计算机网络技术,并行处理技术和多传感器技术,模拟人的视觉、听觉、触觉等感觉器官功能,使人能沉浸在计算机生成的虚拟境界中,并能够通过语言、手势等自然的方式与之进行实时交互,创建了一种适人化的多维信息空间。使用者不仅能够通过虚拟现实系统感受到在客观物理世界中所经历的身临其境的逼真性,而且能够突破空间、时间以及其他客观限制,感受真实世界中无法亲身经历的体验。沉浸其中,感受虚拟生活带来的快感与美妙。

　　相对艺术,科学技术的发展史就显得脉络清晰,特别是计算机发明以后,摩尔定律几乎成为IT界的铁律,人们利用技术手段改造生活的欲望和效率,似乎明显强于和高于绵延、平静、诗化的艺术,技术的发展不断地为艺术的表现和传播拓展一片又一片的疆域,从原始岩画的天然颜料到如今计算机绘图的电子墨水,从银盐影像到现代的数字影像,从1851年伦敦世界博览会的全景画到现在的数字化虚拟现实和交互艺术等。

　　人类不仅把自己对另外的世界的景象向往和想象诉诸语言的形式(如神话、诗歌等),而且以即有的技术手段将它们诉诸视觉影像的形式。因此有的学者把原始人的洞穴岩画,中国秦代的兵马俑,各个时代的视觉艺术(雕塑、绘画),以及近现代出现的透视画、全景画、立体视图镜、电影、电视、全景式电影等都看作是人类为了通过自己的各种感官所感受到的多维化的信息,希望生活在此种绚丽多彩、绘声绘色、身临其境、令人浮想联翩的信息环境中而做出的各种努力,也正是它们构成了虚拟现实,人类所有这些努力,都是为了使自己沉浸在一种想象的虚构出来的场景中,但雕塑、绘画、电影(包括全景电影和球形幕电影)都只是部分地作用于人的感官,人要沉浸其中,必须在情感上极大投入,而随着科技的发展,人类可以借助于技术尽可能在虚构出来的情景中无须努力、无须做表面功夫、在虚拟世界中体验到真切的人生感受。这种欲望反过来也推动了媒体技术的发展。

　　新媒体艺术与传统艺术并非是相互"排斥"的关系。这一点在陈玲主译的《虚拟艺术》中得到了证实。作者奥利弗·格劳对目前虚拟现实技术造成的"沉浸效应"从艺术史、媒介史和图像学等角度进行了论述,说明了虚拟现实技术以及所体现的沉浸效果并非是全新的概念,而是和各种传统艺术有着密不可分的渊源关系。虚拟现实是近来计算机网络世界的热点之一,在社会生活的许多方面有着非常美好的发展前景,更是城市规划、建筑等各个仿真概念提出的依据和技术基础。虚拟现实是一项正在发展中的技术,它的目的是使信息系统尽可能地满足人的需要,人机的交互更加人性化,用户可以更直接地与数据交互。应用于虚拟现实的硬件工具除了传统的显示器、键盘、鼠标、游戏杆外,还有仪器手套、数据手套、立体偏振眼镜等类型产品。据报道,处于实验

室研究阶段的 VR 设备有沉浸式 VR 系统,其中加入了如 HMD、多个大型投影式显示器,甚至增加触觉、力感和接触反馈等交互式设备,更有人大胆预言会向全身数据服装的方向发展。

虚拟现实发展前景十分诱人,而与网络通信特性的结合,更是人们梦寐以求的。在某种意义上说它将改变人们的思维方式,甚至会改变人们对世界、自己、空间和时间的看法。它是一项发展中的、具有深远的潜在应用方向的新技术。利用它,人们可以建立真正的远程教室,在这间教室中人们可以和来自五湖四海的朋友一起学习、讨论、游戏,就像在现实生活中一样。使用网络计算机及其相关的三维设备,人们的工作、生活、娱乐将更加有情趣。憧憬未来总是令人兴奋,它会引发人们美梦般的遐想。城市规划、建筑等各个领域的仿真如梦想插上科学的翅膀,使人们感到所有的这一切并不是遥不可及的,甚至其中的一部分雏形已经应用到人们的现实生活中。虚拟现实向人们描绘了未来的生活片段,很美妙。由此用户可以发挥自己丰富的想象,在计算机前实现与大西洋底的鲨鱼嬉戏;参观非洲大陆的天然动物园;感受古战场的硝烟与刀光剑影;发幽古思今之情;去体验海岸游玩的乐趣;在广阔的沙漠体验独自的感觉等,都能真真切切地在虚拟空间体验。

社会的发展和技术的创新使这一切在世界的任何地方都能做到,再不需等待可望而不可即的将来,或许就在今天。

9.2 虚拟现实的科学原理与技术特征

虚拟现实的科学原理与技术特征是基础知识。掌握其科学原理与技术特征对加强相关认识十分重要。

进入 20 世纪 90 年代,迅速发展的计算机硬件技术与不断改进的计算机软件系统相匹配,使得基于大型数据集合的声音和图像的实时动画制作成为可能。人机交互系统的设计不断创新,新颖、实用的输入输出设备不断地进入市场。而这些都为虚拟现实系统的发展打下了良好的基础。例如 1993 年的 11 月,宇航员利用虚拟现实系统成功地完成了从航天飞机的运输舱内取出新的望远镜面板的工作,而用虚拟现实技术设计波音 777 获得成功,是近年来引起科技界瞩目的又一件工作。可以看出,正是因为虚拟现实系统极其广泛的应用领域,如娱乐、军事、航天、设计、生产制造、信息管理、商贸、建筑、医疗保险、危险及恶劣环境下的遥控操作、教育与培训、信息可视化以及远程通信等,人们对迅速发展中的虚拟现实系统的广阔应用前景充满了憧憬与兴趣。

9.2.1 虚拟现实的有关技术特征及构成

1. 虚拟现实的关键技术

1) 动态环境建模技术

虚拟环境的建立是虚拟现实技术的核心内容。动态环境建模技术的目的是获取实际环境的三维数据,并

根据应用的需要,利用获取的三维数据建立相应的虚拟环境模型。三维数据的获取可以采用 CAD 技术(有规则的环境),而更多的环境则需要采用非接触式的视觉建模技术,两者的有机结合可以有效地提高数据获取的效率。

2)实时三维图形生成技术

三维图形的生成技术已经较为成熟,其关键是如何实现"实时"生成。为了达到实时的目的,至少要保证图形的刷新率不低于 15 帧/秒,最好高于 30 帧/秒。在不降低图形的质量和复杂度的前提下,如何提高刷新频率将是该技术的研究内容。

3)立体显示和传感器技术

虚拟现实的交互能力依赖于立体显示和传感器技术的发展。现有的虚拟现实还远远不能满足系统的需要,例如,数据手套有延迟长、分辨率低、作用范围小、使用不便等缺点;虚拟现实设备的跟踪精度和跟踪范围也有待提高,因此有必要开发新的三维显示技术。

4)应用系统开发工具

虚拟现实应用的关键是寻找合适的场合和对象,即如何发挥想象力和创造力。选择适当的应用对象可以大幅度地提高生产效率、减轻劳动强度、提高产品开发质量。为了达到这一目的,必须研究虚拟现实的开发工具。例如,虚拟现实系统开发平台、分布式虚拟现实技术等。

5)系统集成技术

由于虚拟现实中包括大量的感知信息和模型,因此系统的集成技术起着至关重要的作用。集成技术包括信息的同步技术、模型的标定技术、数据转换技术、数据管理模型、识别和合成技术等。

2. 虚拟现实的有关技术特征

从本质上说,虚拟现实就是一种先进的计算机用户接口。它通过给用户同时提供诸如视、听、触等各种直观而又自然的实时感知交互手段,最大限度地方便用户的操作,从而减轻用户的负担、提高整个系统的工作效率。

虚拟现实的定义可以归纳如下。虚拟现实是利用计算机生成一种模拟环境(如飞机驾驶舱、操作现场等),通过多种传感设备使用户融入该环境中,实现用户与该环境直接进行自然交互的技术。虚拟现实技术具有以下四个重要特征。

1)多感知性

所谓多感知性就是说除了一般计算机所具有的视觉感知外,还有听觉感知、力觉感知、触觉感知、运动感知,甚至包括味觉感知、嗅觉感知等。理想的虚拟现实就是应该具有人所具有的感知功能。

2)存在感

存在感又称临场感。它是指用户感到作为主角存在于模拟环境中的真实程度。理想的模拟环境应该达到使用户难以分辨真假的程度。

3)交互性

交互性是指用户对模拟环境内物体的可操作程度和从环境得到反馈的自然程度(包括实时性)。例如,用户可以用手去直接抓取环境中的物体,这时手有握着东西的感觉,并可以感觉物体的重量,视场中的物体也随着手的移动而移动。

4)自主性

自主性是指虚拟环境中物体依据物理定律动作的程度。例如,当受到力的推动时,物体会向力的方向移动或翻倒或从桌面落到地面等。

3. 虚拟现实系统的构成

用户通过传感装置直接对虚拟环境进行操作,并得到实时三维显示和其他反馈信息(如触觉、力觉反馈等)。当系统与外部世界通过传感装置构成反馈闭环时,在用户的控制下,用户与虚拟环境间的交互可以对外部世界产生作用。

9.2.2 虚拟现实技术的进一步展望

正如其他新兴科学技术一样,虚拟现实技术也是许多相关学科领域交叉、集成的产物。它的研究内容涉及人工智能、计算机科学、电子学、传感器、计算机图形学、智能控制、心理学等。必须清醒地认识到,虽然这个领域的技术潜力是巨大的,应用前景也是很广阔的,但仍存在着许多尚未解决的理论问题和尚未克服的技术障碍。客观而论,目前虚拟现实技术所取得的成就,绝大部分还仅限于扩展了计算机的接口能力,仅仅是刚刚开始涉及人的感知系统和肌肉系统与计算机的结合作用问题,还根本未涉及"人在实践中得到的感觉信息是怎样在人的大脑中存储和加工处理成为人对客观世界的认识"这一重要过程。只有当真正开始涉及并找到对这些问题的技术实现途径时,人和信息处理系统间的隔阂才有可能被彻底解决。人们期待有朝一日,虚拟现实系统成为一种对多维信息处理的强大系统,成为人进行思维和创造的助手和对人们已有的概念进行深化和获取新概念的有力工具。

9.3 虚拟现实与数字化艺术新媒体的表现

虚拟现实与数字化艺术新媒体的表现多种多样。掌握好相关内容,增强理解和认识。

9.3.1 虚拟现实艺术的表现

1. 视频装置艺术

视频装置艺术是新媒体艺术中采用展示场景来创作的手法艺术,其中观众的参与度增强,观众自由地参与到装置艺术的创作之中,新媒体艺术的互动性和联结性淋漓尽致地表现在其中。20世纪中后期视频装置艺术逐渐进入我国,并且表现出很强的发展潜力。视频装置一般以摄影机、录放机或计算机设备来构成整个展示空间(环境),并由观众直接参与其中。还可使用多个显示器来构成三维造型,即将日常使用的电视机(显示器),或从天花板上垂吊下来,或放置于地面上,或与石头、植物等自然素材组合起来;甚至结合环境音乐,引导观者融入展示环境中,让具有能够表达动态信息的视频雕塑达到其展示的目的。摄影机拍摄下来的影像直接在显

示器上显现出来,或观赏者通过感应器与作品互动,实际表现作品设置场所的状态;观众的影子与行为动作也在显示器上即时显现,这种作品的构成方式一般称为"观众参与型的录影装置"。视频装置的发表形式随着技术的进步与设备的不断推陈出新而更趋多样化。投射式的放映设备与数字化多机式的显示器的使用,不但使影像呈现的尺寸超越了传统电视机的尺寸,而且突破了电视机的形状与比例。后者的数字式功能可以随机性地作影像的分割与组合,画面的呈现更具动感,在作品的尺寸与构成上提供给创作者更大的表现空间。视频装置除了使观众在视觉上与作品产生交互外,其装置化功能还能够将观众的影像作为作品的一部分,与作品形成一个整体。

20 世纪 90 年代末,我国部分前卫艺术家开始尝试视频装置艺术创作,由最初单纯对西方视频装置艺术作品的模仿,到逐渐发展为有本土特点的视频装置艺术风格。我国艺术家徐振在 1998 年摄制了一部短小的视频——《彩虹》。这部作品的内容继承了徐振以人的身体为创作题材,以特色的视角赋予作品深刻内涵。视频中一个赤裸的后背随着受到拍打的声音而不断变化颜色,恰恰照应了"彩虹"这一名称。观众在观看这部视频作品时,情绪随着声音和色彩的变化而变化。王鲁炎的《W 国际腕表》中以齿轮为艺术创作材料进行装置艺术的创作,其中任何一个齿轮的运动都会带动身边另一齿轮的运动,而另一齿轮的运动又带动更多的齿轮运动;而"腕表"则是"时间"的代表。这一个装置作品所表达的内容可以让人们联想到国家与国家的关系、人与人之间的关系、人与社会之间的关系、人与自然之间的关系,错综复杂的关系无不从这些运动着的齿轮中表达出来。这种艺术表达可以令观众置身其间,在视觉上、触觉上调动受众的感官,影响思维方式。我国的装置艺术从肤浅、浮夸地表现艺术中走过来,接纳了中国的传统文化艺术精华,同时与中国现代社会问题紧密结合,反映现实生活,带给中国人更多的思考,具有很大的艺术价值。

新媒体艺术家蔡国强 1994 年参加广岛当代美术馆举办的"亚洲之创造力"展览,以《地球也有黑洞》为题,在广岛中央公园制作了大规模的爆破计划,使用 900 米长的导火线和火药弹,点爆了漂浮于空中的大气球上的装置,获得了日本文化大奖——"广岛奖",成为该奖 1989 年设立以来第一个获奖的中国艺术家。1995 年他移居纽约,活跃于世界各地,除了使用火药,还将中国传统文化之中药、风水等引入作品。例如以《文化大混浴》为题的观众参与型作品,是邀请观众一起入浴而共同完成的。他在 1999 年荣获威尼斯双年展的金狮奖。近年来,他成功地将火药用在艺术创作上,更是让人刮目相看,为中国艺术创作走向世界走出了一条独特的道路。其代表作有雄心勃勃的"万里长城"延长 1 万米的计划,上海 APEC 的大型景观焰火表演,"9·11"恐怖袭击之后代表正义正气的《移动彩虹和光轮》,最近他在美国首都举行的中国文化节上创作的象征着中国文化和力量的《龙卷风》等大型爆炸艺术设计等。目前他担任 2008 年北京奥林匹克运动会开闭幕式的核心创意成员及视觉特效艺术总设计。蔡国强以其独特的中国宇宙观及哲学功底,探求人类普遍的共同问题,作为一名以不同于西欧的亚洲视点发言的现代艺术家备受瞩目。

9.3.2 全息摄影

在第二次世界大战后利用光进行创作的艺术中,影响最大的是应用激光技术的全息摄影。全息摄影也是新媒体艺术中的重要组成部分。激光技术一直被许多艺术家用于全息摄影。它的图形特征在少数几个艺术家的作品中得到了美学运用,因而全息摄影的魅力远远超出了激光技术所实现的高纯度的光彩和透明的形体等视觉效应,所以赋予这一新技术是神秘主义的思想。全息摄影术的基本原理是利用光的干涉特性,将光波的振幅与相位数据同时记录在感光底片上,经重建后便可显示出与原物体一样的立体影像。全息摄影和一般传统摄影术完全不同,传统摄影利用几何光学原理,经过透镜将拍摄物的影像成像到底片上;而全息摄影则是运用

光的干涉与衍射现象,用分光镜使激光光源同时产生物体光与参考光,再将被拍摄物体摆放在物体光的光路上。这样,物体光与参考光将在底片处交会并产生干涉,经底片曝光显影、定影后即可得到全息影像,此时被拍摄物体的光强度和相位分布能够被完整地记录下来。一般照相机照出的照片都是平面的,没有立体感。我国全息摄影艺术的发展同样受到激光技术发展的影响。我国早期的激光技术是在20世纪60年代开始,发展至今已经形成了完善的系统。20世纪中后期,我国台湾艺术家林俊廷的《记录零秒》以激光和影像设备创作了一个综合媒体装置。开幕式前两个小时,他和助手还在现场空间调试作品:进门一张椅子,椅子的前方有一面镜子(镜后为LED显示器与摄影机),当观众进入廊道中时,镜中即时显现观众的影像。你进来时觉得自己在照镜子,坐下后灯光渐灭,镜子里的你却慢慢离开了。等前方显现"时光隧道",你会感觉进入另外一个时空。那么另外一个你哪里去了?林俊廷的作品一直在试图表现这类超时空和异次元的状态,喜欢做极限作品,就是用非常少的媒介,达成尽可能强的感受。林俊廷说,作为20世纪70年代出生的人,他觉得和20世纪80年代艺术家相比在感受力上很不一样。他在台湾,是最早做科技艺术的人之一——中国台湾地区像日本、美国一样,习惯说成科技艺术,上海这边叫电子艺术,欧洲称新媒体艺术。计算机技术在20世纪70年代才刚开始,用最刻苦和简单的方式,努力做出有情感的作品。而对于20世纪90年代出生的人,计算机等于他们的纸和笔,很多东西唾手可得,但因为缺少过程,他们的时间感可能完全不同。林俊廷说:"策展人这次邀请我带来自己第一次公开发表的作品,我觉得这个想法很有意思。我把旧作品作为第一部分,加入2002年没有能够实现的一个想法作为第二部分。当我的技法能够实现我的想法时,作品才算完成。这次展览中,我个人比较喜欢杜震君老师的作品。他用相对传统的媒体(钢管、LCD显示器、计算机、传感器)捕捉了感知。"那是一件"8"字形的大型钢结构装置,上面均匀排列了60个LCD液晶显示器,里面的录像是不同肤色的人在地上缓慢爬行的景象,互动在于观众通过鼓掌或发声可以短暂改变那些人的运动方向,一旦互动消失,他们又会重新回到原来的运动方向。

 艺术的传播需要依靠各种媒体形式。传统意义上的媒体,主要有报刊、广播、电视等。随着科技的不断发展,出现了诸如数字电影、移动电视、网络等新的传播媒介。数字时代这些新的媒体形式和人们的日常生活紧密相连,给艺术信息的传播注入了新的血液。从传统的媒体到今天的数字媒体,艺术的传播和外在表现形式发生了巨大的变革。新兴媒体已经充斥于人们的生活中,其表现形式包括计算机动画、网络游戏、虚拟现实、数字影视等。传统艺术得到发展的同时面临着挑战,需要人们正确运用。数字时代艺术创作实现了传统媒体与新媒体结合传统媒体与新媒体的融合,体现在人们艺术表现创作的很多方面。数字绘画就是其中比较明显的一种艺术形式。传统绘画这一艺术形式有着上千年的历史,笔和纸或者是其他材质让许多绘画大师完成了许多旷世奇作。数字绘画与传统绘画相比,虽然同样讲究绘画所必需的点线面和色彩构图等要素,但它已经超越了传统,成了计算机硬件和软件之间的数据交换、诉诸人们的视觉的新形态。这标志着视觉传媒的新发展。在信息化时代的今天,人们的生存与媒体之间的关系更加密切和全方位,人们每时每刻都在接受数码技术创造的影像、图形、声响、数据等信息。数码科技使人们在同一个空间中,消除了时间的障碍,使交流距离感发生质的改变。20世纪60年代,观念艺术的出现对人们的传统审美观念产生了巨大的冲击,最具影响力和代表性的是法国艺术家杜尚的作品,其中最著名的是《喷泉》。

 21世纪是一个数字化的时代,计算机和网络的普及,新媒体艺术也随之得以快速发展。这种以技术为手段的艺术表现形式,改变了人们的生活方式和对艺术的审美理解,引起了社会的广泛关注。如今,新媒体艺术已经成为当代艺术的重要形态,它所体现出来的新的审美特征,也是传统艺术所无法比拟的。并且赋予了艺术审美主体和审美客体无限可能的审美体验。新媒体艺术审美是一个新的研究领域,在概念和界定上都很模糊。但可以肯定的是,新媒体艺术的审美发生离不开媒介技术的支持,所以必须先从新媒体艺术相关的概念入手。通过对新媒体艺术表现形式来论述新媒体艺术不仅是一种技术,而且是技术催生出来的艺术形态,只是承载和

传播的媒介不同。与此同时，审美主体、审美客体和审美环境都发生了相应的变化，使新媒体艺术审美成为可能。与传统艺术相比，新媒体艺术的审美体验具有多元化、交互性、虚拟性等特征。这些特征都是传统艺术审美所不能达到的。

当今时代，伴随着科学技术的迅速发展，新媒体艺术正以一种突飞猛进的势头向前发展，新媒体数字技术作为一种新型的艺术形式，体现了艺术与科学相结合的时代特征和人们对当代艺术发展的新的诉求。数字技术的不断进步，极大地丰富了新媒体数字技术的表现手段。它影响着人们的生活，改变着人们的思维方式。在我国，新媒体艺术作为一种新兴的艺术形式，潜移默化到各个领域，将新媒体数字技术介入艺术创作中，以丰富创作的语言和形式成为一种趋势，包括将现代视听媒体技术、虚拟现实技术、互动艺术、计算机图形图像处理等数字手段作为表现语言应用其中，而且综合艺术创作的形式语言、材质、方法，以及知觉、听觉、视觉、情感、文化等因素，通过系统地分析与归纳，使艺术创作在新媒体语境下得到完整的表达和展示。新媒体数字技术为艺术的创作提供了一个切实可行的操作平台，通过这个平台，人们可以沟通艺术与科学，传统与未来，进而推动艺术创作的不断完善与发展，开拓艺术创作的美好未来。

自从计算机诞生以来，传统的信息处理环境一直是以计算机为中心，是"人适应计算机"，从而在很大程度上制约了人们以计算机为工具认识和改造世界的能力。要实现以人为本，让"计算机适应人"必须解决一系列技术问题，形成和谐的人机环境。虚拟现实技术就是解决这一类问题的方法之一。

1965年，美国ARPA信息处理技术办公室（IPTO）主任Ivan Sutherland发表了一篇题为《The Ultimate Display》的论文。文章指出，应该将计算机显示屏幕作为"一个观察虚拟世界（Virtual World）的窗口"，计算机系统能够使该窗口中的景象、声音、事件和行为非常逼真。Ivan Sutherland的这篇文章给计算机界提出了一个具有挑战性的目标，人们把这篇论文称为是研究虚拟现实的开端。

增强现实（Augmented Reality，AR），又称增强型虚拟现实（Augmented Virtual Reality，AVR），是虚拟现实技术的进一步拓展，借助必要的设备使计算机生成的虚拟环境与客观存在的真实环境（Real Environment，RE）共存于同一个增强现实系统中，从感官和体验效果上给用户呈现出虚拟对象（Virtual Object，VO）与真实环境融为一体的增强现实环境。增强现实技术具有虚实结合、实时交互、三维注册的新特点，是正在迅速发展的新研究方向。加拿大多伦多大学的Milgram是早期从事增强现实研究的学者之一。他根据人机环境中计算机生成信息与客观真实世界的比例关系，提出了一个虚拟环境与真实环境的关系图谱。美国北卡罗来纳大学的Bajura和南加州大学的Neumann研究基于视频图像序列的增强现实系统，提出了一种动态三维注册的修正方法，并通过实验展示了动态测量和图像注册修正的重要性和可行性。美国麻省理工学院媒体实验室的Jebara等研究实现了一个基于增强现实技术的多用户台球游戏系统。根据计算机视觉原理，他们提出了一种基于颜色特征检测的边界计算模型，使该系统能够辅助多个用户进行游戏和瞄准操作。虚拟现实技术带来了人机交互的新概念、新内容、新方式和新方法，使得人机交互的内容更加丰富、形象，方式更加自然、和谐。虚拟现实技术的一些成功应用越来越显示出，进入21世纪以后，其研究和应用水平将会对一个国家的国防、经济、科研与教育等方面的发展产生更为直接的影响。因此，自20世纪80年代以来，美国、欧洲、日本等发达国家和地区均投入大量的人力和资金对虚拟现实技术进行了深入的研究，使之成为了信息时代一个十分活跃的研究方向。

虚拟现实技术是一个综合性很强的、有着巨大应用前景的高新科技，已引起政府有关部门和科学家的关心和重视。国家攻关计划、国家863高技术发展计划、国家973重点基础研究发展规划和国家自然科学基金会等都把VR列入了重点资助范围。我国军方对VR技术的发展关注较早，而且支持研究开发的力度也越来越大。国内一些高等院校和科研单位，陆续开展了VR技术和应用系统的研究，取得一批研究和应用成果。其中有代表性的工作之一是在国家863计划支持下，由北京航空航天大学虚拟现实与可视化新技术研究所作为集成单

位研究开发的分布式虚拟环境 DVENET(Distributed Virtual Environment NETwork)。DVENET 以多单位协同仿真演练为背景,全面开展了 VR 技术的研究开发和综合运用,初步建成一个可进行多单位异地协同与对抗仿真演练的分布式虚拟环境。

实物虚化、虚物实化和高效的计算机信息处理是虚拟现实技术的三个主要方面。实物虚化是将真实世界的多维信息映射到计算机的数字空间生成相应的虚拟世界。实物虚化使用户可以操作虚拟环境中的物体,突破物理空间、时间的限制,获得"超越现实"的虚拟性。虚物实化是将计算机生成的虚拟世界中的事物和作用反馈到真实世界中。虚物实化使用户能够感知产生于虚拟世界的各种逼真刺激,产生亲临现场等同真实环境的"沉浸感"。高效的计算机信息处理,包括信息获取、传输、识别、转换,涉及理论、方法、交互工具和开发环境等,是实现实物虚化和虚物实化的手段和途径。

1. 实物虚化

实物虚化主要包括基本模型构建、空间跟踪、声音定位、视觉跟踪和视点感应等关键技术。这些技术将现实世界中各种事物的多维特性映射到计算机的数字空间生成虚拟世界中的对应事物,并使得虚拟环境对用户操作的检测和操作数据的获取成为可能。

1) 基本模型构建技术

基本模型的构建是生成虚拟世界的基础。它将真实世界的对象物在相应的三维数字空间中重构,并根据系统和应用需求映射部分物理属性。不同的虚拟现实系统和虚拟现实应用有不同的建模要求。当现实世界中的某些特别对象或现象很难用几何模型和物理模型准确地刻画时,必需根据具体情况采用一些特殊的模型构建方法,如粒子模型、多层天气模型等。DVENET 在描绘自然界的气象情况时,采用气象数据建模等方法生成虚拟环境中的云、雾、昼夜、阴天和晴天。

2) 空间跟踪技术

虚拟环境中的空间跟踪主要是通过三维空间传感器来实现的。头盔显示器、数据手套、数据衣服等交互设备上往往装有用于跟踪的空间传感器,以确定用户的头、手、躯体或其他操作主体在三维虚拟环境中的位置和方向。数据手套是虚拟现实系统常用的人机交互设备,它可测量出手的位置和形状从而实现虚拟手及其对虚拟环境中虚拟物体的操纵。

3) 声音跟踪技术

利用不同声源的声音到达某一特定地点的时间差、相位差、声压差等进行虚拟环境的声音跟踪是实物虚化的重要组成部分。

4) 视觉跟踪与视点感应技术

实物虚化的视觉跟踪技术使用普通的视频摄像机或 X—Y 平面阵列,利用环境光或者由位置跟踪光源发出的光在图像平面不同时刻和不同位置上的投影,计算被跟踪对象的位置和方向。视点感应可以采用装在眼镜边框上的简单设备,也可以基于电子肌动之类尖端技术。一般来说,视点感应必须与显示技术相结合,采用多种定位方法确定用户在某一时刻的视线。较为常见的视点感应方法有眼罩定位、头盔显示、遥视技术和基于眼肌的感应技术。

2. 虚物实化

确保用户在虚拟环境中获取视觉、听觉、力觉和触觉等感官认知的关键技术,是虚物实化的主要研究内容。

1) 视觉感知

虚拟环境中大部分物体或现象,可以通过多种途径使用户产生真实感很强的视觉刺激。例如,CRT 显示器、大屏幕投影、立体眼镜和头盔显示器 HMD 等显示设备,为用户提供了多种精度、不同方式的视觉感知。同

时,为了使用户产生立体的视觉感知,根据人眼产生立体图像的原理,使用户通过左眼、右眼看到有视差的两幅平面图像,并在大脑中将它们合成而产生具有立体效果的虚拟物体。为了使用户产生置身于虚拟环境的感觉,根据人眼产生立体图像的原理,使用户通过左眼、右眼看到有视差的两幅平面图像,并在大脑中将它们合成而产生具有立体效果的视觉感知,即立体显示。头盔显示器、立体眼镜是两种常见的立体显示设备。目前,正在研究中的有基于激光全息计算的立体显示技术和华盛顿大学适人化界面技术实验室的一种用激光束直接在视网膜上成像的显示技术。

2) 听觉感知

听觉仅次于视觉。它向用户提供的辅助信息可以加强视觉感知,弥补视觉效果的不足,增强环境逼真度。沉浸于虚拟环境的用户所感受的三维立体声音,有助于用户在操作中对声源定位。传统声音模型的定位是根据声源到达听者两耳的时间差 ITD 和声源对左、右两耳的压力差 IID 来定位的。传统声音模型无法解释单耳定位,即有一只耳朵完全丧失了听觉功能的人对声音的分辨。现代声音模型侧重于用头部相关传递函数(HRTF,Head-Related Transfer Function)来描述声音从声源到外耳道的传播过程。这一过程可以支持单耳定位。HRTF 主要用滤波的方法来模拟头部效应、耳郭效应和头部遮掩效应。

3) 力觉和触觉感知

参与者在虚拟环境中产生"沉浸"感的重要因素之一是用户在用手或身体操纵虚拟物体时,能够感受到虚拟物体和虚拟物体的反作用力,从而产生触觉和力觉感知。例如,当参与者用手扳动虚拟汽车的挡位杆时,参与者的手能感觉到挡位杆的震动和松紧。力觉感知主要通过交互设备对手指产生运动阻尼而使用户产生受力的感知,阻力的大小一般由被抓物体的物理属性决定。目前已有一些支持力反馈的数据手套和操纵杆设备,可在一定程度上使用户感受到反作用力的方向和大小。

如果没有触觉的反馈,当用户接触到虚拟世界的某一物体时容易使手穿过物体。解决这种问题的方法先是在虚拟环境中实现各种碰撞检测,进一步可在交互设备中增加触觉反馈。触觉反馈主要是通过视觉、气压感、振动触感、电子触感和神经肌肉模拟等方法来实现的。电子触感反馈是向皮肤反馈频率和宽度可变的电脉冲,而神经肌肉模拟反馈是直接刺激皮层。这两种方法的最大问题是安全性。相对而言,目前使用较多的是气压式和振动触感式触觉反馈方法。

3. 高效的计算机信息处理

虚拟现实是以计算机技术为核心的现代高新科技,高效的计算机信息处理技术是直接影响虚拟现实系统性能的关键。无论是将现实世界中的多维信息映射到计算机的数字空间,生成虚拟世界,或是根据系统需求对虚拟环境中的各种信息进行高效准确的计算和处理,还是将计算机生成的虚拟世界所表现出的各种刺激反馈给用户,都有赖于高效的计算机信息处理技术。

(1) 服务于实物虚化和虚物实化的数据转换。接受从各种传感器和输入设备输入虚拟环境的多维信息数据,并为进一步的高速计算做初步处理(例如多种信息数据的融合);将抽象的计算处理结果形象化并发送给各种输出设备,使用户获得相应的感知。DVENET 已经开发出地理信息数据的转换软件,各种输入操作数据、输出操作数据和虚拟环境中各种虚拟实体的运动控制数据的高效处理算法和软件等。

(2) 实时、逼真图形图像生成技术。虚拟环境的大部分对象物体具有一定的三维几何模型,图形图像的生成主要是计算和处理模型中的几何元素(点、线、面、体)和外表属性(颜色、材质、纹理、光照),并将结果映射到相应的可视化设备,为用户提供视觉感知。图形系统的实时性直接影响虚拟环境的真实性,虽然高档 CIG(Computer Image Generator)每秒可以绘制上百万个多边形,但在较低档硬件平台上运行或者采用开销较大的图形方法(如光线跟踪、辐射度技术)加强视景逼真性时,必须考虑高效的图形绘制技术。DVENET 采用了多

细节层次表示(LOD,Level Of Detail)和 Morphing 技术,在保证层次平滑过渡的同时减少图形负载;提出了一种大规模虚拟环境中动态多层次的光照表示和处理方法 LOL(Level of Light),在一定程度上解决了虚拟环境逼真性和实时性之间的矛盾。同时提出了一种虚拟环境中多种烟尘干扰下能见度的实时计算方法,并给出了烟尘可信度的衡量机制。

(3) 声音合成与空间化技术。当虚拟环境中一定区域内同一时刻存在多种声音时,必须将各种声音合成,计算出声音的方向和大小后反馈给用户。例如,当用户驾驶的高炮在基于 DVENET 平台的演练中对直升机开火攻击时,根据声音可以大体确定直升机和爆炸的方位,感觉到直升机马达声由远到近或由近到远的变化,也可以听到高炮马达声、直升机马达声、开火声和爆炸声等多种声音的合成效果。

(4) 数据管理。它主要指虚拟环境中数据库的生成,各种信息数据的融合、数据间的转换、数据压缩和数据的标准化研究。目前,DVENET 也在着手制定描述虚拟环境的数据格式和标准。

(5) 模式识别。它主要研究命令识别和语音识别,人面部表情信息的检测、跟踪和识别,手势的检测、合成和识别等。DVENET 主要是通过数据手套和数据衣实现部分肢体动作的识别。

(6) 人工智能方面的研究。例如各种应用领域内的专家系统、自组织神经网、遗传算法等。DVENET 中计算机生成兵力(CGF)的研究,就利用了类比推理、层次分析等方法来实现 CGF 的路径规划和障碍规避。

(7) 网络、通信、分布式和并行计算技术。DVENET 已经建立了一个用于分布式虚拟环境研究的包含远程节点的专用网络和相应的通信服务软件,可以将远程异地 VR 子系统互联,构建共享一致的分布式虚拟环境。在此环境中可以进行远程异地节点间的协同和对抗操作。

4. 技术特征

沉浸(Immersion)、交互(Interaction)、构想(Imagination)是 VR 系统的三个基本的特征。也就是说,沉浸于由计算机系统创建的虚拟环境中的用户,可以借助必要的设备、以各种自然的方式与环境中的多维化信息进行交互作用、相互影响,获得感性和理性的认识并能够深化概念、萌发新意。同时,作为高度发展的计算机技术在各种领域的应用过程中的结晶和反映,VR 技术具有以下主要特征。

(1) 依托学科的高度综合化。VR 不仅包括图形学、图像处理、模式识别、网络技术、并行处理技术、人工智能、高性能计算,而且涉及数学、物理、电子、通信、机械和生理学,甚至与天文、地理、美学、心理和社会学等密切相关。

(2) 人的临场化。用户与虚拟环境是互相作用、互相影响的一个整体中的两个方面。

(3) 系统或环境的大规模集成化。VR 系统或环境是由许多不同功能、不同层次且具有相当规模的子系统所构成的大型综合集成系统或环境。

(4) 数据表示的多样化和标准化,数据存储的大容量、数据传输的高速化与数据处理的分布式和并行化。

现代意义上虚拟现实是指利用数字化手段进行模拟实境体验的形式。它在游戏、产品展示、医疗、仿真训练和军事模拟领域都得到了广泛的应用,不同于信息革命甚至工业革命前的早期虚拟现实,人在虚拟环境中逐渐成为主体,通过数据手套、头盔显示器和各种感知部件与机器环境产生互动,运用手势、视觉和触觉进入信息环境当中,把虚与实这个古老的命题以现代化高科技的手段加以重新诠释,对虚拟影像来说,尽管在视网膜上反映的景物不是真实的,但却与客观现实别无二致,并且人们也能在虚拟的环境中做出与实际生活相同的结果,与传统的电影电视不同,根据虚拟现实的定义:虚拟现实是一种高端人机接口,包括通过视觉、听觉、触觉、嗅觉和味觉等种感官通道所进行的实时模拟和实时交互,虚拟现实中的影像是由计算机产生的虚拟影像,所有的影像都是用数据描述的,由计算机生成的虚拟的空间,是一些只能看到或者通过其他科技手段模拟出来但并不存在的虚拟物体。这种由数字产生的虚拟影像是一种软拷贝,一旦程序结束或系统断电,所有的虚拟影像及影响将不复存在"科幻作家威廉"吉布森的小说《神经漫游者》比较早地提出了与后来的网络艺术息息相关的赛

伯空间概念,并尝试性地描述了虚拟现实的数字化特征作者在解释赛伯空间这一概念时说:这是一个点,在这一点上,媒介聚合在一起并包围了我们,它是日常生活之外的一种延伸我所描述的 cyberspace 中,从字面上讲,受众可以用媒介把自己包裹起来,而无须察看周围发生了什么。文章中对赛伯空间作了如下描述:世界上每天都有数十亿合法操作者和学习数学概念的孩子可以感受到一种交感幻觉,从人体系统到每台计算机存储体中提取出来的数据的图像表示,复杂得难以想象一条条光线在智能数据簇和数据丛的非空间中延伸,城市的灯光渐渐远去,变得模糊。这就是人类在赛伯空间中所体验到的沉浸感。它对艺术家借用高科技构筑后来的新艺术图景有着重要的哲学启示作用。虚拟现实技术不仅让人们将艺术置入高科技体验当中,而且让人从中体会到前所未有的快感与希望。

9.4 虚拟现实与数字化艺术新媒体的应用

本节引信

科学技术在现代社会所引发的巨变,远远超过了以往任何一个年代,在艺术领域众多层面也都被打上了深深的科学技术的烙印。新媒体互动艺术就是一种以光学技术和电子技术为媒介基础的新艺术学科,包括影像艺术、影像装置艺术、激光和全息摄影艺术、动态雕塑、光效应艺术、计算机虚拟现实艺术等。新媒体互动艺术是在人类信息传播进入数字化时代所催生的新型传播媒介,是社会化大生产环境下的后现代产物,其本身必定遗留着"冷冰冰"的机械化特质,这就需要在其中添加能够引起情绪情感共鸣的内涵,使其"升温",只有新媒体互动的艺术作品具有了活力、生命力,才能给人以好感,才会满足人们精神层面的需要,这也是新媒体互动艺术向前发展的重要动力保证。

9.4.1 虚拟数字艺术的发展与应用

新媒体数字艺术在中国急需建立一种艺术生态,包括教育、收藏、资金、技术、推广、策展和批评体系。现在最重要的就是资金推广和观念转变问题。资金怎么解决?技术怎么突破?国外有很多模式有其优势,人们能够借鉴国际上一些先进的经验,比如汉堡录像艺术靠西门子赞助,柏林录像艺术节是苹果计算机资助;还有国外西方的各种机构,逐渐关注、收藏、展示、推广新媒体艺术,比如德国的 ZKM、日本东京 ICC、奥地利 AEC;国内像中国数字艺术协会这样的机构独立运转、北京世纪坛做的国际新媒体艺术展正在起步,上海电子艺术节主要运作模式是靠政府支持,另外中国美术馆的"合成时代"新媒体艺术展跟瑞士基金会的支持是分不开的。现在的新媒体艺术是随着便携录像设备的普及而发源的,像早期的实验影像,那个时候实验影像就是新媒体艺术,新媒体艺术随着技术的发展而发展,还会有更新的艺术形式。新媒体艺术的形式不论如何变化,艺术家在创作之中曾要坚持对创新的追求。维特根斯坦说过:如果一个人仅仅是超越了他的时代,那么时代迟早要追上它。单纯模仿和学习西方新媒体艺术的艺术形式、表达语言、风格表现等是难以产生真正的艺术的,唯有创新、独

立、批判性地思考,才能为我国的数字化新媒体艺术注入源源不断的动力。

虚拟现实技术的应用前景是很广阔的。它可应用于建模与仿真、科学计算可视化、设计与规划、教育与训练、遥作与遥现、医学、艺术与娱乐等多个方面,虚拟环境的呈现给人们带来了极大的方便与影响,让人类置身其中感受遥不可及的未来与环境,是艺术的魅力,更是心灵的旅程。以下是几个典型的应用例子。

1. 用于遥控机器人的遥现技术

遥现技术是指当实际上在某一个地方时,可以产生在另一个地方的感觉。虚拟现实涉及体验由计算机产生的三维虚拟环境,而遥现则涉及体验一个遥远的真实环境。遥现技术在实际应用中需要虚拟环境的指导。例如,在遥控宇宙空军站的开发计划中,从安全性以及费用的角度考虑,有必要使用空间机器人。这种空间机器人的特点是由地面上的操作员进行遥操作,或进行部分自主操作。对像零件更换的固定操作可以完全自主进行,而对故障检修等难以预测的操作则有必要依赖遥控操作。这时,虚拟现实技术和遥现技术将发挥重要的作用。为研究新一代空间机器人的遥控操作技术,日本开发了宇宙开发地面实验平台。该实验平台有人机交互、计算机系统以及机器人系统所构成。现在,在该实验平台上进行了零件更换等空间机器人的典型操作实验,实现了实验平台的基本功能。

2. 仿真技术

虚拟环境是计算机生成的具有沉浸感的环境。它对参与者生成诸如视觉、听觉、触觉、味觉等各种感官信息,给参与者一种身临其境的感觉。因此,虚拟环境是一种新发展的、具有新含义的一种人机交互系统。

3. 飞行仿真系统

飞行仿真系统由四部分组成,即飞行员的操纵舱系统显示外部图像的视觉系统产生运动感的运动系统计算和控制飞行运动的计算机系统。计算机系统是飞行仿真系统的中枢,用它来计算飞行的运动、控制仪表及指示灯、驾驶杆等信号。视觉系统和运动系统与虚拟现实密切相关,其中,视觉系统向飞行员提供外界的视觉信息。该系统由产生视觉图像的"图像产生部"和将产生的信号提供给飞行员的"视觉显示部"组成。飞行仿真系统的构成部分,运动系统向飞行员提供一种身体感觉,它使得驾驶舱整体产生运动,根据自由度以及驱动方式的不同,可以分为万向方式、共动型吊挂方式、共动型支撑方式以及共动型六自由度方式等。利用该运动系统,飞行员可以感觉到实际飞机一样的运动感觉。

4. 与虚拟生物对话

研究人员设计了一种与虚拟生物对话的仿真系统。在该系统中,虚拟世界中的虚拟生物和现实世界中的生物一样,可以决定自己的行动,并且能够动态地应付周围的情况。对人的挑逗也能够根据情况的不同做出各种复杂的反应,甚至能够进行对话。通过引进虚拟生物,可以实现系统的自主性、交互性及其自然的魅力。

5. 作战仿真系统

各个国家在传统上习惯于通过举行实战演习来训练军事人员。但是这种实战演练,特别是大规模的军事演习,将耗费大量资金和军用物资,安全性差,还很难在实战演习条件下改变状态来反复进行各种战场态势下的战术和决策研究。近年来,虚拟现实技术的应用,使得军事演习在概念上和方法上有了一个新的飞跃,即通过建立虚拟战场来检验和评估武器系统的性能。

6. 分布式虚拟现实系统的应用

分布式虚拟现实系统在远程教育、科学计算可视化、工程技术、建筑、电子商务、交互式娱乐、艺术等领域都有着极其广泛的应用前景。利用它可以创建多媒体通信、设计协作系统、实境式电子商务、网络游戏、虚拟社区

全新的应用系统。

7. 教育应用

把分布式虚拟现实系统用于建造人体模型、计算机太空旅游、化合物分子结构显示等领域,由于数据更加逼真,大大增强了人们的想象力、激发了受教育者的学习兴趣,学习效果十分显著。同时,随着计算机技术、心理学、教育学等多种学科的相互结合、促进和发展,系统因此能够提供更加协调的人机对话方式。

计算机仿真教学主要是通过声音、影像、文字、图片等元素介绍客观事物的各种信息。学生在学校学习过程中有许多实践类的教学活动并不能完全实现,但是可以把一些具有教学示范意义的实践教学活动复制出来,制作成由声音、影像、文字、图片等元素组成的多媒体教学课件。对一些无法用视觉去接触到的事物、环境都可以通过计算机虚拟来实现。例如民族艺术考察与研究课程,中国有56个民族并分布在大江南北,而民间艺术种类又多种多样,教师在一门课程里是无法带领学生走到所有的地方去观摩、体味这些艺术的,只能有选择性地去进行实地的考察。但是通过仿真教学可以将这些没有去过的民族地区、没有看到的民族艺术,利用虚拟现实系统制作成多媒体课件,让学生身临其境一般对这些艺术形式进行欣赏。

运用三维虚拟现实手法进行建筑的虚拟仿真,把各种古老的建筑方法、建筑所需要用到的材料、施工过程用三维软件进行非常精确的实物建模,把现实中存在的每一个细小部位的数据通过软件虚拟出来,然后进行模拟施工动作的调试,运用三维软件进行准确的程序定位,完整地模拟出施工过程中的每一个细节,再在三维中通过真实的灯光,实时的光影效果,来真实模拟出建筑物当时的各种施工工艺、制作的流程及方法。在功能上实现了"自动行走"和"手动行走"两大主流浏览方法,增强了娱乐性和互动性。同时加入导航和截图功能让浏览更加人性化。如果将这些引入课程中,通过模拟出来的环境让学生去进行学习,可以提高学生的学习兴趣。计算机仿真教学具有教学环境的适应性强、教学效率高、可重复性较强、信息量大、学生可参与性强的特点,是现代化教学手段中一种重要的教学手段。

情景模拟教学方法是指通过对事件或事物发生与发展的环境、过程的模拟虚拟再现,让学生理解教学内容,进而在短时间内提高能力的一种认知方法。情景模拟教学方法具有直观、高效、启发性强、更接近实际的优点,使学生在学习的时候成为教学过程中的参与者,要求每一位学生能主动去感知、去接受、去探求知识,在练习中学习技巧和社会实际应用过程达到同步。情景模拟教学方法可以利用虚拟现实艺术把讲解内容、实际操作,验证效果等教学环节有机地结合起来,增强教学的仿真程度。例如在服装设计中,可以在一个三维立体的虚拟空间里对所设计的服装不断地进行修改完善,逼真地模拟出材料的质感,形象地模拟出消费者对服装的要求,更真实有效地设计出布料及图案的选择效果。网络环境下的"链式"教学法就是在网络环境下完成"教"与"学"的全过程,也就是在虚拟现实中所说的虚拟教室。在网络环境下,虚拟的教学环境中可以让学生脱离课本、脱离课堂,亲自去接触和解决一些实际问题,将所学的理论知识和专业技能转化为实际能力。通过网络教师与学生可以互相促进、互相激发,以便加深相互之间的了解,从而建立一种和谐的师生关系。网络环境下的"链式"教学方法突破了师生之间在时间和空间上局限,给教师及学生之间的交流提供了有利的条件,并为师生之间的教学交互提供了更多的方法与途径。例如E-mail、网络课堂中的在线交流、QQ、微信、论坛(BBS)、微博等,均可以满足各种学生的需求,使教师可以随时解决学生在学习上的各种问题。

虚拟现实艺术在艺术设计中的运用,就是通过各种虚拟环境将知识赖以存在的客观现实以新的面孔展现给学生。通过知识要点的讲授并对理论进行概括,从而引导学生充分利用各种感官信息,激发创新意识和学习兴趣,以此来启发学生发挥丰富的想象力,从而拓展创新思维活动。利用虚拟现实艺术所进行的艺术设计教学其教学方法非常灵活,同时是创造性和实践性很强的一种教学活动。根据具体的艺术设计教学环境,各种创新性的教学方法与教学手段被不断地创造出来。本着虚拟现实教学所具有的真实性、典型性、整体性、相关性、选

择性、生动性的教学原则,在艺术设计教学中可以采用演示型教学方法、网络环境下的"链式"教学法、情景模拟教学方法、技能训练法、计算机仿真教学等多种教学手法进行不同的教学活动。

8. 工程应用

当前的工程很大程度上要依赖于图形工具,以便直观地显示各种产品。目前,CAD/CAM已经成为机械、建筑等领域必不可少的软件工具。分布式虚拟现实系统的应用将使工程人员能通过全球网或局域网按协作方式进行三维模型的设计、交流和发布,从而进一步提高生产效率并削减成本。

9. 商业应用

对那些期望与顾客建立直接联系的公司,尤其是那些在主页上向客户发送电子广告的公司,Internet具有特别的吸引力。分布式虚拟系统的应用有可能大幅度改善顾客购买商品的经历。例如,顾客可以访问虚拟世界中的商店,在那里挑选商品,然后通过Internet办理付款手续,商店则及时把商品送到顾客手中。

10. 娱乐应用

娱乐领域是分布式虚拟现实系统的一个重要应用领域。它能够提供更为逼真的虚拟环境,从而使人们能够享受其中的乐趣,带来更好的娱乐感觉。

9.4.2 实现虚拟现实艺术的方法与应用案例

虚拟现实艺术实现的手段可以分为桌面式虚拟现实艺术、沉浸式虚拟现实艺术、网络式虚拟现实艺术。桌面式虚拟现实艺术是把计算机的显示屏幕作为艺术创作者观察设计作品的窗口,艺术创作者在计算机屏幕上观察360°范围内的虚拟空间。通过使用输入设备对虚拟空间中的物体进行平移和360°的旋转,可以对设计作品进行不同方位的观察,并在一些虚拟现实工具软件的帮助下在仿真过程中进行各种设计及对设计作品的修改。桌面式虚拟现实艺术虽然受现实周围环境的干扰,缺少完全的沉浸,但是由于其对硬件设备要求极低,实现成本也相对较低,因此桌面式虚拟现实艺术应用比较普遍。在艺术设计领域虚拟现实艺术已经开始应用于室内外环境设计、工业造型设计、三维动画游戏设计、影视动画设计、互动广告设计等领域。沉浸式虚拟现实艺术就是利用头盔显示器把观赏者的视觉、听觉封闭起来产生虚拟视觉;利用数据手套把观赏者的手感通道封闭产生虚拟触动感,并利用计算机及其相关软件模拟一个虚拟的空间,使观赏者完全沉浸于一个"看起来是真的、听起来是真的、摸起来是真的"的虚拟世界。由于沉浸式虚拟现实艺术在硬件性能上要求比较高,所需要的配套设备价格比较昂贵,因此多使用在一些大型的设计项目中。但是随着技术的不断成熟、新型材料不断研发,沉浸式虚拟现实艺术在艺术设计领域也有了不同程度的发展。网络的出现使人类传播和获取信息的方式、内容和范围不断增加和扩大,但是随着因特网的飞速发展,传统网络的二维空间已经远远不能满足人们对因特网的需求。目前网页中所使用的多媒体视听元素随着网络宽带的增大、芯片处理速度的提高以及跨平台的多媒体文件格式的推广,必将促使设计者综合运用多种媒体元素来设计网页,以满足和丰富浏览者对网络信息传输质量提出的更高要求。随着3D、Maya等三维制作软件的广泛应用以及Virtools、Cult3D等交互软件的日趋成熟,网页也逐渐在走向三维化。因此,网络式虚拟现实艺术设计必将成为网页艺术设计的发展趋势。

1968年,Ivan Sutherland在麻省理工学院(MIT)的林肯实验室研制出第一个头盔显示器(Head-Mounted Display, HMD)。这个采用阴极射线管(CRT)作为显示器的HMD可以跟踪用户头部的运动,当用户移动位置或转动头部时,用户在虚拟世界中所在"位置"和应看到的内容也随之发生变化。人们终于通过这个"窗口"看到了一个虚拟的,物理上不存在的,却与客观世界的物体十分相似的"物体"。看到虚拟物体的人们进一步想

去控制这个虚拟物体,去触摸、移动、翻转这个虚拟物体。1971年,Frederick Brooks研制出具有力反馈的原型系统Grope-Ⅱ,用户通过操纵一个机械手设备,可以控制"窗口"里的虚拟机械手去抓取一个立体的虚拟物体,并且人能够感觉到虚拟物体的重量。1975年,Myron Krueger提出"Artificial Reality"(人工现实)的概念,并演示了一个称为"Videoplace"的环境。用户面对投影屏幕,摄像机摄取的用户身影轮廓图像与计算机产生的图形合成后,在屏幕上投射出一个虚拟世界。同时用传感器采集用户的动作,来表现用户在虚拟世界中的各种行为。

不断提高的计算机硬件和软件水平,推动虚拟现实技术不断向前发展。1985年,加州大学伯克利分校的Michael McCreevey研制出一种轻巧的液晶HMD,并且采用了更为准确的定位装置。同时,Jaron Lanier与J. Zimmermn合作研制出一种称为DataGlove的弯曲传感数据手套,用来确定手与指关节的位置和方向。1986年,美国航空航天管理局NASA的Scott Fisher等人,基于HMD和DataGlove研制出一个较为完整的虚拟现实系统VIEW(Virtual Interactive Environment Workstation),并将其应用于空间技术、科学数据可视化和远程操作等领域。

美国芝加哥大学的电子可视化实验室和交互计算环境实验室应用VR技术创建了一个沉浸式的虚拟儿童乐园,取名为"NICE"。利用头盔显示器或其他三维显示设备,儿童可以在虚拟乐园中遨游太空、建造城市、探索海底、种植瓜果,甚至深入原子内部观察电子的运动轨迹。基于VR技术和高速网络的"虚拟美国国家艺术馆"能够使网上的参观者异地欣赏各种"展品",获得目睹真实景物的感受。进入其中的"虚拟卢浮宫",古典雅致的群楼、玻璃金字塔式的入口、女神维纳斯的雕像、栩栩如生的"蒙娜丽莎"体现出虚拟现实技术的魅力。

在虚拟的世界体现出真实物象,真正强化人的情感与物质,再现人真正需要的生活,达到梦想的天国。这是时代的进步,也是人们对虚拟现实艺术反思和研究的结果。任何事物都相互依存并彼此作用,时代的辉煌促成现在虚拟数字艺术的蓬勃发展,在人类、在世界面前展示其无限的宽广与魅力。从展览展示设计的虚拟现实化、全感知化、人性化的基本内容入手,结合受众心理的体验感受,研究了相关的理论知识。在现代虚拟展示设计中,营造交互式虚拟现实展示的全感知化的系统,让观众融入其中,与设计者产生共鸣,达成一致。

本 章 小 结

本章介绍了虚拟现实的兴起,虚拟现实的科学原理与技术特征,虚拟现实与数字化艺术新媒体的表现,虚拟现实与数字化艺术新媒体的应用等内容。

单元训练和作业

1. 名词解释

虚拟现实;数字化艺术新媒体。

2. 理论思考

(1)虚拟现实是如何兴起的?

(2)虚拟现实的科学原理与技术特征有哪些?

(3)阐述虚拟现实与数字化艺术新媒体的表现和应用。

第10章

中西方新媒体艺术的应用与发展趋势

ZHONGXIFANG XINMEITI YISHU DE

YINGYONG YU FAZHAN QUSHI

课前训练

- 训练内容：要求每位学生搜集电子图书、电子杂志、网页与网络广告设计、数字化展示设计、数码影视、虚拟现实设计、交互设计等多种应用领域的作品，并找出这些作品共同的审美特征。
- 训练注意事项：教师引导学生查找资料，欣赏作品，并鼓励学生发表自己的观点，对作品进行评析。

训练要求和目标

- 要求：将第1章至第9章的内容进行梳理和复习，总结和归纳新媒体艺术的应用。
- 目标：能理解和掌握新媒体在各个艺术领域中的应用，并能举例说明。能独立欣赏新媒体艺术作品，并能概括出作品的优点。

本章要点

- 数字新媒体艺术的应用及案例赏析。
- 新媒体艺术的发展趋势。

本章引言

信息化社会的核心就是将数字媒体艺术应用于各个产业中，从网站到产品、从建筑到展览等全方位的信息化改造和产业升级，并最终通过"以人为本"实现"数字化生活"这一伟大目标。本章从优秀的新媒体艺术作品入手，分析在网络媒体、工业包装、虚拟展示、游戏设计、建筑景观、数字漫游到数字影视与三维动画等领域的应用及发展趋势和对优秀作品的赏析。

10.1 中西方新媒体艺术的应用

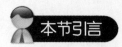

学习数字新媒体艺术的应用及案例，增强了解和应用能力。

10.1.1 电子图书设计及作品赏析

《华盛顿邮报》曾表达过这样的观点，"30年后，当现今35岁以上的人步入老龄，渐渐衰老，进而陆续远去，

纸质媒介就会死亡"。微软的专家也发表他们的观点"到 2018 年,世界上几乎所有的大报纸都将放弃或减少印刷版本"。据推测,美国到 2020 年,90% 的书籍、杂志、报纸等都将以电子书形式出版发行。令人意想不到的是因特网时代,电子书将阅读从纸张转向了屏幕,由此带来的变革大有颠覆传统阅读之势。

电子图书吸引了苹果及谷歌公司,很多出版业和新闻业单位都抓住了电子产品的更新,进行变革式发展,专为如 iPad 或手机等类似产品定做电子书。电子书的便捷、环保、快速、海量存储等优点正在促使更多人改变传统的阅读习惯。也许在不久的将来,电子书取代纸质书,就如同 E-Mail 取代写信一样自然了。

目前,设计图文并茂又能支持多媒体影音的电子杂志来说,Adobe Flash 是目前最广泛应用的软件。该软件操作简便、功能强大,特别是和网络后台数据库有兼容性特征,能伴有多媒体、动画和音乐效果,可触摸也可用鼠标拖动或单击翻页,操作非常方便,目前电子杂志的前景非常好,如图 10-1 和图 10-2 所示。

图 10-1　iPad 电子书

图 10-2　触摸式的电子书

10.1.2　网络媒体——网页与网络广告设计及作品赏析

网页设计具有综合技术与美术的表现特点,根据网页设计的顺序和流程,从用户类型的服务需求,进而在页面风格、色彩搭配和信息框架上进行设计。网页设计的建站包含企业网站、集团网站、门户网站、社区论坛、电子商务网站、网站优化技术等,如中华网库,在行业中各自有各自的作用。网页设计是一个广义的术语,涵盖许多不同的技能和学科中所使用的生产和维护的网站。不同领域的网页设计,包括网页图形设计、界面设计、创意表现,其中包括标准化的代码和专有软件,用户体验设计和搜索引擎优化。

在 web3.0 时代,由于网络带宽的拓展和数据压缩技术的增强,使得因特网有了更畅通的信息传输渠道,包括图像、视频、动画和多媒体内容都较五年前有了成倍的提高,由此加速了网页外观界面的更新换代,如图 10-3 和图 10-4 所示。

网络广告相对传统媒体的优势在于无论电视、报刊、广播还是灯箱海报都不能跨越地域的限制,只能对某一特定地区产生影响。但任何信息一旦进入因特网,分布在世界各地的国际因特网的用户都可以在计算机屏幕上看到。其费用低廉,电台、电视台的广告虽然以秒计算,但费用也动辄成千上万;报刊广告也价格不菲,超出多数单位和个人的承受力。网络广告多媒体动感强,可以应商家要求做成集声、像、动画于一体的多媒体广告。这是其他报刊、电台广告所无法比拟的。其快捷性对广告运作来说,从材料的提交到发布,所需时间可以是数小时或更短。其互动性这一点应当是公认的,面这种互动性的另一个显著特点是一对一的直接沟通,还有巨大的信息承载量。

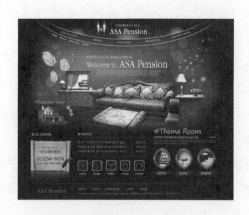
图 10-3　沙发用品网站设计

图 10-4　食品网站设计

这一点同传统媒介中的纸媒介相似。只不过因特网的呈现方式不是翻阅,而是层层点击,如图 10-5 所示。

图 10-5　天猫"年中大促"家具店海报

10.1.3　数字化展示设计及作品欣赏

在传统方式下,展示设计师一般会先绘制二维平面图,然后做三维效果图,即从二维到三维,通过计算机制作三维模型,从各个角度展示设计效果和思想并反复修改,在方案成熟后,转入正式设计,做出二维平面图,即从三维到二维,这样可以大大提高工作效率。目前设计师可以通过数字技术产生丰富的展示效果,可以通过 3ds MAX 实现漫游动画和全景渲染。其中漫游动画是目前应用较为广泛的展示设计效果的技术,只需建立一个漫游摄像机沿预先设置的路径运动,通过动画设计并进行渲染,最后将这些图像作为电影或电视来连续播放即可。这种动画模拟了人在场景内来回漫游所看到的一切静物的视觉效果。通过漫游动画,可以获得比静态的效果图更多、更生动、更丰富的信息,使人有身临其境的感觉。另外,全景渲染是一种较为流行的展示设计效果的技术。通过它可以在摄影机的位置处任意转动镜头的方法来观察场景。因此,全景渲染能进行交互式的、自主的控制和调整所观察的摄影机视图。还有一种展示方法是摄影机摇移动画。这种动画的制作只需将摄影机记录成动画即可,制作简便。

现代展示设计在相当程度上是新技术的运用和新观念的体现,用最新的科技成果最大限度地表现艺术冲击力,从而突出主体理念。每一届的世界性博览会,总有一些富有时代性的新科技产品出现,新的展示手法和

媒体工具不断涌现,并不断推陈出新,这是社会进步的结果,也是展示设计发展的必然趋势,如图10-6和图10-7所示。

图 10-6　现代商业展示经典案例

图 10-7　米兰 ALV 现代时装店室内设计

10.1.4　数字影视及作品欣赏

数字视音频技术或数码影视技术的概念是指在传统的模拟电视信号中,在对模拟电视信号的编码、存储和播放的全过程都实现数字化,也就是在传统的电影电视制作中,特别是在其后期制作中,通过数字化设备(如胶片扫描仪、胶片记录仪、胶转磁设备或视频采集设备等)将电影胶片图像或电视信号及电视录像等媒介数码化,然后进行数码特殊效果处理,或者经过非线性编辑处理,最后重新制成电影胶片或电视录像带等过程,主要分为数字化、数字影视合成和非线性编辑以及影视输出。

数字编辑合成技术应用范围十分广泛。它涉及影视特效技、动画设计、交互式游戏、多媒体以及电影、视频、HDTV、网页创作和设计等许多方面,可以在电影、电视的后期制作中使用计算机数字音视频处理技术,来实

现在传统电影、电视制作中不能完成的视觉效果，以及使用数字非线性编辑技术来代替传统的编辑合成方法，如图10-8和图10-9所示。

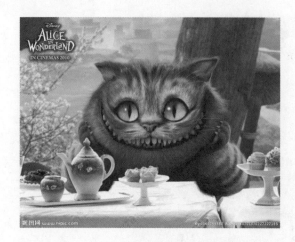

图10-8　3D动画电影《爱丽丝梦游记》（一）

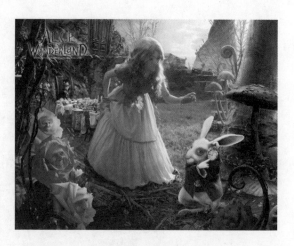

图10-9　3D动画电影《爱丽丝梦游记》（二）

10.1.5　虚拟现实设计及作品欣赏

虚拟现实设计是一种先进的计算机用户接口。它通过给用户同时提供诸如视、听、触等各种直观而又自然的实时感知交互手段，最大限度地方便用户的操作，从而减轻用户的负担、提高整个系统的工作效率。虚拟现实的重要特征包括多感知性、存在感、交互性、自主性。其中多感知性即除了一般计算机技术所具有的视觉感知之外，还有听觉感知、运动感知，甚至包括味觉感知等。理想的虚拟现实技术具有一切人所具有的感知功能。存在感又称为临场感，是指用户感到作为主角存在于虚拟环境中的真实程度。理想的虚拟环境应该达到使用户难以分辨真假的程度。交互性是指用户对模拟环境内物体的可操作程度和环境得到反馈的自然程度（包括实时性）。例如，用户可以直接用手去直接抓取虚拟环境中的物体，这时手中有握着东西的感觉，并可以感觉物体的重量，现场中被抓的物体也立刻随着手的移动而移动。自主性是指虚拟环境中的物理定律动作的程度。例如，当受到力的推动时，物体会向力的方向移动，或翻倒或从桌面落到地面等，如图10-10和图10-11所示。

图10-10　虚拟现实

图10-11　虚拟现实谷歌眼镜

10.1.6　交互设计及作品欣赏

交互设计指的是涉及支持人们日常工作与生活的交互式数字产品的设计,是一个跨学科的交叉研究领域,包括信息架构、视觉传达设计、工业设计、认知心理学和人因工程、用户体验设计和人机界面设计。网络多媒体设计属于交互设计最突出的一种领域,以内容设计、可用性设计和界面设计三个目标实现以用户为中心的互动体验。内容设计是关于媒体信息本身发结构设计,如网页和多媒体界面中所包含的信息的组织和材料的取舍与剪裁等。这个设计的目的在于让信息内容更加合理化、逻辑化,更容易被用户理解和接受。可用性设计则是关于符合认知标准的设计,如网页的导航设计、菜单设计、链接方式设计等,使用户有直觉的、熟悉的互动操控感。形式设计能够试用通过视觉、听觉效果或其他感官的回馈,使用户产生情感体验和满足感、成就感和愉悦感,也就是"情感化设计"。这里需要强调的是内容设计、行为设计和形式设计三者相互依赖和统一。

例如苹果公司 iPhone 手机的创新就是最为完美的体现交互设计思想的产品。它将移动电话、可触摸宽屏 iPad 以及具有电子邮件、网页浏览、搜索和地图功能的网络媒体等完美地融合为一体。iPhone 是一款革命性的、不可思议的产品,比市场上的其他移动电话领先,如图 10-12 所示。

图 10-12　苹果 ios7 系统界面

10.2 中西方新媒体发展趋势

了解中西方新媒体发展趋势,增强对新媒体的把握和理解。

联合国教科文组织携手 AIRSURF 国际集团发布了一项针对全球数字媒体对中国的报道的综合实力的评选活动。评选中,《华尔街日报》《今日北京》《金融时报》《南华早报》和《环球时报》五家媒体的数字运营机构脱颖而出。

这不仅证明联合国机构与中国近年来越来越紧密的关系,使这次评选活动应运而生,而且说明在数字网络技术飞速发展的今天,数字新媒体运营机构对中国的报道也首次通过全球性的权威媒体研究机构进行评选,在综合实力上得到了鼓舞与肯定。

近20年来,新媒体艺术理论与实践的发展证明,信息数字化的虚拟世界能够突破传统媒体,将艺术创作带向超越时间和空间、与影像和虚拟世界结合的新创作领域。新媒体在传统媒体基础上运用数字媒体技术进行开发,加以创意完成对信息的传播和加工。新媒体的形式随着生活、科技以及人们对信息需求的提高而发展,比如移动电视流媒体、数字电影、数字电视、多点触摸媒体技术、重力感应技术、数字杂志等诸多形式。新媒体技术的应用体现了受众群体对信息的抓取更加深入,希望得到更大程度上的互动,以及对信息的重新诠释。新媒体技术的诞生是人们将平面媒体信息获取的枯燥性、延迟性、非互动性等不足的方面加以改进,运用数字技术、无线技术和因特网的结果。它改善了受众对信息量冗杂以及信息质量残损的劣势,使得信息在保证量的基础上能使受众得到及时的沟通、交流、反馈,实现市场、受众、市场反馈的良好循环模式。因此新媒体是一种跨媒体的、具有独特艺术形式和语言的新艺术,是互动式数字化的复合媒体。

新媒体的参与性非常强,不需要太复杂的设备、技术以及人员的配备就可以创作新媒体作品。在新媒体技术还未诞生之时,人们想通过简单的方式表达独创的想法有些许困难,当新媒体技术诞生后,只需要一台相机,一个剪辑软件,以及充满创意的想法就可以完成一个新媒体产物,并可及时上传于网络,与网友分享。可以将想法通过手工的形式加上拍照技术,在剪辑软件上将其排序剪切再配上声音便是独一无二的数字微电影。每秒24张照片的播放速度可以让定格画面动起来,让人获得乐趣。科学进步和观念创新是推动数字媒体艺术的动力,新思想、新知识、新技术、新算法是推动数字媒体艺术不断深入发展的动力和源泉,而人类对美和未知世界的探索和追求也是永无止境的。在今天社会的信息服务行业中,新媒体包括摄影、摄像、动画、电影、电视、书籍、报刊和因特网等,也包括信息服务行业及娱乐业中的传统绘画、广告、展览展示、平面设计、咨询业、旅游业、电子游戏、远程教育甚至整个社会的公共媒介系统。

从19世纪末到今天,人类社会发生了难以计数的艺术运动,一部新媒体艺术史,几乎就是一部近代科技史,科技进步和观念创新正是推动现代艺术的动力。媒介的变革对社会文化产生了重大影响,虚拟无处不在,数字重塑现实。生活在谷歌、百度、微博、微信、Facebook、iPad、iPhone 等新媒体构建的社会文化中,GPS 和谷歌地球使得一切关于地理场景的秘密及隐私不复存在。相对传统艺术,数字艺术除了具有时间性和交互性的特点外,其独特的图像拼贴的美学特征顺应了后现代语境的特点。媒体和影像的拼贴、破碎、片面、合成、转喻等艺术表现手法在新媒体作品中层出不穷。

以新媒体为内容的创意产业正在全世界如火如荼地展开。自20世纪90年代以来,在信息技术全球化浪潮的推动下,我国数字内容产业成为国民经济发展中最为耀眼的增长点。以信息产业为主体的产业结构提升为大批与文化产业相关的新兴产业群的生长提供了新的技术基础,并反过来对一些传统文化产业领域产生延伸影响。新技术革命与文化需求推动了我国文化产业的发展。近10年来,我国文化创意产业已经发生了重大转变,越来越成为第三产业中与高科技尤其是数码技术发展最紧密结合的产业。这种"跨界融合"反过来改变

着文化产业的面貌。目前,文化娱乐业、网络游戏、广告业和咨询业、新闻出版、广播影视、音像、网络及计算机服务、旅游、教育等文化产业的主题或核心行业飞速发展;传统的文学、戏剧、音乐、美术、摄影、舞蹈、电影电视创作甚至工业与建筑设计以及艺术博览馆、图书馆等正在与数字新媒体紧密结合,形成新的"数字化创意"浪潮。全球文化创意产业的发展也迫切需要加快数字新媒体创意人才的建设,广告、网络游戏、建筑、工业设计、多媒体作品、网络媒体、交互设计、CG影视特技和动画、服装和纺织品以及信息设计等服务领域都是数字媒体艺术人才的用武之地。通过好莱坞大片钢铁侠、绿巨人等角色辐射成一个庞大的产业链,从玩具到电子游戏、动漫图书、学习用具、食品包装等多产业中应用。

综上所述,新媒体艺术随着科学技术的不断发展,媒体业也在与时俱进地发生变化,新媒体一词逐渐进入人们的视野。新媒体具有交互性与即时性、海量性与共享性、多媒体与超文本、个性化与社群化的特征。新媒体新在:有革新的一面,技术上革新,形式上革新,理念上革新。单纯形式上革新、技术上革新称为改良更合适,不足以证明其为新媒体。理念上革新是新媒体的定义的核心内容。新媒体具备以下几点:价值、原创性、效应和生命力。新媒体技术就是交互式媒体的展现,未来媒体的发展趋势便是受众与媒体之间更多、更深层次的互动。

单元训练和作业

1. 作业欣赏

要求学生收集优秀作品,并能通过欣赏和分析对作品进行总结。鼓励学生对新媒体艺术作品的大胆创作和思考,小组思考讨论并不断调整,完成艺术作品,以达到市场最前沿的需求。

2. 课题内容——对新媒体艺术的认识与实践设计

课题时间:6课时。

教学方式:对相关资料进行解析,列举和学习大量优秀电子图书、电子杂志、网页与网络广告设计、数字化展示设计、数码影视、虚拟现实设计、交互设计作品,提升学生的欣赏水平和思考能力——对新媒体的认识和具体应用、实施。掌握艺术创作的不同表现手法,根据所要表达的情感,用新的方式或者技术手段实现艺术创作,实现与观者的共鸣。

要点提示:新技术、新方式对现在的设计者提供了方便,并且给予观者更强的情感体验,数字艺术和虚拟现实的发展,在网络信息技术时代的体现不仅是艺术,而且有更多社会实用价值。

教学要求:

(1) 要求学会使用通过网络收集各种优秀的新媒体作品,表达对艺术的感受。

(2) 了解新媒体在现实生活中的应用。

(3) 了解虚拟现实艺术与技术的具体表现手法。

训练目的:要求学生从数字媒体艺术中认识和发现具有生命力的情感,感受数字时代的艺术创新和人类艺术情感的各种表现形式,进一步深化人们对虚拟艺术的看法,使每一个设计者都能掌握多种多样的创新方式,真实地表现具有生命力的作品,将观者融入其中,体会其中的满足感与真实感。

3. 其他作业

要求学生进行自由创作,运用拍摄或图形制作,或者制作简单的视频进行艺术创作。

4. 理论思考

(1) 请根据相关作品和资料,思考数字媒体艺术的发展趋向。

(2) 查阅国内外资料,思考数字艺术与技术的具体应用与实施,设计能体现数字时代审美趋向的作品。